向大师学绘画

Drawing Lessons from the Great Masters

素描基础

第二版

ROBERT BEVERLY HALE

〔美〕罗伯特·贝弗利·黑尔 —— 著

朱岩 —— 译

刘静 —— 审校

上海人民美術出版社

前　言

应邀撰写这篇前言时，我感觉惊喜无比但又有点惴惴不安。一切形成了一个奇妙的圆圈。此刻的我正在撰写这篇前言，而三十年前，正是得益于这本书，我才成为了如今的我。

我的祖母是一位艺术家，她对我十分疼爱。在我十二岁时，她送给了我一本罗伯特·贝弗利·黑尔所著的《向大师学绘画：素描基础》。我一直热爱绘画，但黑尔的书让一切大为不同。在随后的数年中，我极为仔细地钻研书中的插图和文字解释，一丝不苟地临摹了书中几十幅插图并将基本的几何概念应用于自己的图画之中。

撰写这篇前言让我对自己的绘画生涯开始进行深深的思考。从年岁尚幼时，我便在本书上花费大量时间，时至今日，我已经绘制了众多的人像素描和人物肖像。我曾师从多位出色的老师，也受到过许多才华横溢的同事和聪慧过人的学生的影响。我个人专注于自然观察绘画技巧，这是黑尔鼓励大家超越他的技巧。我也接触过黑尔在本书中未曾提及甚至他并不赞同的方法和理念。但是，如今以艺术家和教师的身份重新考量绘画时，我还是选择回归到本书所涵盖的深刻而有力的绘画原理中。当时他向我所清晰展示的一切形成了我日后所有绘画工作的基石——深刻领会解剖结构并运用几何理念令其井然有序。

黑尔通过插图和文字解释让读者得以魔法般地窥见一个失落的世界，窥见一个激发你鼓起勇气迈入的世界。他对爱好幻想、野心勃勃的年轻艺术家说："当今在世的画家当中根本就没有能与本书中哪

怕最逊色的画家相媲美的人。"这听起来像是个挑战，就如石中剑一样，引人拔剑，一试身手。读到这样的话语，谁能不大受激发、不想跻身于那些魔法般的巨人团体呢？我知道，很多艺术家朋友们和我一样都受到了那崇高挑战之语的启发。

自从1964年原著第一版问世以来，艺术世界已经发生了让黑尔先生感到难以相认的剧烈变化。也许在他看来，这些变化有着许多他并不看好的过度娱乐化和令人不悦的东西。但我的感觉是，这些变化包含着我最为期待的对于发展人物素描更为宽广深厚的热情探索，一如书里谆谆教诲的那样。最近的30年里，黑尔先生所珍爱的古典素描传统已经出现了生机勃勃的复兴迹象。新的艺术家和众多流派充斥在我们周围，他们正以自己新的方式使严肃的人物素描得以深化发展，正像黑尔书里有力的辨析所鼓励的那样。我的周围正有越来越好的素描作品不断涌现。不远的将来，像书里所说的在世艺术家画不过古典大师的判断也许不会成真，如果真是那样，那只是再次验证黑尔先生的远见卓识了。

雅各布·柯林斯

序 言

　　我一向认为，要是谁真的想在人体素描方面有所造诣，那么他就应该去向当今最杰出的人体素描画家求教。但问题是，当今在世的画家当中根本就没有一位真正擅长人体素描的画家，甚至可以说，他们当中根本就没有能与本书中最逊色的画家相媲美的人。这种状况解释起来有点复杂，但追根究底，我想，只要是有头脑的绘画研习者都能理解造成如此局面的美学因素和历史原因。然而事情也并没有我们想象的那么糟糕，随着近年来复制技术的发展，人们有机会随时随地研究学习大师的经典之作。

　　俗话说："师父领进门，修行在个人。"在绘画学习中尤其如此，导师为学习者提供的帮助非常有限，仅局限于解决一些技术问题而已，而其他的功夫全靠学习者自己去摸索、练习和领会。不过，在本书中即便是对书中素描练习的简单检视，也能向你揭示大量的技术难题，并让你有机会学习大师们对于这些技术难题令人叫绝的解决方案。

　　显而易见的是，我所尝试解释的画室实践方法是本书中所有艺术家们的共同之处。因此，本书中的图例作品既非按照年代顺序进行排列，也不按照其风格加以分组，其编排顺序完全是为了让文本主题更加清楚明了。此书中图例的选择还有另外两个目的，一是从不同角度展示身体各个部位，二是展示包括头部、手部和脚部的众多绘画习作。书中所有图例都尽可能放大到本书版式所允许的最大范围，而且为了细节研究的便利，很多图例作品较原作还做了进一步放大。

致谢辞

我要感谢艺术大学生联盟主任斯图尔特·克劳尼兹、大都会艺术博物馆素描馆馆长雅各布·毕恩和大都会艺术博物馆图画馆馆长 A.艾特·梅耶，感谢他们在本书编写的过程中提供了无比热情的帮助。我要特别感谢我的夫人妮可·麦拉玛斯·黑尔为我所付出的一切。我还要特别感谢本书的编辑唐纳德·霍尔顿，是他一直以来给予我鼓励，为我提出了很多宝贵的建议。本书中的所有图片都来自说明文字所注明的博物馆和 Fratelli Alinari 照片博物馆。

目　录

图例清单

导　言

很荣幸能够撰写这篇导言。我一向非常钦佩罗伯特·贝弗利·黑尔的著作和他作为教师的才能。他在艺术大学生联盟从事素描和艺用解剖方面的教学已经二十多年，不计其数的艺术家都受益于他的真知灼见。

本书的目标读者为那些意欲以艺术为职业的专业艺术家，也包括对艺术抱有严肃认真态度的广大业余爱好者。它的出版可以说是非常及时的。

目前，我们正在见证着人们对写实主义和描写性绘画技术的兴趣的复兴。然而，就在几年前，优秀的写实人体素描有着看似难逃灭绝的噩运。一种狂热的风潮袭过，连最好的美术院校也大受冲击。在许多所谓传授艺术的殿堂里，素描教学不受重视，甚至遭遇全然冷落（好在艺术大学生联盟从未发生过这种情况）。这种狂热风潮目前看来已经得到了顺其自然的发展。另一方面，提高素描水平重新被视为绘画必不可少的基础，无论这种绘画是何种风格和流派倾向。有一点可以肯定的是，现代艺术运动中那些大师们的成就绝非偶然，他们无一例外都接受过绘画基础的训练。

黑尔的这本书选择了自文艺复兴以来著名绘画大师们的一百幅素描作品，它们体现了或者说综合了西方美术传统的基本表现方法。

黑尔先生深厚的学养和善辩的口才使他的讲座成为艺术大学生联盟名不虚传的叫座课程，对此大家都有深刻的印象。据我所知，他是当

代一流的艺用解剖学家，他洞察敏锐，知识渊博，并且总是力求新解，拒绝墨守成规。他反对固执己见和武断教条，深刻感受和理解因人而异，充分意识到艺术当随时代而变。

在本书中，黑尔先生撷取传统造型艺术的精华，选取了艺术大师们的精美素描作品，从出色绘画大师的角度进行分析并撰写分析文本。他指出，人体素描教师应尽可能不受个体外表形象的蒙骗，而首先要对绘画对象的人体结构、明暗关系、类型样式、运动和节奏有所了解。

黑尔先生通过分析告诉我们：大师们在自己的作品中巧妙地运用了艺用解剖学的知识，这就如同他们运用光线、体面、个人感受和观点一样重要。换句话说，作者强调的是，正是因为大师们综合运用了这些品质，他们的素描作品才能成为传世经典和个人风格的表达。

对于严谨求学的学生们来说，如今为他们提供的素描教材显得过于简单化。用简单的方式提出复杂的问题并无害处，但是过于简单必然导致肤浅空洞。《向大师学绘画：素描基础》这本书简明阐述了学好素描的基本要领，但它并没有流于简单化，这正是此书的过人之处。

黑尔先生了不起的贡献之一在于他能使我们懂得一幅好的素描作品如何成为一位好的素描老师。他以通俗易懂、深入浅出的方式让初涉艺术之门的每一位读者大开眼界。

纽约艺术大学生联盟执行主任

斯图尔特·克劳尼兹

第一章
学画素描

如同世上许多其他技能一样，素描是一种在同一时间里要思考好几件事的行为活动。因为有意识的思维似乎一时只能想到一件事，而在我们画画的时候潜意识的思维却要兼顾到许多东西。因此，整个学画的过程要求我们认识到潜意识思维与一定数量的物体之间的联系，以便潜意识活动能在很大程度上控制手的运动。

实际上，我更倾向于艺术家必须完全掌握所学的技能，让它成为潜意识才能的一部分，而在此之前，一个艺术家都还不能算作一个有造诣的画师。如果做不到这一点，艺术家想要充分表达自己的创作意图也是相当困难的。

当然，初学者和门外汉容易将技术与艺术混为一谈。读到这里时，请你务必记住：技术不过是达到目的的一种手段，绝不能与目的本身相混淆。

象征物表现意图

现今我们所见到的各种类型的素描——无论其绘画者是远古的前辈、来自不同地域的成人及孩子，还是20世纪最前卫的艺术家，都是在努力表达与观者的交流与沟通。在本书中，我们要研究的素描类

13

型是西方传统的素描：即在创作方法和手段上通常被称作"写实的素描"的类型，这种类型的素描的基本特征是通过象征的手段传达一种意图，这些象征物必须是三维形式的立体形象；换言之，就是艺术家设想出一个形体，并把它画出来，而看了这幅画的其他人就能明白艺术家想要表达的意图。

形体：它们的形状、明暗和位置

首先，为画出一个特定的形体，你必须意识到这个形体的真实存在。画人体的时候，初学者感觉特别困难的原因之一在于许多形体结构是他们闻所未闻的，甚至是从未想象过的。对他们来说，这些形体实际上并非真实存在。比如，许多初学者并不知道胸廓这个人体上最大的形状，更没什么人知道阔筋膜张肌了。但是，如果不了解阔筋膜张肌这个形体结构，要想真实可信地表现骨盆部便是不可能的。的确，这条肌肉在人体处于某种姿势时占了人体整个轮廓的15厘米或更多的分量，由此可见它的重要性。

一旦意识到一个形体结构的状态，你就应确切画出形状的轮廓位置。要是无法决定形体的确切形状，你靠什么向别人传达自己的准确造型呢？

还有，你要运用自己头脑中已有的知识，而不是依靠其他什么办法来给形体确定光线。你可以用强光使女性的乳房看上去像一个平面的白色圆片，或是似乎不太真实的任何球体形状。

最后你要确定形体在空间中的位置。当然，你不希望同时去画两个或更多不同的位置，也不希望画出来的形体位置无法反映真实的形状。

练习绘画线条

当然，对初学者来说，很快熟练掌握这么多东西是很困难的。况且，由于手生，一个初学者无法把头脑中希望表现的形状精确地画出来；而且由于此时绘画的手显得过于笨拙，他也根本没办法处理好画面所必需的明暗关系。

必须清楚认识到的是素描绘画并无捷径可走，只有练习，只有坚持不懈的实践才是唯一途径。

那么，打开你的画本，开始绘制一些简单的线条。你会发现想画出一条很直的线条都很困难，而画一条垂直线比画一条水平线更难。你尝试画一个正圆形。要是画上几千个圆形，它们看上去的效果就会好很多了。重要的是不能灰心。据说只有超凡的天才拉斐尔才能画出完美的圆形。

基本几何形状

你应当练习绘画立方体、圆柱体和球体。这些都是最基础的形体。艺术家们认为所有形体都是由这些形体构成或者由这些形体的局部所组成的。

很快你就会发现许多形体介于立方体和圆柱体之间，或者介于圆柱体与球体之间。比如，一只蛋既不是圆柱体，也不是球体，它的形体介于两者之间。你可以在头脑中设想，不断削去立方体的四个棱边，它就会变成一个圆柱体。再削去这个圆柱体的顶部和底部，就能把它想象成球体的形状。用这种办法，你能感觉到这些形体之间的关系，这对研究明暗层次关系很重要。

很快你就能画出自己想要的任何简单的形体符号——造型。慢慢地，你会通过组合简单的形体或是简单形体的局部画出任何复杂的形体造型，继而认识到复杂形体的构成就是如此。

**形体的相互关系
与并置排列**

一旦你能画出我们刚才讨论的简单形体的造型符号，你就已经掌握了视觉直观语言中最为重要的一些"词汇"。画一个立方体，你就表现了一个方形的盒子；画一个圆柱体，你就表现了一根柱子；画一个球体，你就表现了一只网球。用这些简单的造型符号，你可以表现成千上万种东西。通过组合这些形体，你可以创造出无穷无尽的客观物体。

像任何语言一样，要通过相互关系和并置排列才能便于识别这些造型符号。例如，在立方体边上画一只调羹，这个立方体立刻就变成了一块方糖；把立方体画在房顶上，它就成了烟囱。在圆柱体边上画一缕轻烟，它就成了一支香烟；将圆柱体画在头部下方，这个圆柱体就成了人的脖子。再如一个球体，在它上面加个柄再加上一片叶子，它就成了一个苹果；把它放进爱神阿弗洛狄忒的手里，这个球体便成为希腊神

话里赫斯珀洛斯的金苹果，成为引发特洛伊战争的种子。

学会用多面体盒子来思考

学习素描的时候，最重要的是培养一种习惯，要把所有东西都看作简单的几何形体。你必须坚持这样做，它可以使你感受到形体的完整性，略过初学者容易关注的琐碎细节。更重要的是，这样做可以提升从整体出发的思考能力，使之成为一种本能的习惯，这是学习素描的学生应当养成的最重要的习惯。

你会发现，用多面体盒子——方块状的、圆柱体状的、球体状的——来进行思考，这会对你很有帮助。当你绘画某个物体的时候，你可以先想象它装在一个盒子里，这样你就能感知这个物体的最简单的几何性质。你的书本、椅子、房间、住宅都是方块状的盒子。画几个圆柱体形状的盒子，它们就包括了灯罩、树干和附近的煤气罐。再拿球状的盒子作例子，你用足够大的来表现月球，而小的恰好能表现你的眼球。

或许让你的想象力肆意驰骋的话，效果会更好。很快你就会认识到这个大千世界只存在很少的几个基本形状，在看似风马牛不相及的客观事物中，却存在着某种几何关系。大海不仅仅是球状的表皮，它也和一根别针的圆形针尖存在着某种关联。

接下来，想象你自己走进这些盒子的内部，去凝神思考你周围的平面和那些曲折的表面。这种练习可以使你熟悉物体内部的几何面、这些几何面相互衔接的方式以及凹凸的运动方式。置身于方块状的盒子中，你就进入了一个想象中的房间；置身于圆柱状的盒子中，你就进入了一缕卷曲蓬松的头发；置身于带有半圆形顶部的圆柱体盒子中，你就已经站在古罗马万神殿里面了。

随后，要在盒子的外部、内部或局部使用明暗色度和光影效果，以此展现各种尺寸规格的盒子。这样，我们就能明白一些艺术家是如何表达各自不同的主题，诸如隆起的山丘、翻滚激荡的内部动感以及更为重要的人体。

图　例

约翰·亨利·弗塞里
John Henry Fuseli（1741 — 1825）
《忒提斯哀悼阿喀琉斯之死》
黑色粉笔加水彩
40cm×50.5cm
芝加哥美术学院藏

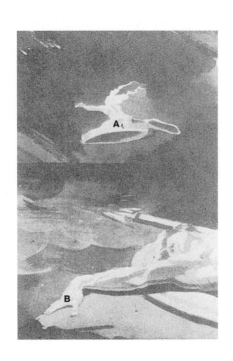

　　在此图中，弗塞里把形体（A）设想成一个圆柱体。他知道如何画这个圆柱体及如何处理其上的明暗调子。因此，他把圆柱体安排在易于显示其真实形状的位置，决定了这个圆柱体的位置及其运动方向，并用光线效果表现这个形状，使其看上去更加一目了然，更加像一个圆柱体。

　　现在让我们把目光转向更为精妙细微之处。注意阿喀琉斯的手，弗塞里在（B）的位置上把食指外展肌处理成一个蛋形，并在其上使用与身体其余部位完全一样的明暗效果，于是，手上那部分略显单调的空间得到填充。

　　也应该注意弗塞里处理所有岩石形状的方式。他将岩石拆解成不同平面，并在其上使用与忒提斯这个人体身上一样的光影明暗效果。

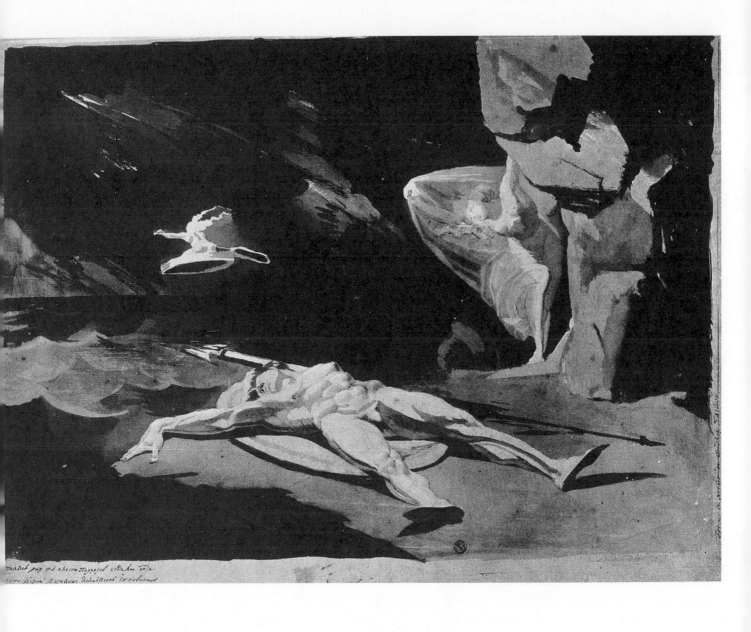

安尼巴·卡拉契
Annibale Carracci（1560 — 1609）
《站立的裸女》
红色粉笔
37.5cm×22.8cm
温莎皇家图书馆藏

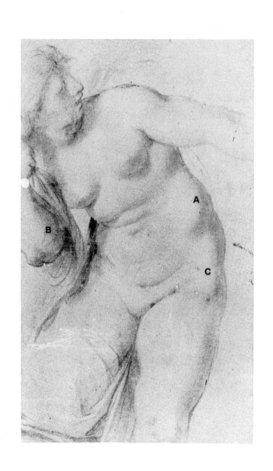

　　这幅素描主要由三维形体的简单象征物组成。乳房是纯粹的圆球形，腹外斜肌
（A）是简略的蛋形，腿股是蛋形，左边胳膊的屈肌群（B）也是蛋形。注意观察阔筋
膜张肌（C），画家把此处处理成两个蛋形象征物。当模特稍稍向前弯腰时，画家们
常采用这种处理方式。

鲁卡·卡姆比亚索
Luca Cambiaso（1527 — 1585）
《组合人体》
钢笔和深褐色颜料
34cm×24cm
佛罗伦萨乌菲齐博物馆藏

在这幅画中，卡姆比亚索向我们展示了画家如何使用简洁的大块面来考虑人体。他运用块面明确区分人体的正面、侧面、上面和下面的关系，让光线从左上方射来，这样，他就很容易处理侧面和下面的阴影。如果照此方法绘制完全真实的人体并施以相同的光线和阴影效果，那些人体看上去也一定非常不错。

即使是在这些块面状的人体上，卡姆比亚索也显示出了他在解剖学上的训练有素。线条（A）表现了骶骨顶端的位置。

还有一个原则在此得到了巧妙的诠释。当画家把注意力从一个块状形转移到另一个时，他也改变了每块形体的方向。换句话说，彼此相邻的每个形体的方向都应有所变化。

鲁卡·卡姆比亚索
Luca Cambiaso（1527 — 1585）
《耶稣被引领十字架受难》
钢笔和深褐色颜料
20cm×28cm
佛罗伦萨乌菲齐博物馆藏

　　这幅画是卡姆比亚索的素描技巧得到更进一步发挥的作品。这次，光线从右边射过来。每个物体以大致相同的块面形式表现出来。注意那棵树（A），它被描绘成圆柱形的象征物。你会发现在本书的许多地方，胳膊和腿的描绘方式与此大致相同。卡姆比亚索用线条表现树的立体效果和达·芬奇绘画手臂（见本书第31页）的方式一样，他在树（A）上添加横线也是出于同样的理由，就是要加强形体感和方向感。从精确的解剖学角度来观察画家如何准确描绘内侧腘腱（B）和外侧腘腱（C）。

尼古拉斯·普桑
Nicolas Poussin（1594 — 1665）
《圣家族》
钢笔和深褐色水彩
18.4cm×25.3cm
纽约皮蓬·摩根图书馆藏

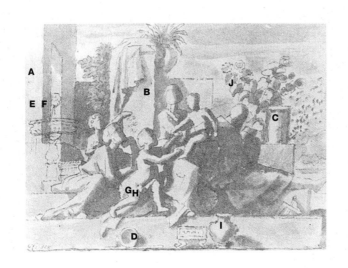

　　这是普桑的一幅草图，许多地方与卡姆比亚索的简明概括有相同之处。房屋
（A）是一个方块体，山墙（B）也是方块体。柱子（C）是圆柱体，盆子（D）是一个球
体盒子的内部。注意（E）和（F）两处的平面是如何相交的，（G）和（H）两个平面的
交界与前者完全一致。也许在此刻，艺术家忘记了自己处理的是石头和肉体，他把两
者都当作纯粹的形体来看待了。

　　注意那个球体状的花瓶（I），它和几何球形相当接近。还要注意叶子（J）上两
个平面的处理。

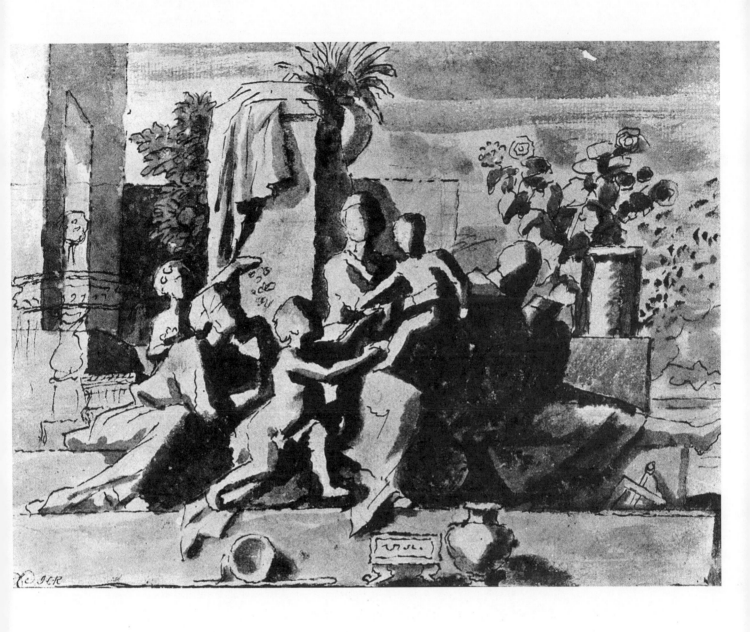

27

赫鲁瓦·杜米埃
Honoré Daumier（1527 — 1585）
《堂吉诃德与桑乔·潘扎》
木炭与墨汁
18.7cm×30.8cm
纽约大都会艺术博物馆藏

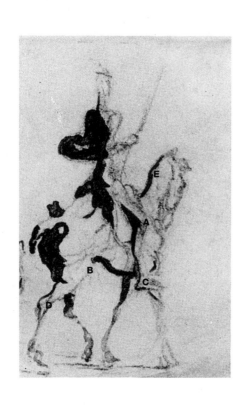

　　可以试着重画杜米埃的这幅素描，运用卡姆比亚索块状的形体把它概括出来。从右边布光，你就可以理解杜米埃为何把阴影画在这里。

　　这幅画也附带说明了杜米埃非常熟悉马的骨骼（不知你是否有乡下的朋友能送你一些马的骨头，好让你来学学画马）。比较一下马与骑马人，想一想人与动物基本的相似之处。堂吉诃德的膝盖在（A）处，他的马的膝盖在（B）处；堂吉诃德的踝部在（C）处，他的马的踝部则在（D）处。这以下的马腿就是马的四蹄。

　　注意马脖子（E）上的S形曲线，这是脊椎动物脖颈的基本运动，与人类是不同的。

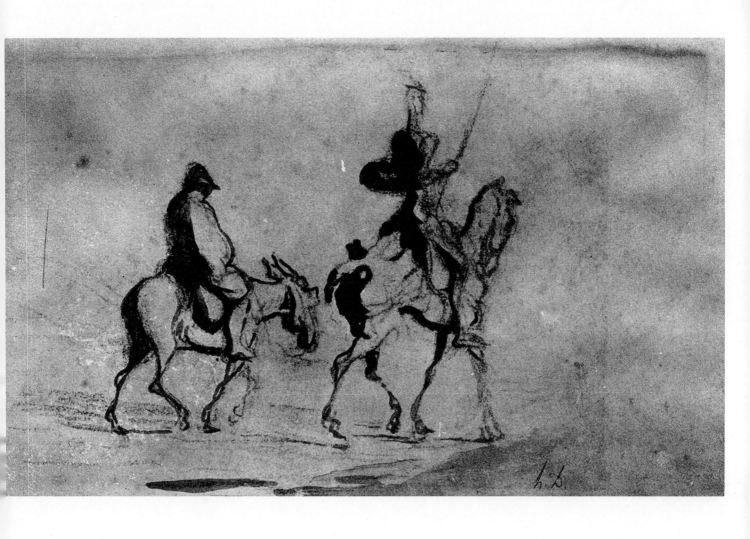

29

列奥纳多·达·芬奇
Leonardo da Vinci（1452—1519）
《圣母，圣子及其他习作》
钢笔和墨水
40.5cm×29cm
温莎皇家图书馆藏

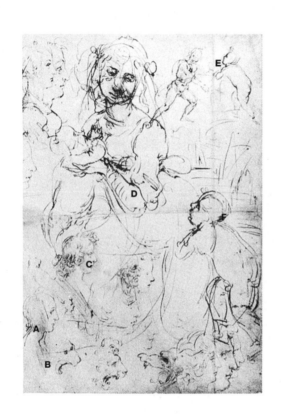

　　每位艺术家在你学画的时候都会这样跟你说：准备一本速写本，反反复复地练习。这幅素描就是达·芬奇在速写本上画的。

　　在（A）和（B）处你能看到一些非常迷人的线条。艺术家是想用这些线条练习画阴影，与线条下面的画没什么关系。每根单独的线条都是用来表现从明到暗再到明的变化。

　　这样的线条很难画。当这样的线条聚集在一起时，它们可以用来表现曲面的效果。在小头像（C）中，达·芬奇运用这种线条表现下颚部位柔和的肌肤曲线。

　　注意手臂（D）上的圆润线条，它使手臂具有了明确的方向感。

　　在（E）和（F）中，注意观察达·芬奇对头部基本形体的关注。

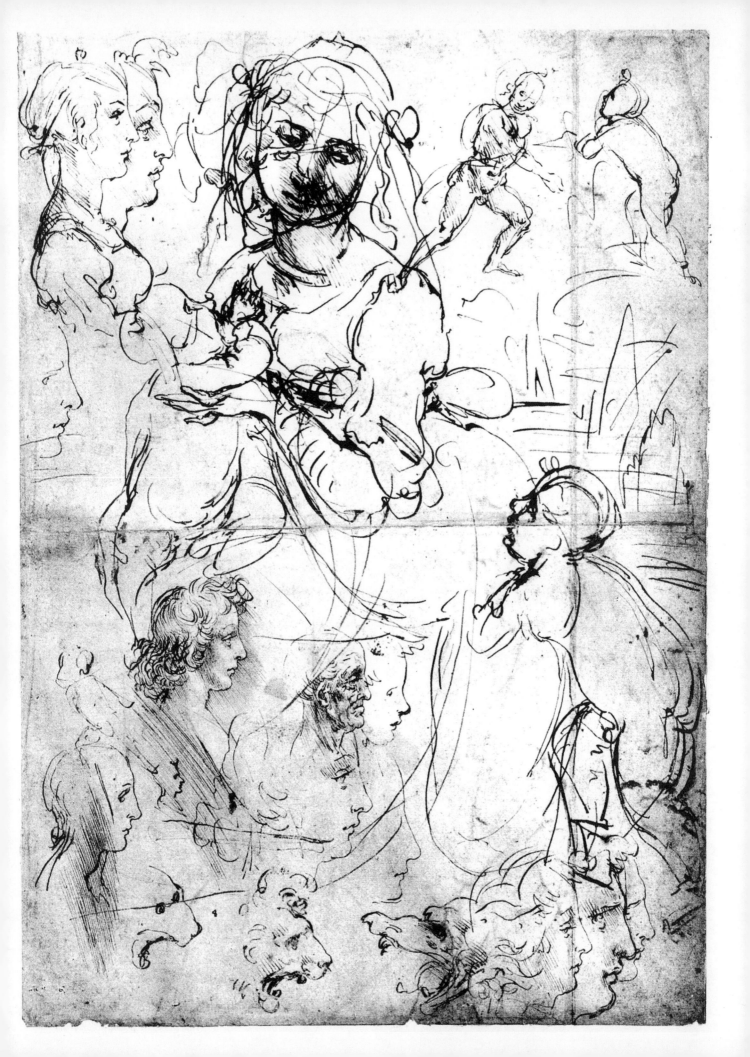

第二章

线 条

通过学画简单的立方体，相信你已经明白线条在创作写实造型中的重要性。很显然，外轮廓线表示立方体的外缘，内轮廓线表示立方体块面相交的位置。如果你想在立方体上表现出一块墨色的斑点，你会发现用线条把墨色斑点的边缘画出来就能够说明了。换句话说，线条可以表示物体的外轮廓、块面交界的位置，也可以表示一块颜色与另一块颜色的交界转折。当然，线条也是用来表示线条本身的。

外边线　　让我们来逐个地解决这些问题。如果单纯地用线条来绘画一个没有任何内部细节的物体，你会发现线条表现的是其与背景的分离，物体就从这里开始。如果你画一个墙壁前的侧面头像，线条可以把头部和墙壁区分出来，稍加细致描绘，很容易给人头像在墙壁前面的错觉，尽管画纸是绝对平面的。我想这个道理人人都明白。所以，现在还是让我们去研究比较复杂细微的问题：用线条来表示块面之间的衔接关系。

面与面的交界　　在画立方体的时候，你会在立方体各块面交界的地方自动画出线条，这就表明线条可以示意面与面之间结合的位置。你也就明白了为何

33

艺术家在画建筑物的时候用线条表示两面墙之间的交界。他也会在桌子台面与桌子侧面交界的地方画条线，就是这样，他用线条来表示外部块面的衔接关系。

现在，设想你置身于一个立方体的内部，你就能理解为何画家要在天花板与屋顶的交会处、在地板与墙壁的交界处，或者墙与墙相交的地方画上一道线条了。这就是内部块面的衔接关系。

要是画一个顶部是平面的圆柱体，你会发现你所画的线条表示了曲面和平面的相交。将来有一天，你会意识到画在两个曲面相交之处的线条正好可以表现乳房与胸廓的会合处或者是臀部与大腿股部结合的部位。

色与色的交界

当一块颜色与另一块颜色生硬地相遇时，可以用一根线条来表示区分。如果用线来画一面旗帜，你要在蓝色块边上画出线条，在每一块红色和白色区域也依样处理。再如画眼睛时，要在有色的虹膜边上画一条圆线，使其区别于眼白，在深暗的瞳孔和虹膜相交的地方要加上一个小圆圈。

调子与调子的交界

你必须牢记艺术家是把暗部和投影作为颜色来考虑的，所以当暗部与亮部突然相遇时，艺术家经常会用一根线条来表示这种交界。如果你将一个白色的物体（或是立方体）放置在窗户边，就能看到这个物体的每一个块面都有不同程度的深浅变化——调子的变化。绘画这些物体时，你应该用线条表示这些块面之间的明暗差别。

用线条来造型

线条的进一步运用要求我们在线条的运动中描绘出形体更为丰富的形状。比如，在画一块有条纹的窗帘时，要仔细描绘出条纹的形状才能充分说明窗帘的形体。老师常常会让学生把一块布搭在椅子上，然后要求学生把它画下来。这个练习非常好，这块布的条纹越多效果越好，最好是用苏格兰方格花呢。

另外，练习画冰块也很不错。先画一块冰块，然后在其上绘制线条，因为冰块是透明的，你就得把它背面的线条也画出来。画一个透明

的圆柱体，围绕它的前后画出一些螺旋形线条。再画一个透明的地球仪，把环绕它的经度线和纬度线都用线条表现出来。

在这一过程中，你不仅要尽可能地充分说明客观物体的形状，而且要不断增强你对形体的感受能力。到最后，你的画纸表面似乎变成了透明的：在绘画时你的线条似乎在远离你或者向你靠近。

轮廓线

在人体素描中，为了清晰表现形体，艺术家们总是在探索如何按肌肤的变化来绘画线条。要是人类的身体也像斑马那样布满条纹就好了，这样就可以比较容易地说明人体的形状。但是因为人体没有这种便利，所以艺术家们一直在孜孜以求，甚至在他们的探索中虚构出了类似的线条来塑造形体。他们虚构了各式各样在人体上根本看不见的线条。不过，相信我，这种虚构出线条的能力意味着彻底了解全部的素描原理知识。比如，有经验的画家常常会在人的脖子上画一条想象中的丝带，在安静平和的额头上画上皱纹，会想象面与面衔接的方式并用线条表现这种衔接。如果用线条来绘画明暗效果，他必须充分领会这些线条的运笔方向可以用来体现形体的形状和运动方向。研究艺用解剖有很大的益处，它可以决定应当强调人体上的哪些线条，哪些线条处于次要位置，甚至哪些线条是应该舍弃的。例如，肌肉常因其不同功能而被分成不同的肌肉组合，而线条被用来区分每一个肌肉组合而不是区分每一条肌肉。

按照我的建议，练习围绕简单几何形体绘画线条对你会大有帮助。用线条来画整个人体是件很不容易的事，但对你理解人体造型却大有裨益。这种线条被称作轮廓线。设想轮廓线的一个方法是：想象一只细足上带墨的小昆虫在人的胴体上爬过时留下的痕迹。这就是说，一旦你能完美地画出人体任何部位、任何转折方向的轮廓线，你就已经实实在在地学会画素描了。充分理解轮廓线之后，素描中的许多麻烦问题就会很容易得到解决。举例来说吧，你知道双眼的确切位置是在头的四分之三部位，这样，不管是全侧面像还是四分之三的正侧面像，你都能准确地画出来。

**线条显示调子的
变化**

 线条更多地被用来显示光照下物体多变的明暗调子。一根强弱变化不同的线可以贯穿整个物体：通常深重一点的线条表示物体的背阴处；轻浅的线条用来显示受光部位的阴影；如果线条画得很轻，以至于消失不见，这就表示高光部位。

线条的多种功能

 当然，对于线条还有更多需要讨论的内容，尤其是线条与块面、线条与明暗及线条与方向的关系。但是我们讨论过的内容已经足够丰富了，你要理解线条具有多种功能，而且有时候一根简单的线条表现的不是单独的一种状况，而是我刚刚提及的各种状况中的很多种。

 画头像的时候，要考虑到上嘴唇顶部边缘线的变化。它不仅表示唇与人中相遇时块面的变化，而且表现红色的嘴唇与肤色的不同。形体的变化决定了线条的运动。上下嘴唇的块面相遇时会有显著的明暗变化。最后，绘画时你要注意，头部的明暗变化应当作为一个整体来考虑。

图 例

线条

雅各布·达·波托莫
Jacpo da Pontormo（1494 — 1556）
《坐着的裸体男孩》
红色粉笔
41cm×26.5cm
佛罗伦萨乌菲齐博物馆藏

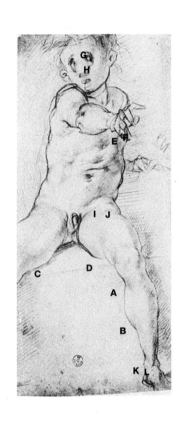

　　很显然，线条A—B表示小腿肚的外部边缘，这条线有助于制造一种正坐在某个奇怪块状物体上的男孩把腿向前伸出的造型效果。线条C—D表示上下两个块面的转折，这条线实际上类似于模特小手指上粗而短的线条E—F，它表示第一个指关节和第二个指关节的下平面相交的地方；它也与鼻子上那条很轻淡的线条G—H相似，表现鼻子正面与侧面的转折。

　　这些线条都画出了外部块面相交的情况。看看立方体盒子的外部，你就能明白外部边线相交的方式了。同样，观察立方体盒子的内部，你就能理解内部块面的相交方式。

　　现在让我们看看几条内部块面的线条的处理方式。线条I—J表示身体对着我们的正面与大腿根部块面相交的转折情况，短小浓重的曲线K—L显示小腿正面与脚面顶部的区别，另一只脚采用了相同的处理方法。试试你能找到多少其他表现内部块面转折的线条吧。

38

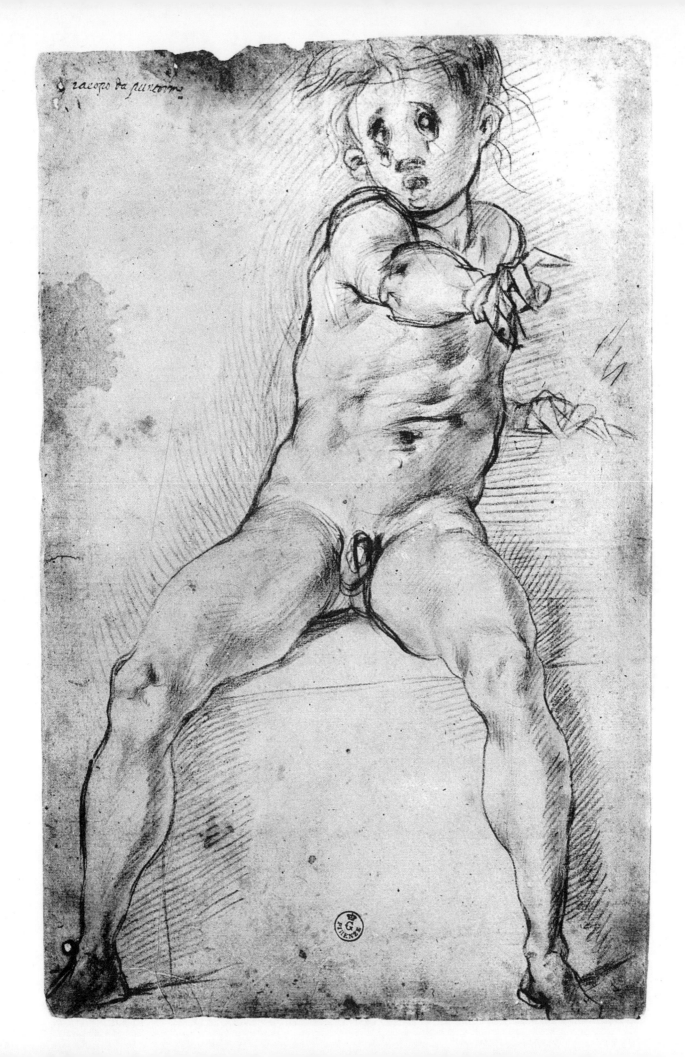

达·芬奇的学生
Pupil of Leonardo da Vinci
《头像》
银针笔与白色颜料
22.4cm×15.8cm
温莎皇家图书馆藏

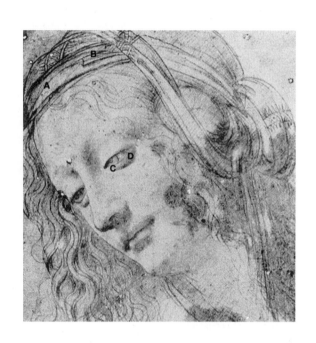

　　圆形线条用来画出眼球，表示黑色的瞳孔与虹膜交界的地方以及虹膜的颜色与眼白交界的地方。线条A—B和头上的饰带很好地解释了头部的形体，线条C—D描绘了眼球的形状。

　　这幅头像没有绘画眼睫毛。睫毛常常令画家和雕塑家感到头疼，因为它没什么块面感。在本图中，画家完全放弃了睫毛的绘画，只是在眼球表面加一点阴影，简单地表现了睫毛之存在。

　　对于任何复制品来说，分析其明暗层次上的绝对细微之处几乎是不可能的，学生们应该抓住每一次机会认真研究原作，方为上策。

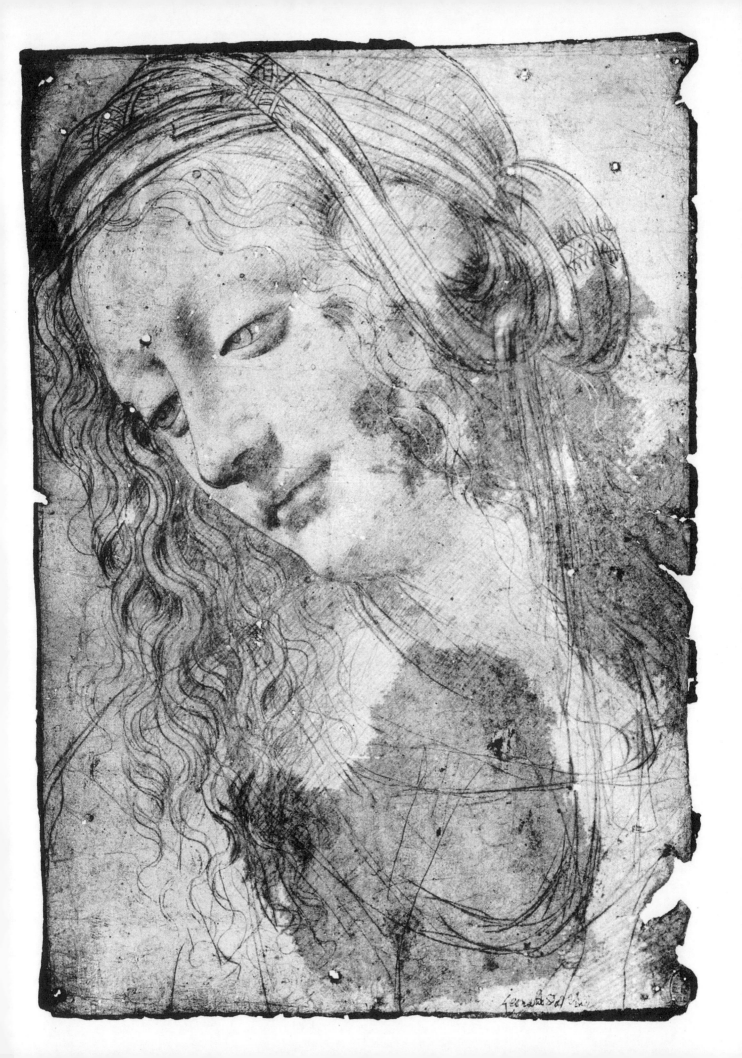

拉斐尔·桑乔
Raphael Sanzio（1483 — 1520）
《马上人与两个裸体士兵的搏斗》
钢笔
25.8cm×20.9cm
威尼斯学院藏

　　不要以为画家都是让模特摆好姿势然后再照着样子把模特画下来的。可能大多数人会自然而然地认为这本书里的所有人体画都是简单地照着模特所摆的姿势画下来的。但是，相信我，这些画大多数是画家全凭想象画出来的。你能想象弗塞里让一个女孩坐在飞碟上来画她（参见前面画页），或是拉斐尔说服那匹马摆好站姿保持不动让他来画吗？实际上，拉斐尔能全凭想象画出他想要的一匹马或一个人体的任何姿势。

　　必须指出拉斐尔对艺用解剖学的全面掌握。注意A—B这条短线，它表示胫骨前肌的肌腱。也许你还从未听说过胫骨前肌，不过当足部弯曲的时候，肌腱隆起的形状比你的鼻子还要大！C—D线和E—F线表明他非常熟悉桡侧腕短伸肌的肌起止端、肌纤维的穿插走向及其功能。他也清楚尺骨小头（G）的确切形状和末端位置，并表示出了结节周围尺侧腕伸肌的小肌腱在拉紧时，由于抵及小指跖骨末端的肌止端而呈现的隆起的状态。

　　拉斐尔和本书中的其他艺术家都能够凭借想象自如地画出人体结构，因为他们都是艺用解剖方面的大师。

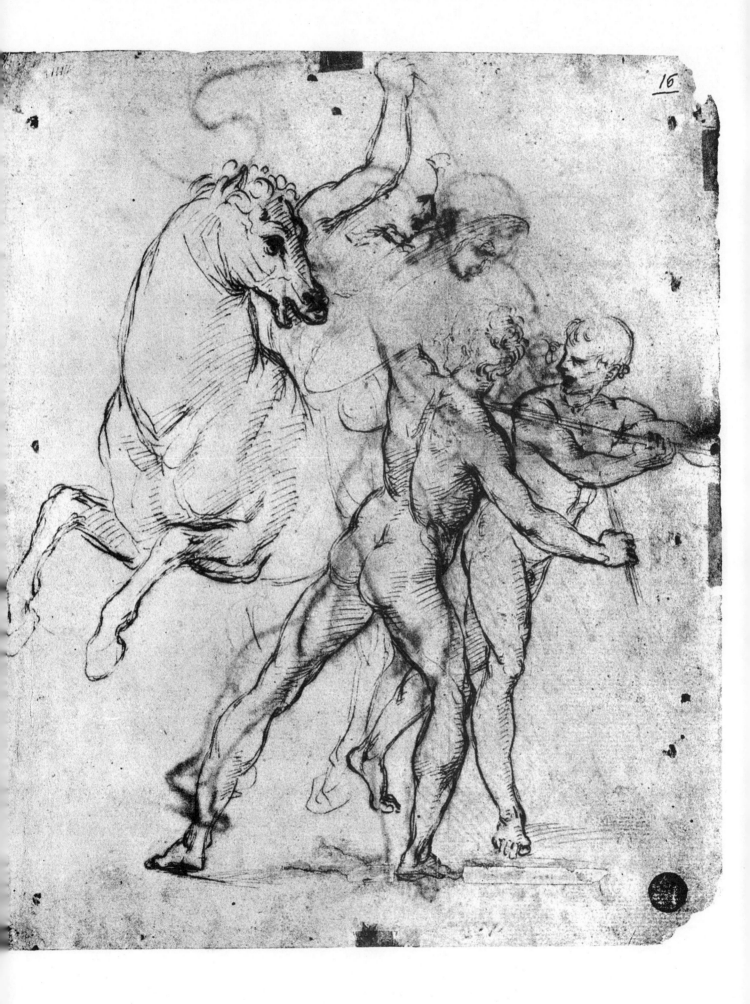

阿尔布莱特·丢勒
Albrecht Dürer（1471—1528）
《男子头像》
钢笔
20.8cm×14.8cm
伦敦大英博物馆藏

　　这条表示有色的虹膜与白色眼球的结合处的线条画得非常美妙。这条线并未按真实的圆形来画，显示出丢勒对如何绘画侧面的眼球上的圆形心中有数。

　　图中（A）处的线条表现鼻子的侧面。它们表明丢勒感觉到了这个块面上的明暗层次变化。这些都是轮廓线，它们塑造了块面的转折形状。它们从鼻根部的正面开始到面颊起端部分的正面为止。线条（B）表示鼻子下方一条很窄而又很重要的转折面，这条线常常容易被忽视。

　　从（C）到（D）的线条表现了衣领的形状，线条的强弱变化表示衣领明暗层次的变化，在高光处它们都恰到好处地消失不见了。它们一般都在凸起部位显得浅一些，在底部显得深一些，以此说明衣领底部转折面的阴影。

　　耳部画得非常棒。你可以找一本医用解剖书来研究一下耳轮和对耳轮、耳屏和对耳屏，以后你也就可以自如地绘画耳朵了。

　　学生们常常在鼻子的侧面画阴影，而忽视头部本身侧面的阴影。当然丢勒不会忽视头部，他绘制了头部侧面的阴影（E）。你应该明白，要从大处着眼，把最重要的部位先画出来。头部当然比鼻子重要，手比手指重要，胸廓要比乳房重要。

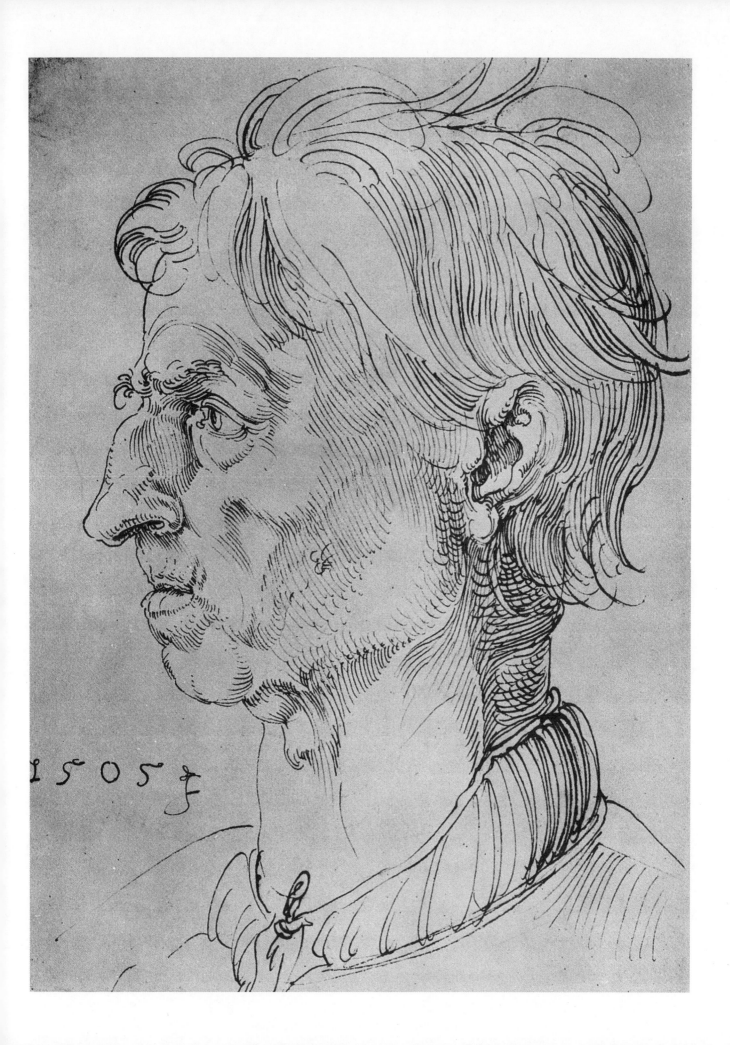

伦勃朗·范·兰
Rembrandt van Rijn（1606 — 1669）
《双手紧握的妇人》
钢笔和深褐色颜料
16.6cm × 13.7cm
维也纳阿尔伯提那博物馆藏

　　我相信，这幅画是照着模特画出来的。它的杰出之处在于伦勃朗能把模特画得和他凭想象画成的一样轻松自如。

　　实际上画这幅画的时候，伦勃朗根本看不到任何线条。他感觉到的是块面之间的衔接、颜色之间的衔接、调子之间的衔接，以及调子的变化、外边线、基本几何形及其方向等等。他精通解剖学和透视画法；他最清楚如何用光，明白如何按不同方向的光线处理各种不同的形体；他深知哪些光线能增强形体的造型效果，哪些光线会损害形体的呈现。总之，在他坐下来画这幅画之前，他已吸取了不少技术方面的知识，而这些知识正是任何有潜质的艺术家所渴望得到的。

　　例如，线条（A）显示他把手腕（仅在这里）设想成了一个圆柱体。这条线画出了他想要的手腕的方向，线条的强弱变化显示他是按想象的圆柱体来处理调子的。当然他不能仅凭想象来考虑这个圆柱体上的调子，除非他首先假想好光源的确切方位和圆柱体的确切位置。

　　线条B—C表明（仅在这里）他把另一只手腕考虑为一个方块体。这个方块体上部的线条较轻淡，而侧边的线条则较深，这是因为他设想光线是从方块体的顶部后面照过来的。不要以为这是伦勃朗看到袖子的边缘而照着画下来的结果。在艺术家的头脑中，为解决一些特定的问题，体块的概念会随时作出相应调整。

约翰·亨利·弗塞里
John Henry Fuseli（1741 — 1825）
《拥抱》
黑色粉笔
20.6cm×14.7cm
瑞士巴塞尔铜版画陈列馆藏

弗塞里的这幅作品富于感染力并且让人激动。但我得告诫初学者，实际上这幅画还赶不上前页伦勃朗那幅一半的好。说到理由，也许有些已经超出了本书的范围。请记住每一位艺术家的工作就像是在走钢丝，总是有失去平衡的危险，可能会堕入一种过分夸张、过于情绪化或是流于平庸粗俗的境地。对于艺术家来说，要保持这种平衡的确十分不易。

但就技术而言，弗塞里还是非常出色的，我们可以向他学到不少东西（顺便说一下，他是英国浪漫派画家威廉·布莱克的老师）。比如，弗塞里把这个年轻女子的头作为一个简单的蛋形来画，上唇的线条简略地画在这个蛋形上。衣褶的线条（A和B）是他设想为蛋形的腿股的形状。他把姑娘的手作为一个方块体来表现，线条（C）是方块体两个平面相交的地方。

线条（D）是足部的侧面与脚底的块面结合的地方。

男子头部上的线条（E）是面颊的侧面与颚下肌肉相交的地方。可以与伦勃朗作品中同样部位的线条作个对比，伦勃朗对颌骨部位的研究明显比弗塞里要深入，他强调得更重一点，因此他画的线条更加具有鲜明的个性特征。

丁托莱托
Titoretto（Jacopo Robusti）（1512 — 1594）
《弓箭手》
炭笔
33.2cm×20.7cm
佛罗伦萨乌菲齐博物馆藏

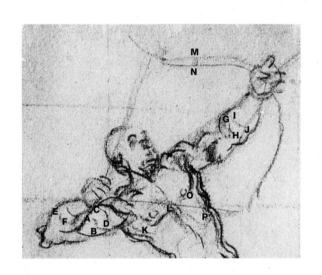

在这幅快速绘制的草图中，左边那条上臂很容易让人联想到圆柱体。线条A—B和C—D通过两个圆柱体强调了形体的方向，特别是这里因透视关系而缩短的问题处理起来是很难的。

线条E—F和旁边的一根线表示前臂的方向，线条G—H和I—J的处理方式也是一样。胸廓被当作一个圆柱体来画。线条K—L通过画出胸大肌的底面强调了胸廓的方向，短线条M—N表现出了弓的形体和方向，线条O—P表示躯干正面与侧面的交界转折。这个侧面被画得比较窄，但真实情形的确常常如此。

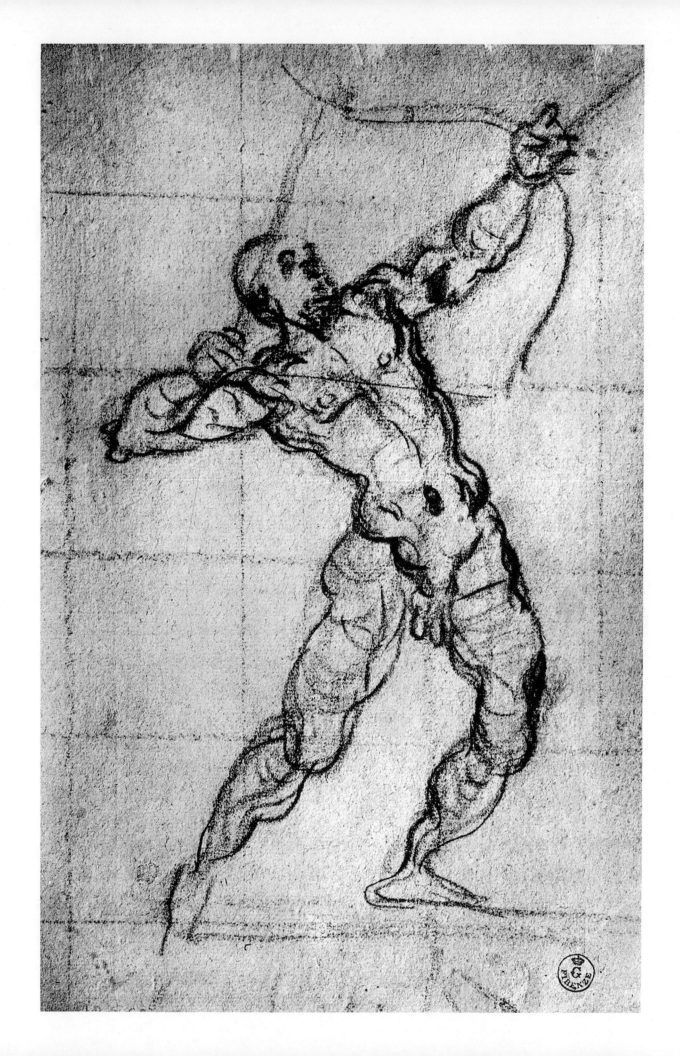

彼得·勃鲁盖尔
Pieter Bruegel（1525 — 1569）
《画家与鉴赏家》
钢笔和棕色墨水
25.5cm×21.5cm
维也纳阿尔伯提那博物馆藏

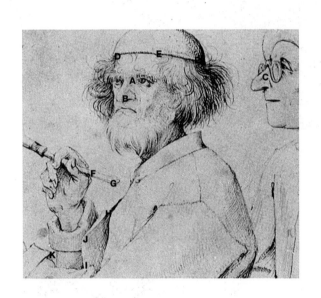

　　这幅画，画的是一个正在工作的艺术家与一个站在他身后观画的非艺术家人士。

　　勃鲁盖尔在这张画里多次使用点画法，用一系列的点来表示线条。在画鼻子的时候，小点所代表的线条A—B用来区分鼻子的正面和侧面。另一个人的鼻子（C）也是如此处理的。小点还被用来表现画家上唇的顶边线，以及用以加强线条D—E，在高光（F）部位这些小点几乎完全消失了。小点还用在表示帽缘那个极小的面上。线条F—G区分出了笔杆的顶面和侧面。

　　腰带的线条显示画家将圆柱体作为躯干的体块概念。线条H—I在（J）的部位产生转折，那里是胸大肌上面的面结束、下面的面开始的地方，很好地表现了躯干的外轮廓。袖口（K）的处理体现了其下方手腕处的方块状概念。

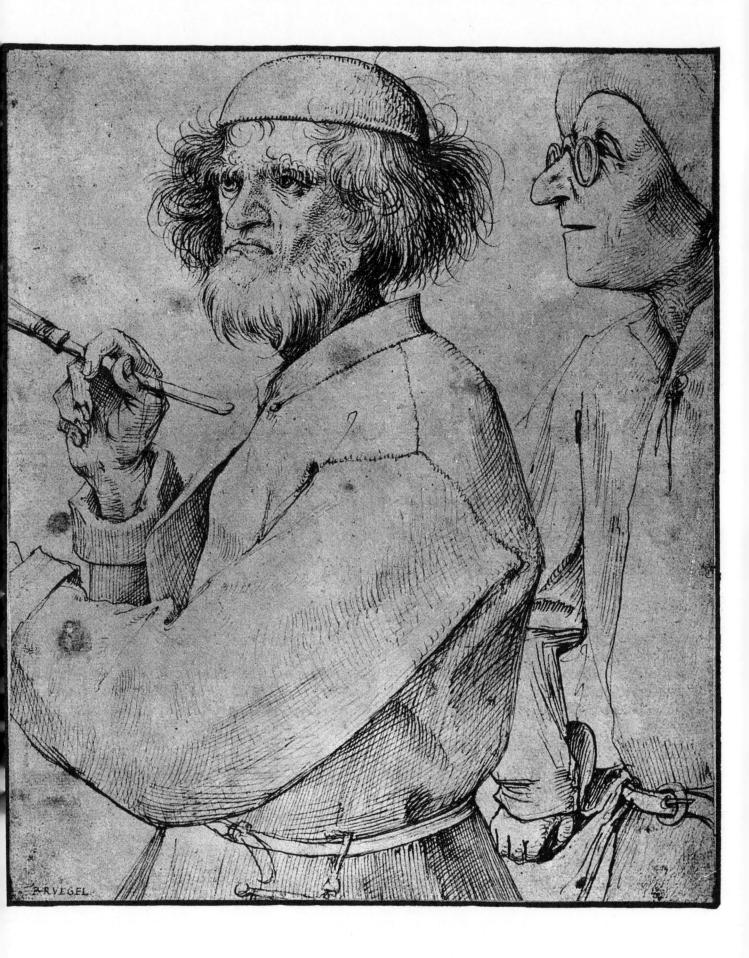

安东尼·华托
Antonie Watteau（1684 — 1721）
《坐在地上的妇人》
红色与黑色粉笔
14.6cm×16.1cm
伦敦大英博物馆

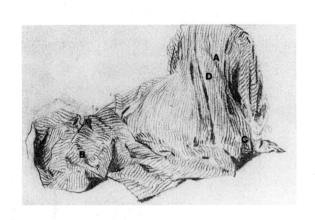

　　这是用线条描绘衣褶的极佳范例。如果华托在画这幅画之前没有进行多次反复的实践，他就不可能用线条如此精妙地表现出这些衣褶，而且他深知应该如何使用轮廓线。

　　在垂直的衣料上绘制线条其实就是在想象的形体上绘制线条。同时，如果打算利用光线效果的话，你也必须充分认识到光线射来的确切方向以及反射光的方向。

　　光线从（A）这个形状的下部射来，因而形体上半部分的线条要比下半部分的要深一些。光线从（B）这个形状的左边射来，右边的线条比左边的要深。画家在这个形体的凸起部分创造了一处高光部位，所以，左边方向的线条在接近较亮的高光部分时变得浅一点。许多情况下，遇到高光时画家经常不画出什么线条，就像华托在这幅素描中许多地方的处理一样，如（C）和（D）。

　　一旦制造了自己的光源，你就制造了高光效果。有时模特身上的高光你能接受，但有时你觉得高光的位置不好，这可以重新布置。当然，如果你是在凭想象画一幅素描，既没有模特也没有可依据的高光，因此，你会自然而然地创造出自己想要的高光。

第三章
光与块面

我们可以仅仅使用线条在平面上创造出一个蛮不错的三维立体造型,而且还能用艺术家称之为"调子"的明暗阴影效果来大大增强这一造型的效果。一般来说,门外汉是不怎么注意什么明暗和阴影效果的,但是要相信我,对于接受艺术训练的学生来说,必须高度重视素描中的这两大主要元素。

光的重要性

当然,要是没有光线,就不存在明暗或阴影,因而也就没什么可供观察,也没什么可供素描。只有当光线照在物体上时,我们才能够看到慢慢显现的形体。因此,艺术家们对作用于形体上的光的变化产生了惊人的敏感性。初学者一般只能看到光作用于白色物体上的三层影调:黑、白和灰;但是技艺高超的画家却能看到数千种调子。事实上,在对光的明暗调子的认识和表现方面,初学者与技艺高超的画家之间存在着很大差距。

作用于块面的光

很显然,明暗和阴影是由于光线造成的。因此要想理解明暗和阴影,就必须彻底明白光线是怎么一回事。我们可以用一个简单的实验

57

来模拟一下。准备一张白纸，将它折成两个面，拿着它朝向窗口的光线。这个光线最好不要是刺眼的太阳光，否则光线太亮，会让眼睛的敏感性减弱，而且最好房间里只有一扇窗户。

请注意纸的两个块面相交处强烈的明暗对比。受光面的最亮部分是在邻近两个面相交之处，这就是高光。一开始，在你看来，你可能会认为最亮的块面是一般的白色，但仔细琢磨一下，你就会发现从这个面最远的边缘到最亮的高光之间有微妙的调子变化。再仔细研究一下暗面，直到你能看出最暗的部分是在接近两个面相交之处为止。你会发现，它的调子也和另一面从纸边向前推进的变化一样，是在逐渐变亮（原因是屋里的反射光）。

色彩、光线和明暗

现在把你折叠的白纸放在一张带色桌子的上部和侧边，然后你就能见到纯粹的明暗调子；如果这张桌子本身没有颜色，它就和桌子上的调子一样。如果你决定用黑白两色来画它的话，这很可能就是你要赋予这张桌子的调子。

你开始明白那些艺术家是如何区分颜色和调子的了吧？颜色可以用来表示油漆、灰尘、皮肤、晒黑的脸或是口红。假设你把折纸绕在你几乎呈块状的手腕上，你会看到纯粹的调子，皮肤的颜色不再影响这些调子。假如模特是由白纸构成的，那么你就能轻易理解模特胴体上纯粹的调子。这就是很早以前人们就认为人体素描的学习要先从白色石膏像开始的原因之一。

如果得到许可，也许下次画模特的时候你就可以在他的腿上裹上一张白纸了。（不过要小心行事，模特可是各式各样的，他们当中的许多人是脾气暴躁、容易上火的！）

光线与三维形体

的确，在艺术家头脑中，区分表面颜色和调子非常重要，只要把每样物体都当作白色来对待，你就找到了窍门。画到高光的时候，把它当作一块打磨得很光的铝材来画，这么考虑有时是很有帮助的。这样也就不难理解，画家在处理深蓝色哗叽服或是修女黑色的袍服时会使用明亮的白色高光了。

把一张桌子放在窗前,在上面铺一块白布,再放一个白色立方体、一个白色圆柱体和一个白色球体。这个立方体可以表现为一块方糖,圆柱体就是一支雪茄,球体则是一个网球。从窗户照进来的光最好从物体的侧上方、侧面或者前面射过来,这是数个世纪以来艺术家们的传统布光方法。如果你完全理解了光照在形体上的作用,你很快就能学会利用所有那些为艺术家所需的光照条件。

或许从白纸所折的两个块面上所学的东西可以帮助你去理解立方体上明暗关系的变化了。拿出三块方糖,把它们一块一块地垒起来,你就见到了一个立起来的方块体,再把一支雪茄竖直放在它旁边,仔细研究一下每个物体上的调子,看看是否能够感知它们之间的联系。之后你会发现,正如立起的方块体上所显示的那样,高光部分贯穿了整个雪茄的长度,但圆柱体上的高光并没有像在方块体上的高光那样和整个暗部突然相交,相反,如你所见,这条高光渐渐消失,缓慢地转为暗部。

如果你还没有看清楚这一点,用白纸做一个更大的圆柱体和方块体就明白了。在距离窗户光源稍远一点的地方,你会看见圆柱体上和方块体上都有反射光。研究一下方块体和圆柱体侧面的光线,你会注意到从形体的远处边缘到高光部分有非常微妙的、几乎难以觉察的灰度深浅变化。

尽管这些观察练习可能让你觉得有点无趣,但是所有艺术家都会告诉你这是最为重要的观察。如果你真想以艺术为生的话,你起码得花上至少一天的时间,按照以上所述进行各种实验。

高光、暗部及反射光　　　　现在开始进行立方体、圆柱体和球体上调子变化的速写练习,特别要注意圆柱体上调子的变化,许多自然物体上的调子变化在圆柱体上或部分在圆柱体上都有所体现,你所发现的变化的情形正是这样。朝向窗户的面的边缘部分是淡淡的灰色,这种不易察觉的微妙变化从暗部到亮部再到高光,从最亮的高光部分到最深的暗部,存在着细微的、从亮到暗的变化过程,这是曲面上最典型的明暗变化,这种变化在你折纸的两个面上或是立起来的方块体上看不到。圆柱体上的这种变

化从暗到亮、从最暗部分到最远的边线，并且接收到反射光。注意，不管你把圆柱体放在什么位置，高光部分总是贯穿整个形体的长度。

画上几百张这种明暗变化的速写，特别是圆柱体上的，直到对这种明暗变化的运用成为你下意识的要求。

基本形体的相互关系

现在拿一个蛋，摆在与圆柱体相同的位置比较一下。你要记住，把圆柱体的两端削除，就能得到像蛋一样的形体，这个蛋上的阴影变化跟圆柱体上的很像。再稍微形象化一些，挤压蛋的两头，这个蛋就变成了一个球体，也许是个网球，这时你就清楚这个网球上的阴影跟蛋上的完全一样，当然，如果你捏拢圆柱体的一端，它这就成了一个圆锥体。顺理成章地，圆锥体上的阴影与圆柱体上的大有关联。

考虑一个球体时，可以把它当作一个肥皂泡来看待，因为这样你就容易理解，高光不过是光源的镜面反射。实际上，要是你在房间里吹个肥皂泡，你能看见这个球形上反射着的小窗户；当然，在网球上，由于质地的关系，你是见不到反射的窗户的。

形体内块面与内曲面的明暗

我们必须记住立方体、圆柱体和球体内部调子的层次变化。如果一时还想象不出这些调子的变化情况，就拿两张折纸合在一起作为一个立方体的四周。这可以帮助你理解这个盒子内部的调子变化，你可以把它放在不同的位置来观察。也可以再拿一张纸卷成弧状，把它当作一个圆柱体的内面。至于球体，研究一下一只白色碗的内壁就很好理解了。

学会画明暗关系

我们在这里讨论的几种物体都是自然的基本形体，每种形体与其他形体之间在明暗关系上都有直接关联。

我希望大家能熟记我们讨论过的形体内部与外部调子变化的情况，因为每位训练有素的艺术家都会很熟悉这种变化，他们对此早已烂熟于心，具有一种本能的敏感性，所以在绘画素描时，他们总能胸有成竹，意在笔先地再现各种形体的明暗调子。

60

让我们回到窗前的白色桌子上，它的上面还是放着立方体、圆柱体和球体。你会注意到每个物体都在桌面上投下了阴影。如果你画出桌子上放着的这些物体，然后擦去这三个物体，并留下它们的投影，那么桌面上就剩下了三块深色的斑块。它们会造成桌面上有一些黑洞的错觉，这也就是为何画家们常常抱怨投影会破坏形体本身。

有经验的画家对投射在自然物体或模特身上的投影会做彻底的改造或是干脆略去不画。但是，让指导教师说服初学绘画的学生放弃绘画投影几乎是不可能的，他们似乎对投影抱有非常盲目的热情。最好的解决方案是：在反复的素描练习过程中，让图画本身来说明保留投影的荒谬性。

这些反复的素描练习还会向初学者呈现一个令人迷惑不解的惊人发现，即艺术家并不是看到什么就画什么。惠斯勒（美国19世纪油画家和版画家——译注）的一个学生说："我要画我所见到的一切！"当时大师回答道："你还是先等着瞧瞧自个画了什么再说吧！"

第一个例子非常简单。先画一个圆柱体，仔细地画出它的明暗，接着再画第二个，这次在高光处画上一个投影，你会发现第二个圆柱体的圆形造型被部分地破坏了。想想这种情况出现的频率吧，比如一只胳膊的影子投在了另一只胳膊的高光处，或是落在了身体上的某个高光部位。

再让我们来考虑一下鼻子下面的投影。当然，鼻子下面肯定会有投影，但要是按你所见如实画下来，也许这个人（还不知是男是女）就像是鼻子下长了胡子。下次找幅大师画的肖像，留意一下鼻子下面的投影，一般来说他会减弱或作特别处理。

头部当然会在脖子上留下投影。这不仅会影响到脖颈的高光部分，也会破坏颈部的圆柱形体感，而且还有可能会让人以为模特长有络腮胡子。

我曾有一个学生在绘画模特胸部的时候仔仔细细地描下了投影，结果这个影子倒像是天窗上一只熟睡的猫。

我们还可以继续在身体的各个部分做投影实验，但是我猜想你已经悟出其中要领了。

创造自己的光源　　　　没有光源，就没有可视的形体。只有当光照在物体上时，调子和形体感才随之出现。不言而喻，必须在一定的光线照射条件下，物体才会显现最清晰的形状。技艺高超的艺术家可以在根本不存在的光线条件下创造出这些条件。他们可以自己创造一处或多处光源——本来并没有这些光，但只要他们有需要，就可以制造出这些光源。实际上，艺术家不仅可以创造光源，还可以任意决定它们的方向、颜色、范围和强度。这样，他就能创造出自己的高光、暗部和中间色。

　　　　如果考虑一下风景画家对这一问题的处理方式，你就能理解创造光源的重要性。早晨的时候，他开始画一棵树，如果太阳光是从右边来的，那么树的暗部和投影应该在他的左边；中午过后，他在完成画作时却发现暗部与投影都已转到树的另一边去了。你可以想见这个情况有多麻烦，除非艺术家拥有《圣经》中约书亚的神力——让太阳待在原地不动！这位画家意识到他不可能画出运动中的对象，但他必须捕捉这一运动的瞬间。因此，他不能在不断变化的光线条件下来画同一个物体，他只能想象光源是固定不变的。

光线如何破坏形体　　　　还有一个非常重要的原因使艺术家决意要创造自己的光源——形体上来回移动的光线常常（几乎必然地）并不能揭示出形体的真实形态。我相信完全有可能通过调整光源使一个圆柱体看上去就像监狱的窗户，一个球体像一张被弄脏了的白色扑克牌，你可以想见，这个圆柱体上的情况出现在你模特的脖子上，球体的情况出现在乳房上时，光源会产生怎样复杂混乱的状况。这听起来有点夸张，但几乎所有初学者在绘画蛋状的腿股部分时，都处理得要么像一只滚动的杯垫，要么就像老鼠拖走的一大块奶酪。

　　　　最好的办法还是用几个实验来证明光的作用是显示还是破坏形体的真实形态。我们已经用传统的光照条件说明了圆柱体的形状，现在让我们用照度相同的三种光照在圆柱体上，三处高光将贯穿圆柱体的长度，三处高光之间会有深暗的色带出现。这样，圆柱体就成了监狱的窗户了。

　　　　或者在明亮的阳光下把你的网球放到灌木丛里，让草丛中叶子的

投影留在这个球上，然后把真实的情况仔细地描绘下来。再把图画拿给普通人去看，这个人可能对艺术一无所知，但他可以本能地理解在我们的文明中广为接受的象征物。他看了图画可能会说，在他看来，你画的就是一张又脏又旧的扑克，或者可能是一块肉馅饼。

跳动的光

　　光损害形体图像的方式多种多样。我们已经讨论过光源的移动、投影的问题和多重光源的危险。现在让我们来看看什么是跳动的光。画模特的时候，你常常会发现光先是从右边来，然后从左边来，再从右边射来，如此反复。把一个圆柱体放在立方体上，再把一个球体放在圆柱体上，让光源左右交替移动，按这种情况画一张素描，你会发现形体的造型已经部分地受到了损害。

　　现在我们搭一个与人体相似的简单几何体：把两个圆柱体放在桌上，把一个立方体放在这两个圆柱体上，再放一个小一点的圆柱体在立方体上，最后再放一个立方体在顶上。现在让光线从一侧跳到另一侧，你会看到一幅多么糟糕的图像！可以想象，如此的光照条件对人体的塑造将有多么大的损害。

　　当你掌握了一定的技巧，并且具备一些判断分析能力后，你会意识到偶尔需要变动或避开一些光线来使形体更好地被呈现出来。但这需要依靠一些技巧和理解力，初学者也不必急于尝试。

**明暗块面中的
反常情况**

　　把一个立方体放在桌上，朝向光线的面叫正面，离光线远一点较暗的面叫侧面。现在设想一下，用一只小型的但照度较大的闪光灯朝立方体暗的侧面闪一下，你会有在这个形体上出现一个黑洞的印象。如果你再朝亮部的正面与暗部的侧面相接的地方闪一下，会感到这个立方体的一角好像被老鼠咬掉了似的。

　　同样的道理，要是你在很亮的正面画出这一小块深色的斑迹，即使是在正常条件的画室里，你仍然觉得，尽管它是由于意外的光所引起，这些斑迹对于正面的形体还是具有破坏性的。在绘画练习中应该设想到这种情况对于形体造型的损害。

明暗关系的颠倒

初学者常见的问题是明暗调子的颠倒。在画侧面阴影的时候，他们通常从深的地方画到反光部分，如同从高光向暗部涂调子时一样；但当他们移到下一个块面去涂画阴影时，他们又颠倒了这些调子，变为从亮部到暗部了。有时即使是不大的块面，他们也容易颠倒两三次，形体的造型通常就被弄得支离破碎。

自然，画亮部正面的时候也要注意这个问题。一个专业水平的画家会把调子的变化处理得非常连贯。特别是在画人体的全过程中，应尽可能地保持相同的调子变化。

高光的反常

每个形体都必须有一处高光。在艺术院校里，高光给弄错了会被看作一种比较严重的错误。如果你正在画一个处于高光部位的细节，那么你要么画得很轻，要么干脆省掉不画。

掌握明暗关系的对比是塑造形体最重要的要求之一，这种对比通常是通过块面之间的衔接关系呈现出来的。注意不要在高光部位加黑线或斑点。黑线或者斑点通常表示一些不是那么重要的细节，但它将与高光发生强烈的明暗对比，因而在视觉上变成了画中最为重要的元素之一。

用线条表现明暗效果

一根线条在某个形体上运动时，可以表现这个形体阴影的性质特征。换句话来说，线条颜色深，那里的阴影就是深的；线条是浅的，那里的阴影就是浅的。高光处没有阴影或者只有很浅很浅的阴影。

当然，你需要经过反复实践，才能使线条的运用日臻完善、渐入佳境，这就是俗话说的熟能生巧吧。要进行大量的形体素描，用线条来组织明暗，形体的亮部用较浅的线条，而其暗部使用较深的线条。在绘画人体时，练习按照形体的不同方向使用线条，要做到每根线条的深浅都随身体明暗关系的变化而变化。布置好光源，以同样的方法绘画摆好的衣褶。所有这些方法都需要反复练习，直到最后能从心所欲、意随笔动为止。

形体的前后关系

当一个形体在另一个形体前面的时候，初学者常常把后面的形体

加深或者加黑，以使前面的形体凸显出来。他们这么做不仅是因为看见后面形体上有阴影，而且是因为他们错误地以为加深后面的形体就能让前面的形体显得靠前。正确的办法是：只有加强前面形体的块面之间的对比强度才能使前面的形体突出靠前。投影总是投射在后面的形体上的，但是如果处理不当，它容易削弱形体的块面关系，并且损害真实形状呈现的效果。

在人体素描中你会不断遇到此类特有的问题，如一只胳膊放在另一只的前面、胳膊在身体的前面，又或者是一条腿在另一条腿的前面等等。

反射光

反射光是表现三维立体造型最为有效的手段之一。它可以被看作为另一种独立的光源，比起能造成高光的光源强度要稍小一点。传统的反射光一般是从模特后方，或者是侧面的什么地方投射过来。但是根据画家的需要，它也可以从模特的上方或下面投射过来。正如我们前面所讲，画家支配着自己的光源。反射光从哪个方向投射过来，可以按照画家的意志来决定。

也有那么几种情况下，反射光会破坏形体的造型。最常见的问题是反射光太强。假如在圆柱体上布置较强的反射光，我们一定不要在反射光作用的地方使圆柱体出现一道纯白的边，这样容易给人造成混乱的印象，好像圆柱体的这一部分又出现了一处高光。

反射光被照在形体的每个侧边上，也会削弱真实形体的造型。要说明这一点非常容易，只需画一个圆柱体，然后在它的两个侧边都布上反射光，你会看到造型被搞得一塌糊涂。

光与方向

在此有一个处理明暗关系的作画原则。如果明暗关系的变化清晰表明这个形体所面对的方向，那么这个形体其他部分的明暗关系也面对相同的方向。

我们以从头部开始绘画一个人体为例。一般来说，前额部位要亮，头的侧面要暗一些。就这样，我们就鲜明地表示出受光部位面对一个方向，而背光部位则面对着另一个方向。人们似乎很容易理解这种情

况，接着他就期望看到躯体的其他部分也和我们画头时的情况一样，正面的通常画成亮的，侧面画成暗的。他希望脸上所有正面部位都朝向亮部，侧面部分都朝向暗部。

这就是艺术家不能见什么就画什么的另一个充分理由。如果实际的光线并不那么合适——明和暗是相互矛盾着的，那艺术家就一定要重新创造、更改或者干脆舍弃这一光源。当然这也是不可让光线跳动不止的一个理由。

艺术家控制光线　　职业艺术家对光线的状况及光线对形体的影响是极为敏感的。他十分清楚光线决定着形体的成败。因此，他必须成为光线的创造者或者破坏者。他要及时明白光源对于形体的作用——光的色彩、位置、范围和照度。他可以改变光源的位置，调整它们的颜色、范围和照度，或者直接关闭光源并重新创造新的光源。

他要决定如何处理照射在形体上的多重光线，并且充分了解两种以上光源的危险性。他要严格控制好调子的层次变化，大胆细心地处理投影，还要在瞬时之内把握住对象，做到取舍得当。

务必做出的决定　　现在我们所面临的一个素描问题就是：你必须首先决定自己想要绘画的形体，决定它们的确切形状之后，用最能体现它们形体的光照条件把它们再现出来。要是你觉得现存的光照条件不合心意，那就创造一个更好的条件。同时，这也意味着在画人体素描时，你必须对整个人体进行剖析研究，直到能按照自己的意愿把要画的形体一下子控制住。你必须决定这些形体的具体形状，然后选择能充分反映出这些形状的光线条件。

在绘画人体素描时，有个不错的方法。这个方法就是拿一张纸，在上面挖出一个小洞，把它放在眼前用以逐段观察素描的各个部分。然后你会问："这些形体真的拥有我心中想要画出的形状吗？"在这个过程中，你考虑的是形体自身的形状，它是孤立的，和身体的其余部位并无关联。

图　例

光与块面

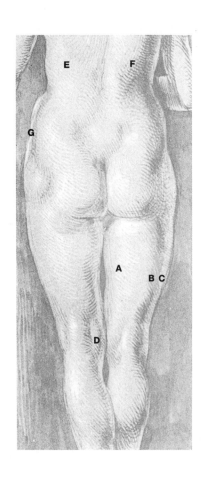

阿尔布莱特·丢勒
Albrecht Dürer（1471 — 1528）
《女人体》
银针笔
28.3cm×22.4cm
柏林铜版画陈列馆藏

　　假如你对一个圆柱体由直接光和反射光所带来的调子变化了如指掌，那么分析模特腿上的调子就不会有什么困难。(A)是高光，(B)是暗部，(C)是反射光。贯穿暗部最暗部分的有一条线，即块面与块面交界的边线。这根理论上的线条如若处理得当，将大大增强形体的造型感。丢勒实际上是在大腿内侧的腘腱(D)上处理这条略为弯曲的小段垂直线。臀部两边的明暗与球体很相似，背部(E)和(F)作为两个锥体来画，但在(E)上不能接收到反射光，因为它被(F)部分遮挡了。

　　这幅画也使用了投影，但大师处理得很有节制。比如，小腿肚的投影应该在哪儿? 臀部下面的投影又应该画在哪儿? 丢勒的确绘制了胳膊的投影(G)，但它依照轮廓而起伏，增强了形体感。要是投影有助于你的形体表现，你可以一试。不过在你有足够的鉴别能力来判断这样做是否合适之前，你还得进行相当一段时间的绘画练习。

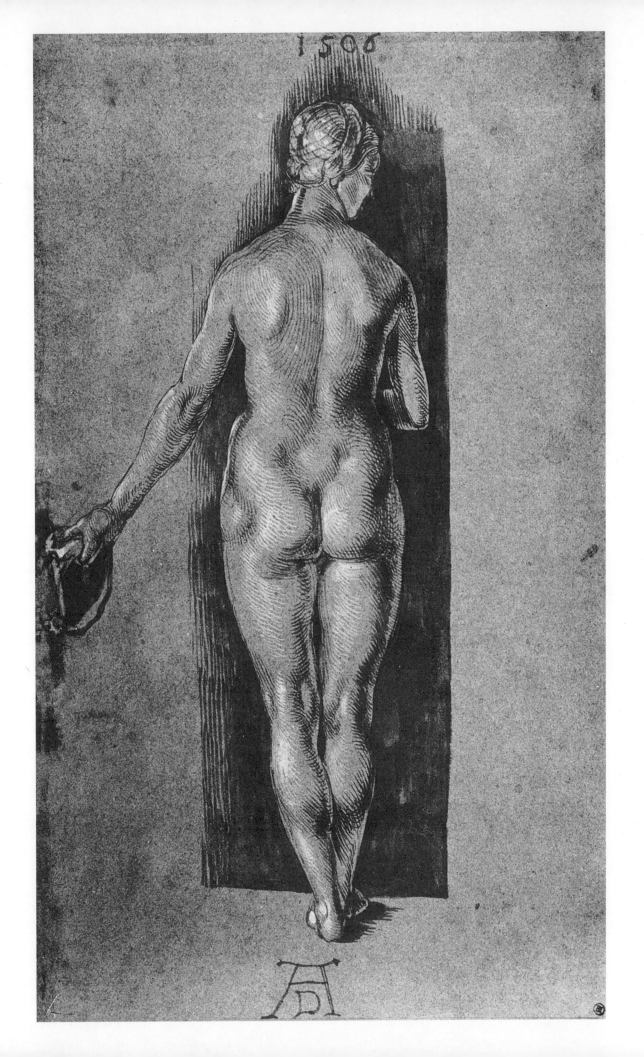

贞提尔·贝里尼
Gentile Bellini（1429 — 1507）
《青年肖像》
黑色粉笔
22.7cm × 19.5cm
柏林铜版画陈列馆藏

　　为表现头像的明暗效果，这里头部被构想成一个方块体，有一个正面（A）即整个脸部的正前面，有一个侧面（B）和一个底面（C）。这个立方体盒子从左侧接收直接光线，从右侧接收相对微弱的反射光，画家就是按这个方盒子上的调子变化来绘画脸部的。一般情况下，要是把整个头部当作一个立方体看待，那么鼻子也应是个立方体块。头发也是，也有正面和侧面之分，如（D）和（E）。

　　在这种光线条件下，立方体侧面（B）的阴影变化从暗到亮、从左到右；底面（C）的阴影从暗到亮、从前向后变化。帽子有柱体和球体两种感觉，它的明暗变化跟光线照在面部的一样。

　　如果没有什么真正上佳的理由，艺术家并不喜欢任意变动从一个形体到另一个形体的直接光源的方向。即使在画室里，光照条件也会在模特身上发生变化，但是艺术家对此变化拒不接受。

　　脖子被当作一个圆柱体，围绕它的是衣领的线条。落在脖子上的头部投影从属于脖子的形状，就像鼻子留在上唇的投影一样。如果一片很黑的投影留在鼻子下，那将有损于对模特上唇精致感觉的描绘。

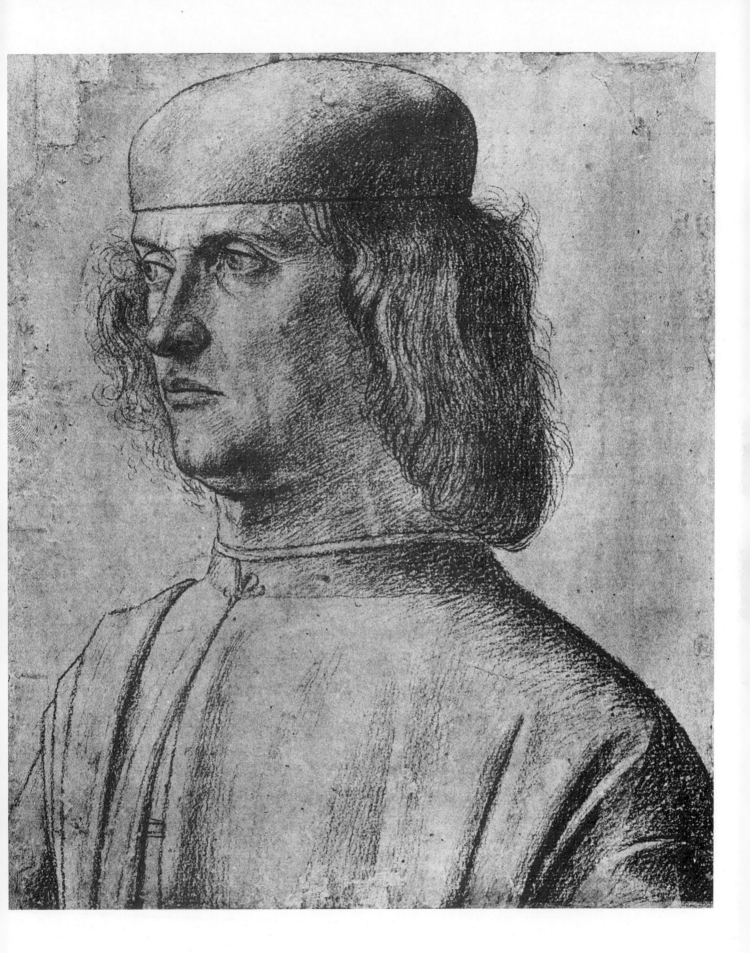

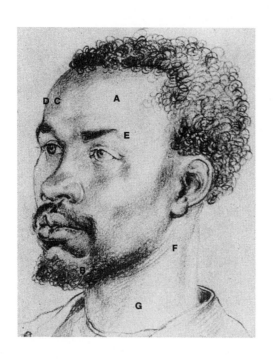

阿尔布莱特·丢勒
Albrecht Dürer（1471 — 1528）
《黑人头像》
炭笔
32cm×21.8cm
维也纳阿尔伯提那博物馆藏

　　在此图中，艺术家把头部设想为一个顶部为圆形的柱体，主要光源来自一侧。这种情况下，在头的右边、上部和正面都有光（这是多数艺术家喜欢采用的光线）。反射光来自左边。高光部分从（A）到（B），占有面部比较大的面积，而且时宽时窄、时隐时现。既然头部被当作柱体来处理，鼻子也一样。暗部很明显在（C）上，反射光在（D）的位置。注意头上的高光是怎样把深色的眉毛（E）完全冲淡的。记住：高光不应受到深色暗影的干扰。

　　脖颈也是一个柱体。高光从（F）到（G）。注意衣领的线条，它围绕着柱体按明暗变化被合适地表现出来：在高光处消失，在暗部变深，在受到反射光影响时，能感觉到它变得更加微弱。

　　在此艺术家给我们上了一课，即为了解决手头的问题，他改变这个形体的体块概念（头部、胸廓、大腿或任何其他部位）。丢勒的这幅头像与前一页上贝里尼的看上去基本朝着同样的方向。贝里尼的主光从左边来，丢勒的主光从右边来。贝里尼认为（就他的光线条件而言）把头部作为方块概念来理解能够解决明暗调子的问题，丢勒则意识到在他的光线条件下这个方块体的想法根本就不合适，所以他把它改造成了一个顶部是圆形的圆柱体，以解决这幅素描特定的明暗调子问题。为解决其他不同的难题，也许他也会用个立方体来对付。

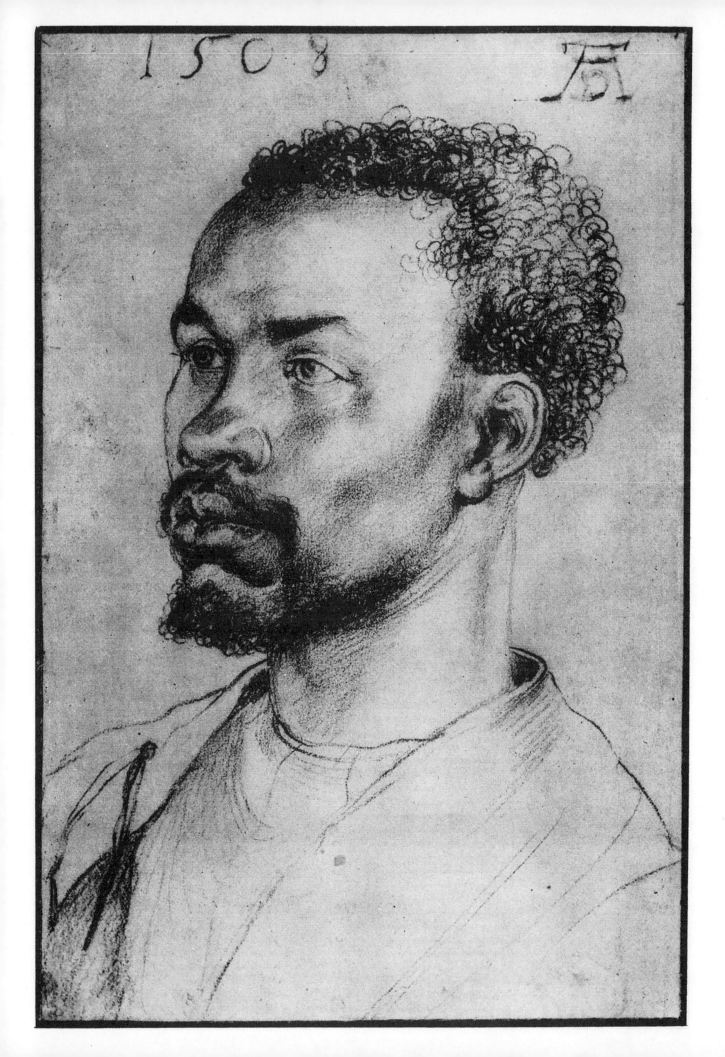

彼得·保罗·鲁本斯
Peter Paul Rubens（1577 — 1640）
《伊莎贝拉·布兰特的肖像》
黑色、红色及白色粉笔
38.1cm×29.2cm
伦敦大英博物馆藏

在这幅图中，头部是作为一个方块体来考虑的，其正面微微呈圆形。光线从左侧、上方和正面照过来，鼻子的处理方式也大致相同。（比较好的做法是直观考虑面部的时候先不要考虑鼻子，因为鼻子会打乱整个面部的块面。）

明暗调子是按通常的方法来处理的：从（A）到高光（B）到暗部的（C）到反射光（D）。鼻子上的色调处理和头部块状的感觉也大致相同。

脸部的侧面呈弧形转向底面，但底面的颜色画得并不深，因为下面有反射光投射过来。上面的面亮，下面的面暗，这个规律是基于光线总是从上方照射过来的客观事实，如太阳光、来自天窗的光和灯光。当然，艺术家如果选择光从下面射来，情况则正好倒过来。

如果有直接从下面射来的光线，这对学生练习画模特倒很有益处。

鼻子下的投影画得不是那么明显。留在脖颈（E）上的头部影子用优美的曲线画出，突出了脖子作为圆柱体的体块感。落在衣领上的头部投影（F）所形成的这块深色很好地衬托了头部。注意耳朵上珠宝耳饰的浓淡变化，它与头部调子的浓淡变化很相似。

雅各布·达·波托莫
Jacpo da Pontormo（1494 — 1556）
《妇女头像》
红色粉笔
22.8cm×17.2cm
佛罗伦萨乌菲齐博物馆藏

　　这个头被考虑成蛋形。直接光源从左侧和上方射来，反射光从右边和下面来。
本图使用了许多球体象征形：眼睛、颧骨（A）、下巴（B）和胸部（C）。从（D）到（E）
的线条按照胸部球体的变化来运动，注意在高光处（C）这些线条如何逐渐变淡。

　　注意观察眼睛上方的形体（F）。画家们通常称这个部位为"香肠"，它也呈蛋
形。与第75页上的那张画一样，光照在它上面显得很亮。

　　仔细观察图中右边眼睛的下眼睑，有一条画得细窄的白色向上的块面。注意它
和眼睑下部的块面（G）所形成的强烈对比。再看看上眼睑，那里正面与侧面也有着
很强的对比。波托莫想让眼睛在这幅画里占主导地位，而且他非常清楚如何通过明
暗的强烈对比吸引观众的注意力。

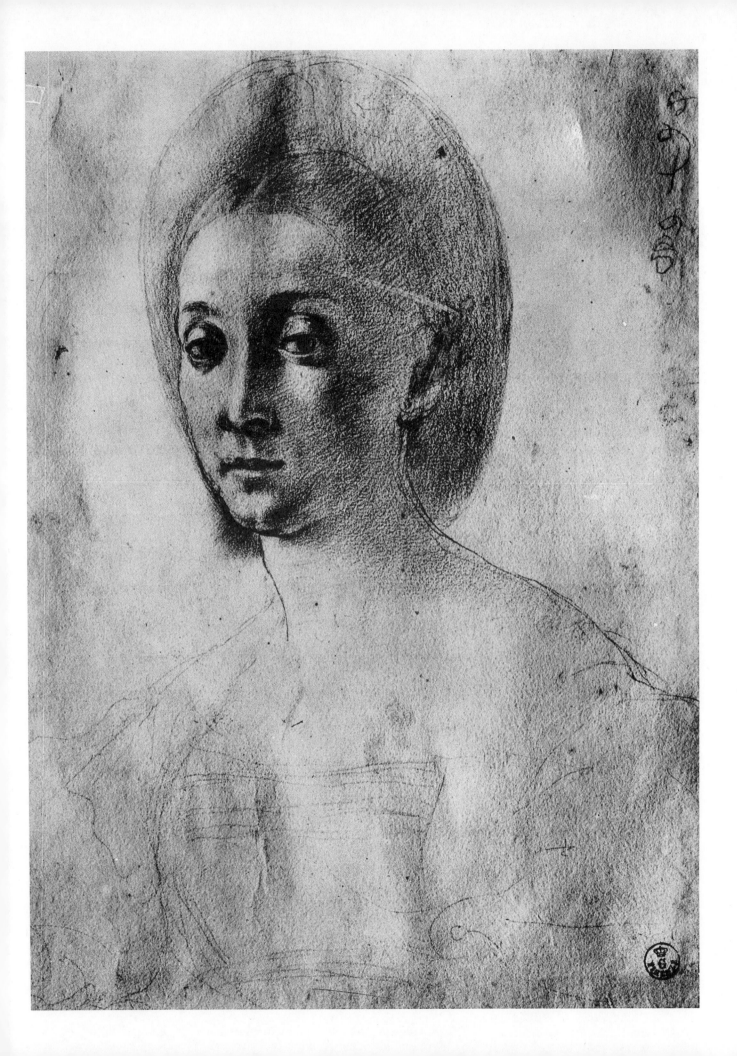

弗朗索瓦·布歇
Francois Boucher（1703 — 1770）
《为"巴黎的审判"而作的习作》
炭笔
34.9cm×19cm
旧金山加州"荣誉军官团"柯利斯·亨廷顿
纪念馆收藏

　　在人体上几乎找不到什么凹下去的块面。在布歇的这幅素描中，我的确不认为
这里的形体全都是呈凹形的，也并不认为这上面有什么凹形的线。初学者喜欢用凹
曲线，看上去就像是人体被咬掉了一大块。但是仔细研究大师的作品就会发现，除了
极为少见的情况，大师们从不在塑造形体的外形轮廓时使用凹曲的线条。

　　经过仔细观察，你会发现原来一条凹曲线是由一条或者一组凸曲线组成的，就
像这里的脚踝部（A）处的曲线那样。脚踝的正面（B）也画得很有意思，这里有两条
凹曲线。不论何时绘画凹曲线，你都得十分小心谨慎。布歇在（B）处画了两条凹曲
线后，显然他并没有忘记在靠上的凹曲线左端画一条较轻的凸曲线，并且在下面一
条凹曲线的右侧加画了两条凸曲线。

　　记住，布歇并没有照搬在模特背部亲眼所见的实际的明暗调子。他在头脑中设
想了一个块面形体，有点像一个带有凹槽的圆柱体。然后他创造了直接光源和反射
光，想象它们照在这个他设想的圆柱体上的明暗效果，再把这些明暗调子转用在他
为模特绘制的素描图上。

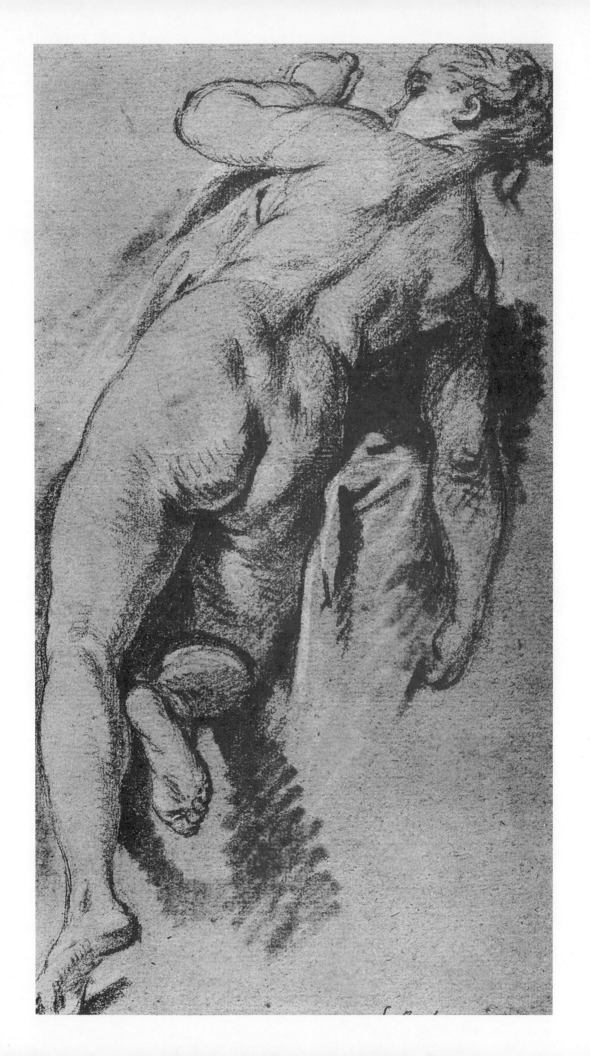

拉斐尔·桑乔
Raphael Sanzio（1483 — 1520）
《裸体男子的格斗》
钢笔和棕色墨水
27.5cm×42cm
英国牛津阿什莫林博物馆藏

　　说到凹曲线，看看你在拉斐尔的这幅素描画里能找到多少条？斜方肌的这根线条（A）初看上去是凹形的，实际上却是由三段凸曲线组成。表面上看B—C线是凹曲线，实际上它也是由三段凸曲线所构成。

　　初学者总是喜欢把斜方肌线（A）和胸廓到腹外斜肌线B—C这两条线画成凹曲线。初学者容易着迷于这些凹曲线，在身体的各个部位到处使用它们。但是人体就像是一个充气的气球，不管你用棍子捅一下什么部位，它的表面总是会凸起来。

　　同前面布歇的图画不同，这是一幅靠想象绘制而成的素描图。目前我还不想跟你说要避免照着模特画画。恰恰相反，你必须经常地去画模特。我的意思是让你明白这么一个事实，即除非你能够凭想象创造出人体素描，否则你无法以真正的技巧绘画模特，更别提使用与本书所介绍的那些艺术家们的技巧相媲美的绘画技巧了。

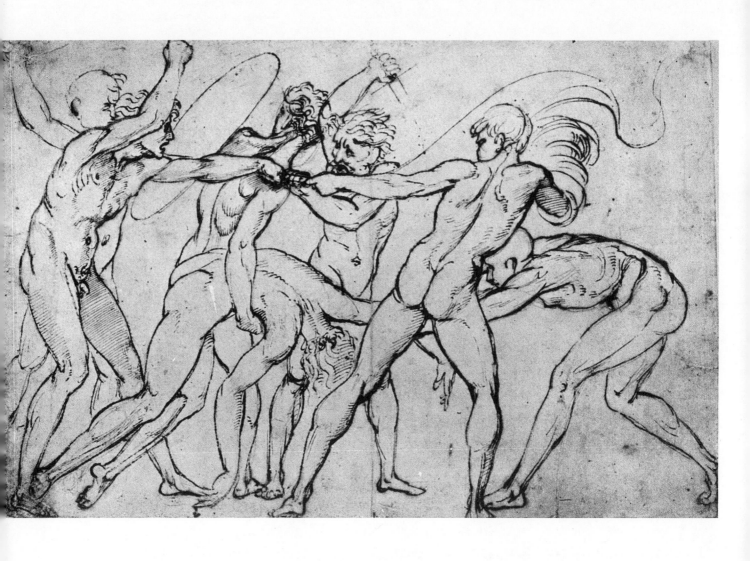

阿尔布莱特·丢勒
Albrecht Dürer（1471—1528）
《五个裸体，为"基督复活"而作的习作》
钢笔
18.8cm×20.6cm
柏林铜版画陈列馆藏

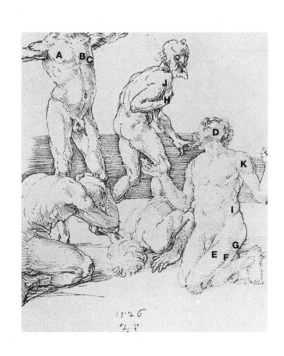

在这幅素描里，线条被用来表现阴影，但基本明暗调子体系依然在起作用。学习者必须理解，素描的每一个绘画要素都是与其他要素紧密关联的。如果你不能透彻理解光线、阴影以及其他要素，你就不可能用很到位的线条来绘画素描。

在此图中，（A）是亮部正面，（B）是暗部，（C）是反射光部分。跪着的人体上，（E）是亮部正面，（F）是暗部，（G）是反射光，手（H）被当作一个方块体来画。

注意头部（D）简洁的体块和腹外斜肌（I）的块面。

这块腹外斜肌又一次体现了变化体块概念的例子。从正面，这里会被看作是一滴泪珠一样的形体，从正面四分之三的角度看过去，这块肌肉就像是泪珠形与楔形的结合体了。三角肌（J和K）则接近于球形象征物。

画家对人体上的投影也处理得非常节制。它们被自如地用在足边的地面上，显示出模特在地表平面上稳定的姿态。

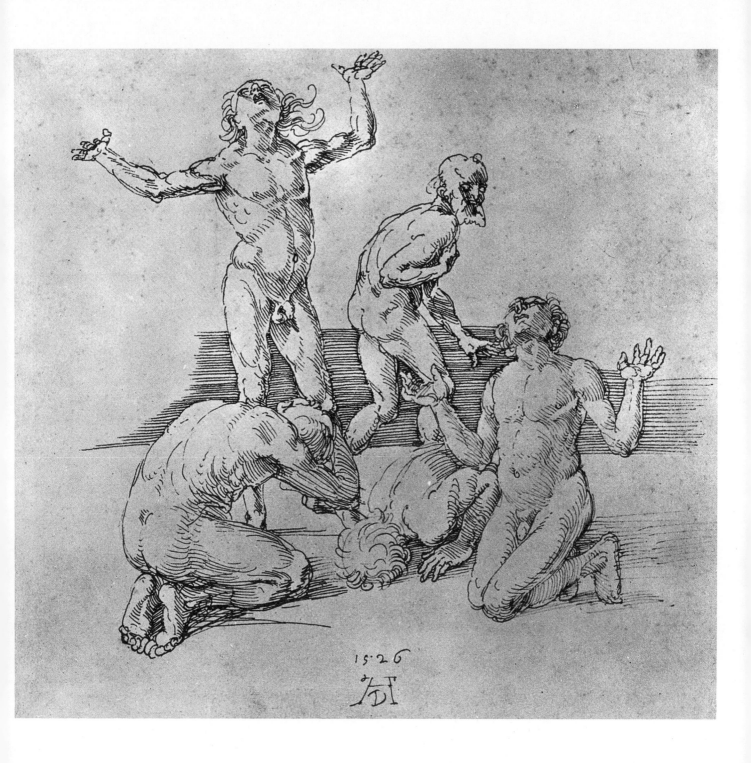

丁托莱托
Titoretto（Jacopo Robusti）(1512 — 1594)
《"维纳斯与火神伏尔甘"草图》
钢笔和水彩
20.4 cm × 27.3 cm
柏林铜版画陈列馆藏

　　在此图中，我们可以见证研究立方体盒子内部与外部的实际价值。房间的内部是方盒子的内部，壁龛式的窗户也是如此。台座是一个盒子，桌子和床也是一样。

　　不妨拿几个白色块状的盒子来研究一下它们上面的明暗变化。首先研究白色物体上的调子，有色物体上的调子常令初学者感到眼花缭乱。

　　注意从（A）到（B）的暗部变化是由深入浅的，与（C）到（D）、（E）到（F）是一样的。还有，看看蛋形的体块在人体上是如何发挥作用的，大腿上、小腿上，特别是前臂的处理都是如此。你可以从冰箱里取出一个白色的鸡蛋，试试像（G）上一样来布置光线。

　　这幅画同时也是一幅非常好的透视练习图。本书所介绍的艺术家们都对透视画法了如指掌，你可以找来一本透视学的书研读一下。如果你的朋友中有年轻的建筑师，我相信他会很乐意为你提供入门介绍的。

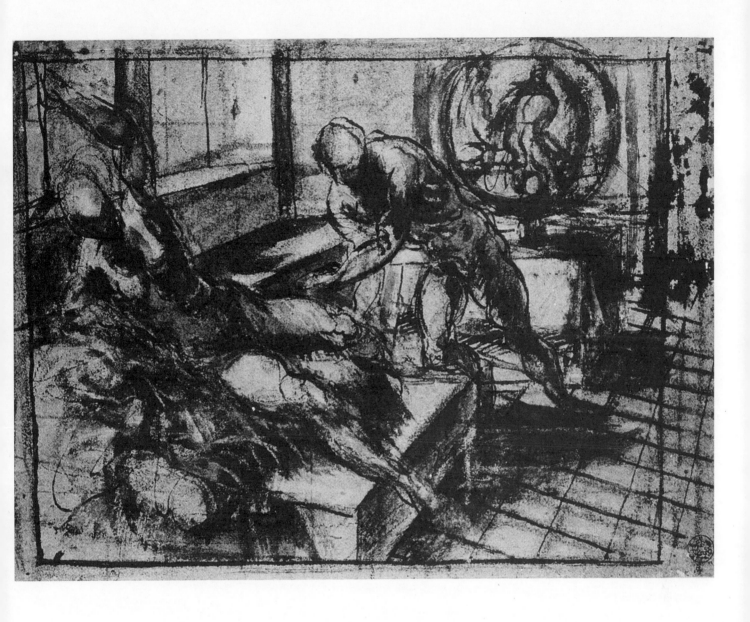

85

第四章
体　块

技术娴熟的艺术家十分擅长将各种形体归纳成几种比较简单的体块，他们所采用的体块就是我们前面讨论过的简单几何形体：立方体、圆柱体、球体，偶尔也有锥体，以及这些形体简单结合和变形后的形体，主要是蛋形。他们这么做并不是为了开心而已，而是因为实践经验说明，只有用简单几何形体来考虑造型，才能比较容易地解决各种对于初学者来说似乎难以逾越的问题。

当我们想在一张纸或一块画布上创造一个写实造型的时候，运用简单几何体块来呈现形体的能力最为有用。造型上与之有关的各种难题，诸如总体形状、比例、方位、块面、细节、明暗，还有线条，都可以归纳为简单几何体块来考虑，然后逐一进行解决。

体块与总体形状

假如你凭记忆画一个物体，单从一个局部画到另一个局部，这样画下去的结果可能会很糟糕，能够体现物体视觉冲击力和性质特征的总体形状也很模糊。因此，艺术家首先要考虑形体中大的体块关系。事实上，即使拥有多年绘画经验的艺术家也会在纸上绘制体块的草稿。当然，初学者应该经常这样去做。在将来，你不一定非得在纸上继

续这么绘制草图，因为到那时，不管你是否在纸上打稿，你都已经养成用体块设想形体的习惯了。

要保持形体的总体形状，有一个不错的例子，就是用体块的方法来绘画颅骨的侧面。初学者容易陶醉于对细节的描摹，结果很可能画出一个非常扭曲的造型；但如果你先把这个颅骨理解为从正面看是一个蛋形、从后面看是一个球形，细节的描绘就会服从于总体形状，这张画看起来就会显得十分有力。

从侧面看人体，头部最容易归纳为蛋形和球形的体块，脖子可以是一个圆柱体，胸廓、腹部、臀部、大腿和小腿可以设想为各式各样、大小不等的蛋形。在此基础上，细节的描绘就很容易被把握住，具体位置也自然准确了。

考虑到形体上出现的不同问题，艺术家们会以不同的体块来解决，这一点非常重要。从人体的侧面看，为了总体形状和比例的适当效果，可以巧妙地运用两个蛋形：一个表示胸廓，一个表示臀部。但是如果从侧面看，这个胸廓的上部是朝向画家的，而臀部则是朝相反的方向，那么他可能会用一些圆柱体来强调这些不同的方向。

体块与比例

初学者们总觉得有人在某个地方用不知什么方式永远地规定着人体的比例。他们对此深信不疑，因此不得不牢记这些神秘的人体比例数字，然后觉得一切问题都可以迎刃而解。他们潜意识里认为，人类学家统计了从古至今所有人种的身高比例，而且还总结出了"标准的"或是"理想的"的人体比例供艺术家们来绘画。

然而，合适的人体比例的确存在，但并不存在于统计数字的书本里，也不在科学家的定理中，而是在艺术家的头脑中。比例完全是艺术家分内的事，要靠他自己来决定。

一开始，学生们常常不明白比例问题是否应该作为一个整体来考虑，他们无法断定哪些比例比较合适，即便他们能够断定也没有技巧将其绘画出来。因此，指导教师可以给学生提供一些简单的关于神秘"普通人体"的观察资料。就算这些资料起不到什么作用，最起码能让学生感觉轻松点、放心点。慢慢开始画起来之后，他们会观察模特是

否符合这些比例数字，还是有所出入。他们感觉合适时，会自行选择是接受或是拒绝这些比例数字。

　　起初，学生们都倾向于犯以下几个错误中的一个：在画人体时，会把模特在纸上画得越来越大，或是画得越来越小，又或者显得又矮又胖。这时可以告诉他们，耻骨结合的地方（在臀部两股之间、骨盆正前方会合处）正好是从头顶到脚跟一半的位置，在此可以画一个标志点。这样，起码在把模特画得越来越大时，能够在画到纸张的下边缘之前把双脚画出来。

　　还有一点也很有帮助，那就是告诉学生从下巴到乳头为一个头的长度，从乳头到肚脐是另一个头的长度，从肚脐到耻骨结合部为四分之三的头部长度，膝盖是耻骨结合部到地面的一半的标志点。

　　然而，这个好建议的麻烦之处在于，所有这些比例数字是基于模特直立的情况标记出来的，但要是模特换成了其他姿势，这些标记就不再适用了。

　　因此，我们应该认识到比例在很大程度上关系到艺术家自身如何使用适合的体块来表现的问题。画人体时，需要不断练习把人体拆解成简单体块，比如，把头部当作一个蛋形和球形或是一个方块体，把脖子当作一个圆柱体，把胸廓当作一个蛋形，画到手指时，也可以把它看成圆柱体或长方块体。

　　实践练习有助于增强用体块来塑造人体的能力。同时，实践练习也可以大大促进对人体比例的敏感性。

　　现在，让我们开始画一个正面的人体。组织好头部和颈部的体块，然后按你想要的比例把胸廓的蛋形画出来，同时，这个蛋形须与头和颈部的体块有关联。再在腹下部画出球形，至于你想把它画多大，完全取决于你的表达意图。

　　现在你就是艺术家，你必须自己作决定。鲁本斯和米开朗琪罗的比例，你更喜欢哪个呢？或者你干脆像亨利·摩尔（英国雕塑家）那样，把腹部的球体省去，让它成为空的。

体块与明暗调子　　　　让初学者最感到头痛的莫过于对付素描的明暗调子的问题了。有经

验的艺术家更多的是靠他头脑中的理解在画画,而不是仅仅依赖他的眼睛。他不会把自己的眼中所见全盘照搬下来,他知道他画的不过是实物的幻象。职业画家在大胆处理明暗调子时,并非在全盘复制模特,而是用归纳成简单体块的办法呈现模特的造型,并且用他心目中的光线呈现出这些体块。他心目中明暗调子的样子极大地影响了他画出来的明暗效果。

这种表面看来很复杂的过程令初学者大为惊讶,他们开始绘画的时候都深信应该精确描摹眼中所见。尽管他们能够理解作画过程中要用心智去思考,但要画出体块的效果,还要创造性地用光,这些都足以让可怜的初学者绞尽脑汁、精疲力竭。过不了多久,他们又会回到照葫芦画瓢的老路上去,就像疲惫的远行者又回到了自家舒适的壁炉边。

所有教师都知道,素描的课堂教学只能通过不断重复少量的基本原理、循序渐进才行。我们也必须重复。一个有经验的艺术家在他涂画一个形体的明暗阴影时,通过把握体块或多种体块而构寻出一种明暗调子,这对他的素描会产生很大的影响。我甚至可以说,画家常常是把这些想象中的明暗调子转换到他的画上,而不是如实呈现他在模特身上看到的明暗调子,他对此可以视而不见。

比如,假使他想画模特的前臂和手,他可以把这个前臂归纳成一个长而窄的蛋形,把腕部归纳为两个方块形,而把手作为楔形体块来处理。现在他已经设想出了总体形状、比例和方向,要开始考虑光线了。在把腕部设想为一个方盒子时,他可以构思光线是从左边来(最好稍微靠上和靠前一点),从下面(靠右一点)来的是反射光,这样,这个形体就被很好地呈现出来。他也会在其他体块上布置同样的光线,因为他知道随意变换光线会对形体造成致命的破坏。他也知道,在像胳膊和手臂这些复杂形体上,不要中断高光,而应让它贯穿整个形体,以求结构上的连贯。而且,他很清楚,对于深色暗部阴影处理也是一样。

线条和体块　　　　在人体素描中,线条要按预先设想好的形体来运行,但是如果形体比较复杂,这一点似乎很难遵循。然而,只要把形体设想为简单的体块,对初学者来说,线条的运用就不会那么困难了。

如果你首先考虑到简单体块,那么运用线条来呈现三维空间的形体就会容易一些。例如,初学者画正面看上去的肋骨的骨骼就很困难。在他看来,每一根肋骨都提出一个独立的问题;每根肋骨都像是一个独立的物体;每根肋骨也都各自呈现出极其精致的弧度,倾斜包围着躯干的正中部位。但如果学生被告知应把胸廓作为一个蛋形来考虑——肋骨的确有自己的样子,可你要想象线条运行在一个蛋形上,这个问题就不难解决。如果再以照在蛋形上的光线条件来考虑明暗调子,就可以先画出蛋形的明暗关系,再画肋骨,然后擦掉肋骨之间多余的阴影部分,这样,肋骨的明暗效果就得到了漂亮的表现。

同样,画眼睛的时候可以简略地用线条画在圆球的上方,眼睑就出现了。当然,这个圆球的明暗会影响到眼睑的明暗。

通过这个办法,可以在人体素描中画出许多极有价值的优美线条,它们本身所具有的丰富空间意义也就更容易得到理解。学生一定要时刻牢记贯穿躯干正面和背面的中线,它们支持着人体的姿态。正面的中线穿过胸廓的蛋形,再穿过腹部的球形;背面的中线也要先穿过蛋形,然后穿越圆柱体所代表的臀部。

体块与细节的从属地位

初学者总以为对所有细节都要同等对待,并且要把它们放于适当的位置,否则是很不公平的;殊不知这种公平对待会带来灾难。一幅素描当然会有细节,但学生们必须认识到,它们的艺术效果应该处于从属地位,只是偶尔可以得到强调表达。细节往往需要经过筛选、虚构,或干脆统统被取消。这些过程对艺术家的艺术功力有很高的要求。

在体块和明暗调子的领域里,学生们最容易在细节的问题上迷失方向。这种迷失很好解释,也不难纠正。但需要牢记一点,永远不要让细节冲淡体块本身的吸引力。

我们来考察一下当一根线条围绕着有明暗的圆柱体时的情况。圆柱体是体块,而线条是细节。如果把围绕圆柱体的线条画得很重,那它穿过高光和微妙的灰面时就显得过于显眼了。解决的办法是不要把这条线画得太重,让它在高光处变得很淡(甚至消失不见),这样在暗深一些、穿过中间灰调子时它才不易被察觉。自然,圆柱体上其他位置

的线条部分也应这么处理。

这样，我们用线条在任何体块上画出的调子，都是按体块自身的明暗变化来处理的。就是画皮肤上的皱纹或脖子上的一条丝带，我们也会根据体块的明暗要求，使这样的线条强弱变化有致。

创造体块概念　　　　　体块概念，正如前文所指出的，是用以解决人体素描问题的。因为体块概念可以实际解决画人体时遇到的明暗问题，学生们很快会对此熟悉起来。当然，体块概念如此实用，几乎所有学生都会对其加以运用，头部被一而再、再而三地考虑成一个方块体或是蛋形的组合、蛋形与球形的混合体，或者把脖子当作一个圆柱体等等。

艺术家必须借用这些概念，但当面临一些实际难题时，他们也会自发地创造出其他的概念。事实上，艺术家最具个性特征的风格源自他们对体块概念的不同运用。在研究本书中的大师素描时，可以仔细留意，不同的大师选择了不同的体块概念来塑造相同的形体。或许，你现在也能创造出自己的体块概念了。要是你希望成为艺术家，我所说的这一切都比不上你亲自创造的东西或者是在探索人体中得到的发现，我这里所讲的只能是抛砖引玉。

92

图 例

体块

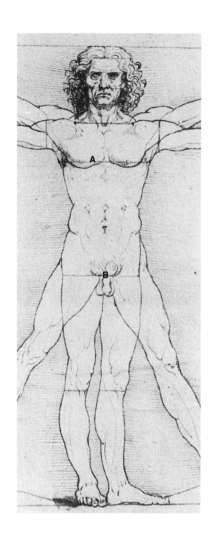

列奥纳多·达·芬奇
Leonardo da Vinci（1452 — 1519）
《人体比例标准图》
钢笔和墨水
34.3cm×24.5cm
威尼斯学院藏

　　这是达·芬奇的人体比例实验图。当然，他画的是生活在15世纪意大利的一个男子的理想比例。现在看来，拿同时期的日本人和阿兹特克人（他们具备相同的智力）的人体比例来比较，达·芬奇画的就不适用了。他们会认为应照他们的比例来考虑。

　　方便起见，这幅素描的人体比例理想标准还是为许多西方艺术家们所用。这条乳头线（A）到下巴是一个头的距离，耻骨结合部（B）在人体一半的位置（艺术家们知道大转子的上部和骶骨的末端也同样在这条线上，它们也可视作在人体全长一半的位置）。

　　注意达·芬奇把头部发际线以下分成相同的三等份。大腿是两个头的长度，小腿也是两个头长，骨盆是一个头的长度。

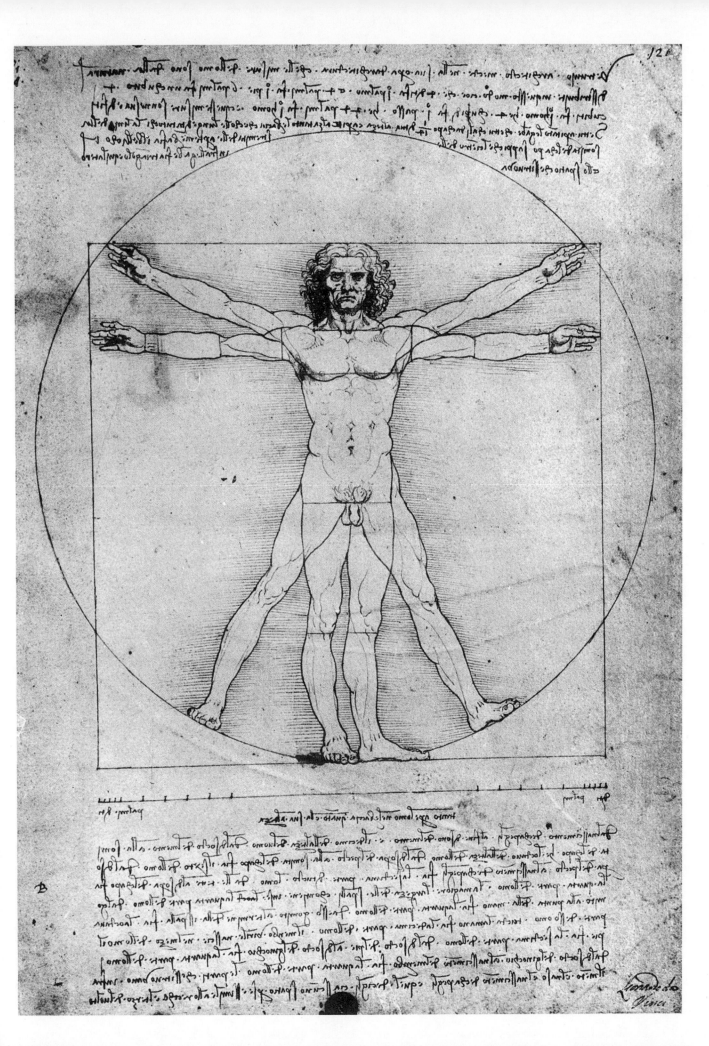

阿尔布莱特·丢勒
Albrecht Dürer（1471 — 1528）
《站立的裸女》
钢笔
32.6cm×21.8cm
伦敦大英博物馆藏

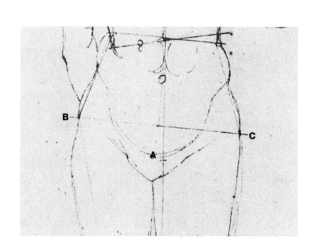

　　这是丢勒的人体比例系统的实验素描。如你所见，大腿和小腿与达·芬奇的一样，是两个头的比例，但其他地方与达·芬奇的就完全不同了。耻骨结合部（A）并不是在人体一半的位置，人体身高的中线在B—C上。头部以下到乳头线也不是一个头的距离，骨盆超过了一个头的高度。这幅画与达·芬奇的那幅相比较，体现出不同的艺术家所掌握的比例是各不相同的。作为艺术家，你可以自由选择自己的人体比例。

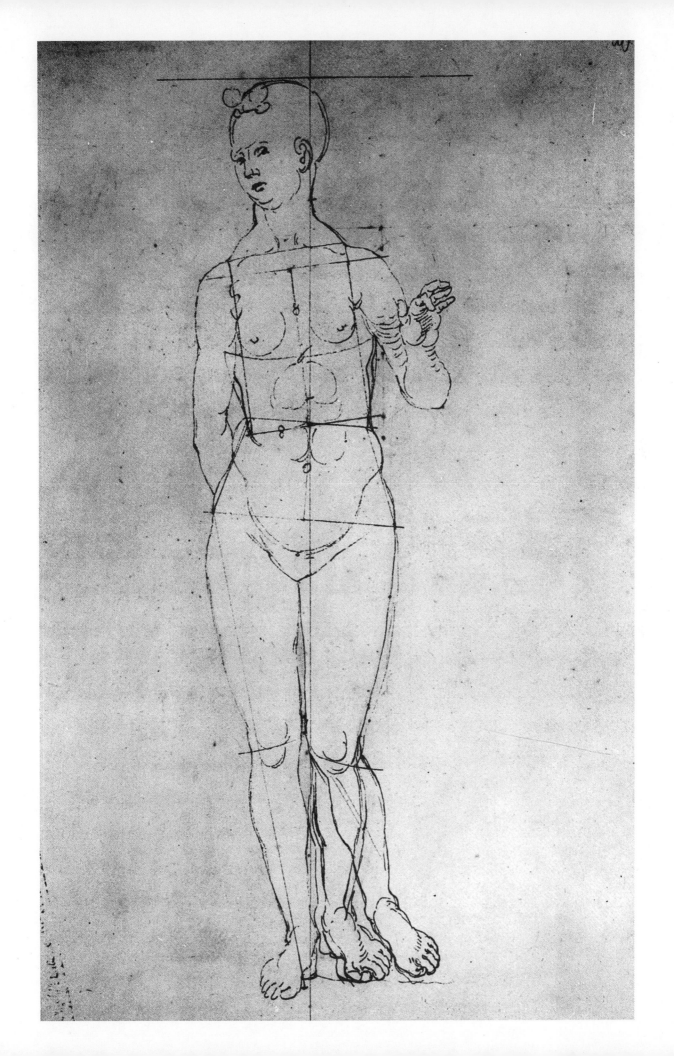

列奥纳多·达·芬奇
Leonardo da Vinci（1452 — 1519）
《老者头像》
钢笔、墨水和红色粉笔
27.9cm×22.3cm
威尼斯学院藏

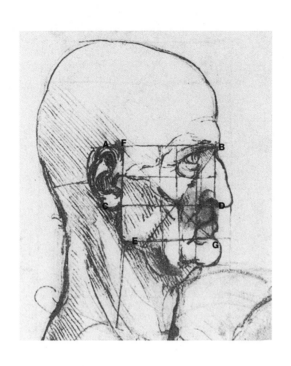

达·芬奇的这幅较大的头像是用以研究面部各部分比例和位置的。

对学生来说，这些线条中最重要的是A—B和C—D。耳朵通常位于眉毛和鼻子底部之间。头部如果处于非常规的姿势，要画出耳朵合适的位置就不太容易。需要把头部设想为方块体，然后把这个方块体摆成四分之三的角度，并且稍微向前倾斜。现在我们围绕着方块体在眉毛和鼻子底部水平位置画两条线（A—B和C—D），耳朵的位置自然出现在这些线条当中。如果你必须画一个姿势很特别的头部，同样在方块体上标出这些位置，就能利用这些线条正确地画出耳朵的位置。同样，你也可以使用蛋形或者圆柱形。

达·芬奇在此为我们提供了许多有价值的建议。他向我们展示了眼球的正面侧看上去跟嘴角的垂直距离差不多，外眼角在颧骨中心点的垂直线上。他用面部的另外两条对角线B—E和F—G来强调颧骨凸起部的位置，还向我们指出了最重要的结构线之一——B—G，此为著名的面部中线。

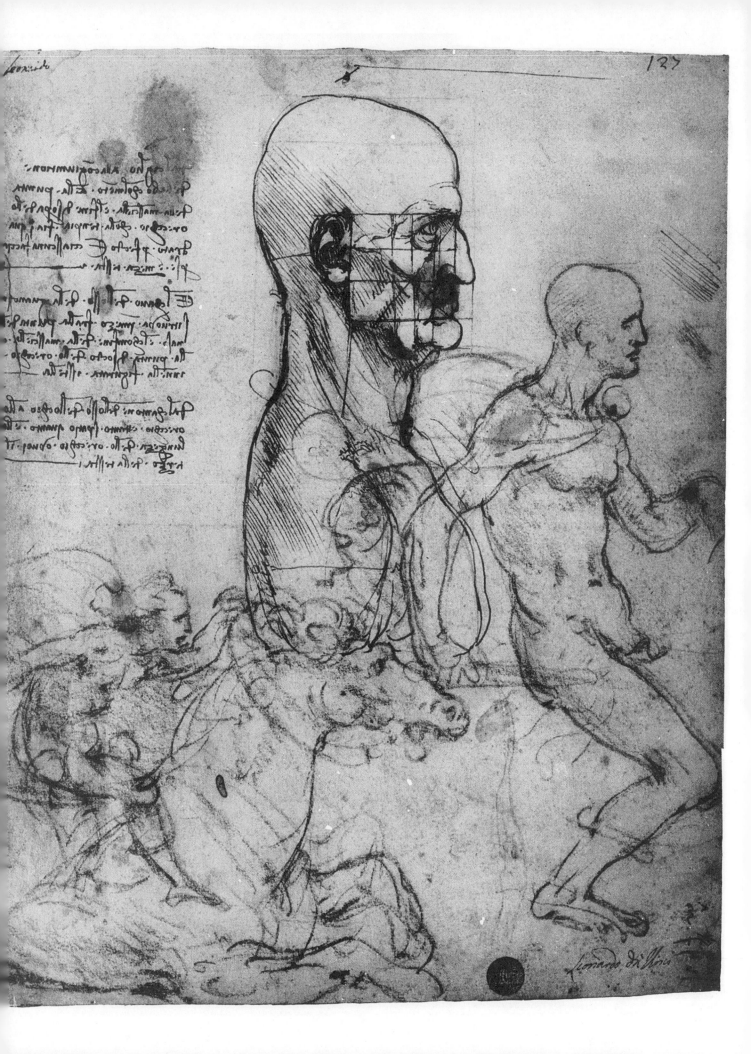

米开朗琪罗·波纳罗蒂
Michelangelo Buonarroti（1475 — 1564）
《利比亚女巫的习作》
红粉笔
28.8cm×21.3cm
纽约大都会艺术博物馆藏

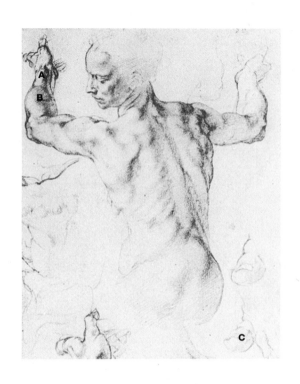

很明显，米开朗琪罗的这幅画中人体的腕部（A）被设想为方块体，前臂（B）则被当作蛋形。另一个非常明显的体块概念是脚趾（C），它基本上是作为球形象征物来画的。这幅画里可以找到多处蛋形象征物。头部是被概括为正面呈圆形的方块体，鼻子也是如此，鼻翼是作为球体来处理的。

小的体块象征通常被放置在较大的体块象征物上，如球状的鼻翼被放在了头部这个较大的方块体上。在遇到小体块附着在大体块上的情况时，小体块会被大体块部分地遮盖，例如模特的后背，这里有许多蛋状的小体块隐藏于大的、起支配作用的体块中。总之，米开朗琪罗在尽力让这些小形体的明暗变化服从于起支配作用的大体块的明暗调子变化。

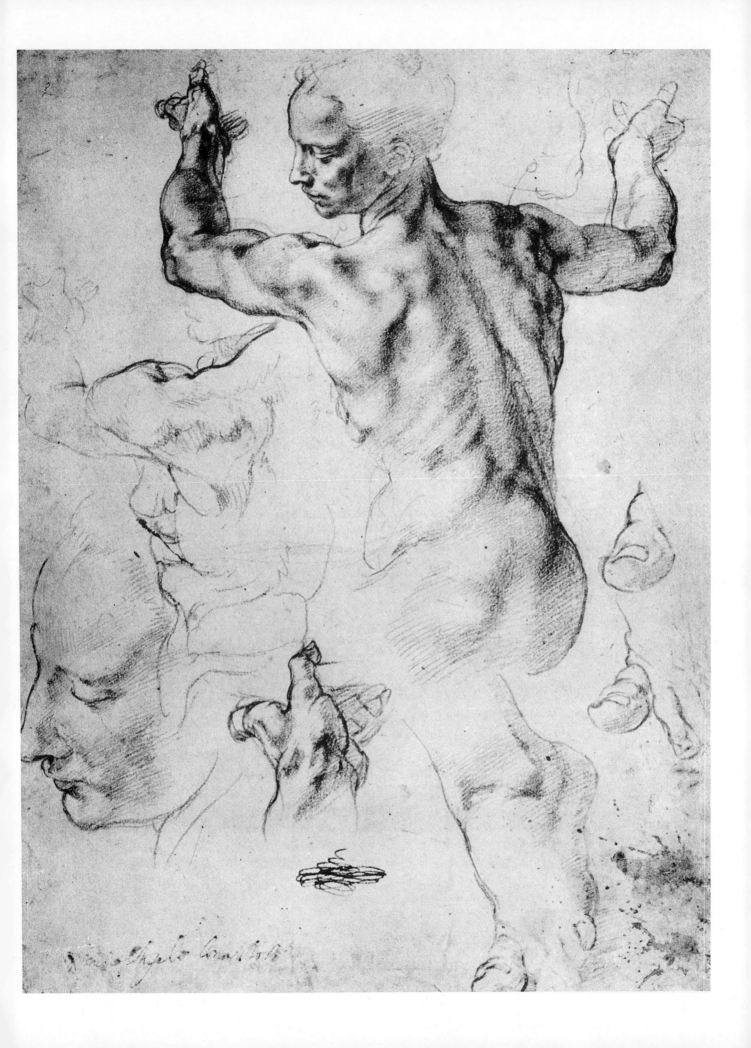

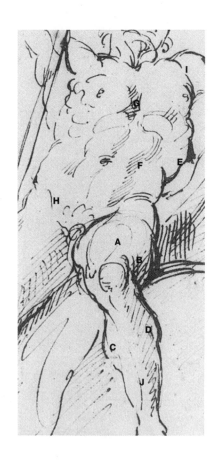

安尼巴·卡拉契
Annibale Carracci（1560 — 1609）
《普利菲摩》
钢笔
25.8cm×18.5cm
巴黎卢浮宫藏

　　这幅画和第105页的那幅都画得很有意思，它们向我们展示了艺术家（这里是卡拉契）能够自由地布置主要光源。在此图中，光先从左边照过来，而在第105页的图例中光则是从右边照过来。

　　大腿被当作有正面（A）和侧面（B）的方块体，小腿是圆柱形的体块，能看见正面（C）和侧面（D）。

　　尽管卡拉契在正面画了一些细节（F）（腹直肌的侧部），但他并未在躯干的侧面（E）画出更多的阴影。我认为这样的处理并不妥当，就好比在鼻子的右侧面画了阴影，而在头部右侧面的地方却没画，胸部一块深的阴影（G）也破坏了整个胸部正面。注意看在第105页图中他纠正了这种情况。

　　卡拉契凭感觉把握的体块关系就没有米开朗琪罗靠深入研究画出来的那么出色。

　　线条（H）沿腹股韧带进行，艺术家常从这里区分躯干和大腿，这里标志着躯干与大腿相遇时靠里的块面转折。线条（I）表现了三角肌与胸部交界处的内侧面，线条（J）表示小腿肚群与胫骨交界处内面的转折。

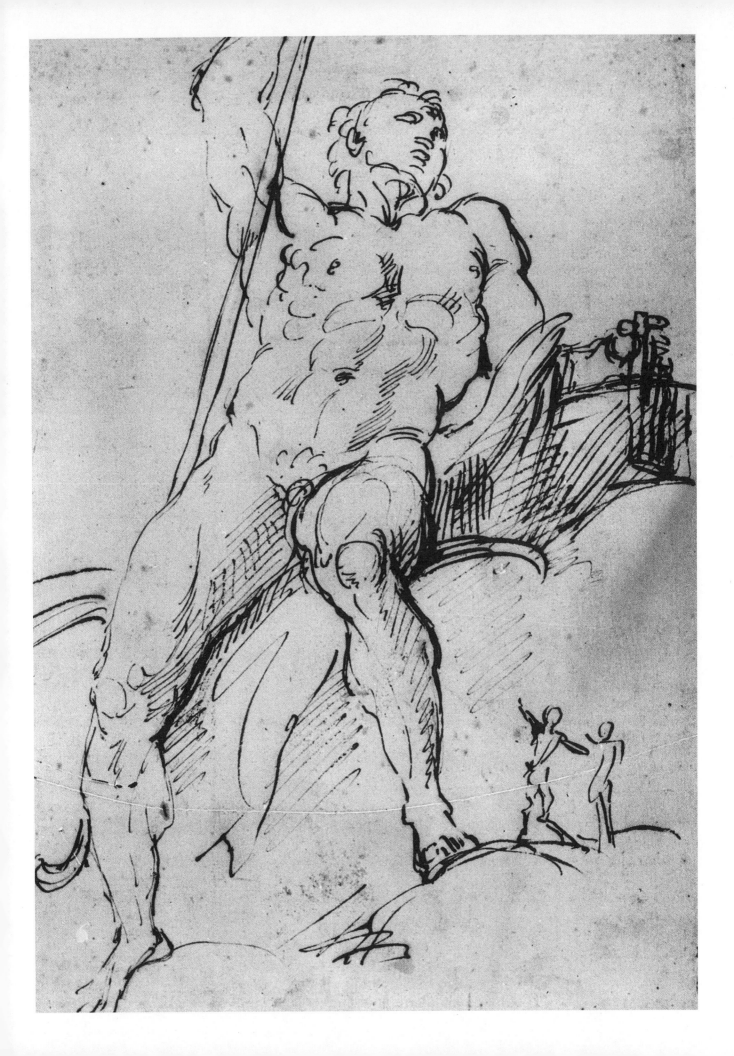

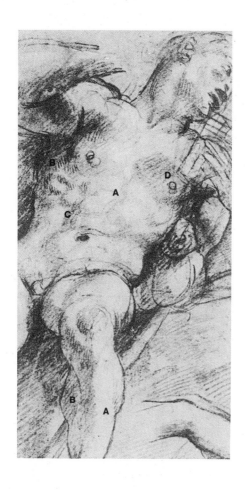

安尼巴·卡拉契
Annibale Carracci（1560 — 1609）
《普利菲摩》
黑色粉笔
52.1cm×38.5cm
巴黎卢浮宫藏

　　这幅画与前页的那幅很像，只是胳膊的位置不同。头部朝下，略向右侧倾斜，右边的小腿更垂直和更靠前一点。

　　这里的主光源是从右边射来，前页的那幅则是从左侧射来。现在正面是（A），侧面是（B）。

　　前一幅画几乎都是用线画的，这幅加上了阴影。比较一下，也许能从线条与阴影之间的关系上学到点什么。我前面讲过，线条是用以表示明暗突然相遇时的明显转折的。这里暗部调子突然与亮部调子在（C）上相交，不论主光源是从右边还是从左边射来都是如此。这种明暗交界的情况在前页上是用线来表示的。看一看这幅画里其他地方对明暗突然相遇情况的处理，再找一找前页上用线表示这些转折的情况。

　　这里的投影画得很少，（D）是手的投影照在胸部的情况。这个投影处理得很透明，并不干扰模特的形象。通常这里还有脚留在地面上的投影。

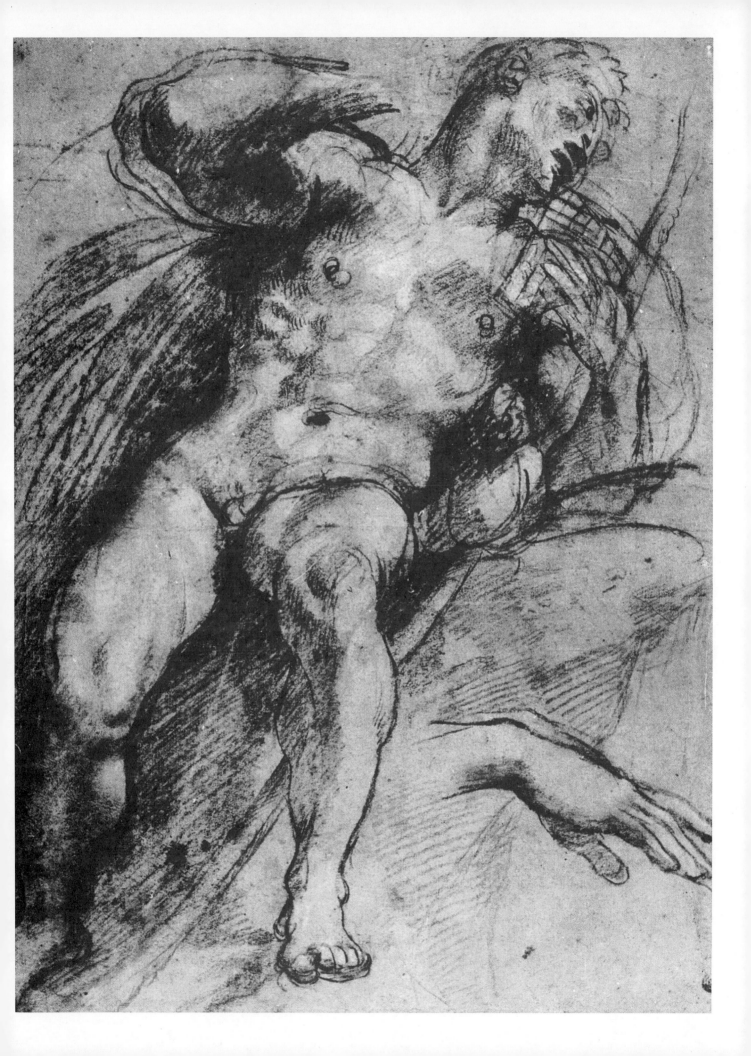

列奥纳多·达·芬奇
Leonardo da Vinci（1452 — 1519）
《为圣母玛利亚和圣安娜而作的草图》
炭笔加白色
13.9cm×10.1cm
伦敦皇家美术学院藏

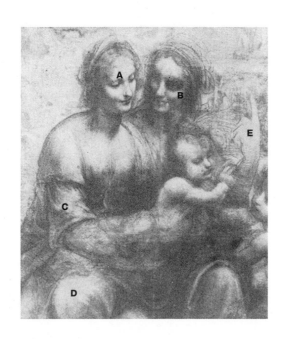

　　头部（A）处理得很美妙。它被构思成了一个主光源从右边照过来的方块体。鼻子这个方块体的阴影被减弱得很合适，以便使其服从于头部侧面这个更大、更重要的体块上较深的阴影。一对眼球呈球状体嵌没于头部，深色的眼睑吸附在这个球体的表面，随着形体的明暗变化分享其阴影。

　　头部（B）被设想为近似圆柱形的体块，其顶部呈圆形。随着头的方向的改变，艺术家也调整了他的体块概念，以适应这里固定不变的光源方向。

　　乳房是球形象征物，它们被柔和地嵌没在胸前，侧面的暗部已很不明显。上臂（C）是一个圆柱体，往下逐渐变大，几乎成了削去顶端的圆锥体。膝盖（D）是被衣裙遮盖的球形体，尽管大腿从衣裙的暗示来看是一个圆柱体。这里的主光源突然有点移到了左边，这种情况也是允许的，这是由于考虑到构图、形体，或任何你认为十分重要的因素的需要。但总体上看，这里的主光源还是来自右边。

　　手（E）只完成了一半，从透视角度来说，我感觉它被画得大了一些。手本身的体块概念是再清楚不过的了：一个手背是曲面的方块体。

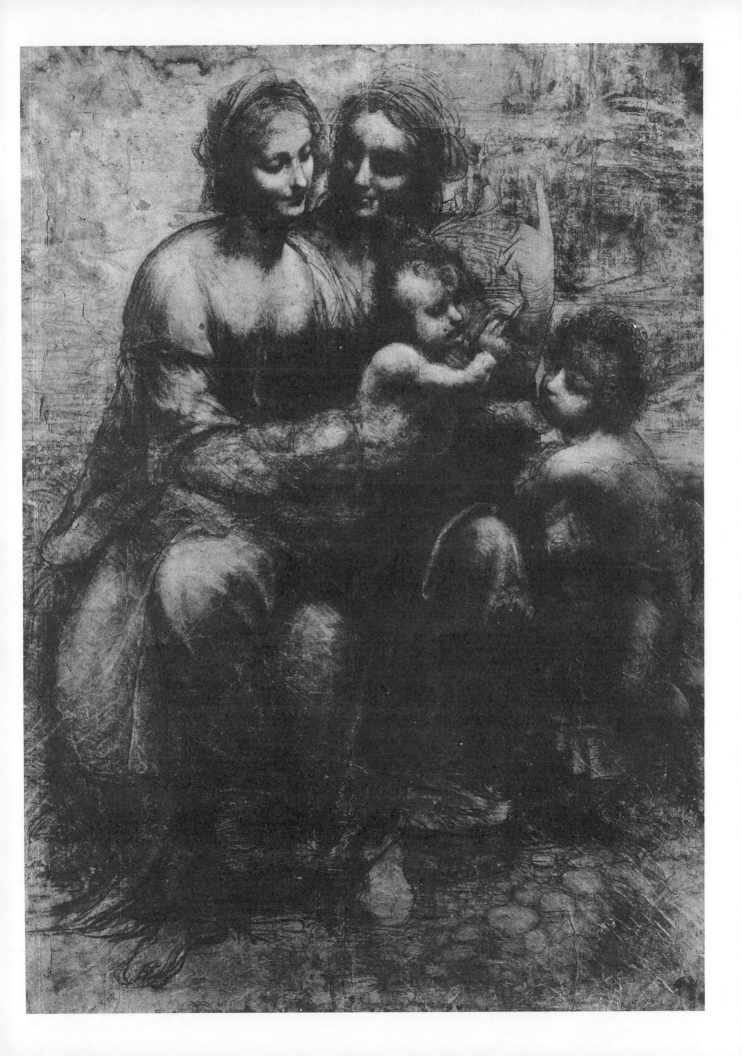

第五章
位置、朝向或方位

一旦确定形体的形状和大的体块关系并选定合适的光源之后，就要进一步决定形体在空间中的确切位置。这里有一个更为复杂的情况，即艺术家还要决定自己所处的或者想要处在的位置与形体之间的关系。尽管他现在是站在画室的地板上，但如果他认为有必要，他可以像是从地下室往上看，或是从吊灯上往下看那样来观察模特。换句话来说，他可以在任何位置画这个形体，从任何能充分体现自己表现意图的位置来作画。

学生必须学会选择和决定形体的确切位置与自己的关系，这与选定形体的方位，或是画家常爱说的明确"朝向"是一样的，一个形体一次只能占据一个位置，也只能指向一个方向。就像一架飞机，显然在特定的时间内它只能占有一个特定的位置，同时，它又面对一个特定的方向，用艺术家的话来说，它拥有一个特定的朝向。

确定朝向

在绘画素描的时候，决定一个物体的位置并不算太难，但对于初学者来说，要始终保持这一位置则相当困难。

学生们常常在画头时让脸朝向一个方向，最后画出来的鼻子和嘴

却朝着不同的方向。这样下去，画上半部躯干也会造成正面的方向与侧面的方向不一致。画手的时候，这个朝向或叫方位的问题显得尤为重要，拿整个手腕来说，实际上加起来共有十六个单独的朝向或方位问题要解决，可想而知，手的绘画有多困难。

头部和躯干上半部都是相当复杂的综合形体，上面充满各种细节，常让学生们感到困惑。确定这些形体的朝向非常困难，但如果把这些综合的形体作为简略的体块来呈现，就能较快地解决这个问题。头部有眼睛、嘴巴、鼻子、耳朵、眉毛等等。如果把头作为一个简单方块体来考虑，先把这些搁在一边，就很容易决定体块的方位。

如果把头部看作一个方块体，并且在这个方块体正面中央画出一条线，你就已经在某种程度上确定了头部的方位；再把头部作为一个圆柱体，并围绕其画出弧线，就确定了头部的整个方位。一代代的艺术家都使用了这两条头部的结构线。

把胸廓设想成一个蛋形，在它的中间画线，从脖颈的凹陷处穿过两个乳头之间的中点。再把胸廓当作一个圆柱体，围绕它穿过乳头画出圆弧线，你就确定了胸廓的方位。

胳膊和腿可以被看作圆柱体。绘制环绕它们的弧线时，就基本确立了其方位。

通过体块概念和这些决定方位的方法，绘画手部的最困难的问题就变得简单些了。伸直的手指可以作为长方体或圆柱体来考虑，如果手指是弯曲的，可以把它分成三段长方体或三段圆柱体，每一段都有各自不同的方位。手指的形体和朝向确定之后，你就要试着用体块概念画出整个手掌的形体；不过在拇指的掌骨部位运用这个概念就不是明智选择了。

确定朝向中的问题

接下来要决定形体在空间中的位置和朝向问题，这时学生会遇到不少麻烦。如果一个形体处于运动的状态之中，你得决定你想画的是运动中的哪一段姿态。明暗调子常常依赖于形体的方向，方向也可以为改善形体的明暗关系而加以变动。

形体的方向改变时，作用于形体之上的线条也要跟着改变。因此，

在使用线条之前，一定要确定好形体的方向。学生们经常遇到的情况是，如果不改变形体的位置或方向，形体就不能反映其真实的形状。学生们还必须决定形体上衣帽的朝向，以便使其特征真实可信。最后，学生们要决定作为整体的构图所能接受的位置和方向，并使其与心中所想的最终效果相适应。

运动中的形体

我们首先来考察一下处于运动中的形体这个问题。传统上，同时绘画位于两个或者更多位置的形体是很困难的。因此，学生必须确定并果断把握形体动作的某个单独瞬间。幸运的是，大部分动作都有重复的性质，并且在动作的开始和结束时都有间歇的片刻，而这些片刻可以被画下来，它们通常特别能够表现动作的感觉。伐木工常被画成对着树木抬起斧子或者把斧子砍进大树的样子。

至于表现连续或不重复动作的问题，它从未得到令人满意的答案。通常，艺术家捕捉一个任意的动作瞬间，再通过结合一些像风吹动的衣褶或者飘逸的头发这些明显的象征性标志把动作画出来。

模特总是在动的

初学者在画人体时总会抱怨，模特一直都有明显的变动。有时，他们忽然发觉模特在大口喘气，就要求指导教师去制止模特这么做。对于较高水平的学生来说，模特动作的变化没有太大的关系，因为他已经确定好了形体的方位。

但初学者不怎么抱怨模特动作缓慢的变动，实际上这种变动极为有害，并且在所摆姿势中会始终存在。由于疲劳，模特的肩膀常常会慢慢低垂下来，重心发生变化，头部、胸廓和骨盆在慢慢转动。有经验的学生很快能明白，如果他想表现模特身体的活力和健康朝气，他必须在一开始就捕捉到身体姿势的朝向；要是他想表现身体劳累的感觉，就应当抓住他所期望姿势的最后样子的朝向；要是他想表达其他的情绪，就必须准备创造一些能涵盖这些情绪的动作朝向。

明暗调子和形体的朝向

如果光源是固定的，形体上的明暗调子将随形体方位的变化而变化。打个比方，如果一扇门是关着的，它的调子和照在墙上的调子是一

样的；如果门是开着的，门会变得比墙亮或比墙暗，这取决于光如何照过来。同样，如果两座摩天大楼的正面都是同样的调子，而其中一座摩天大楼突然前倾一点，这座前倾的摩天大楼的正面就要比另一座的正面暗一些，这是说光从上面照过来的情况。因此，如果模特双腿并拢着站立的话，双腿的正面会有相同的调子；但如果模特的腿是一前一后站着，向前的腿会比向后的要亮。

对形体朝向的考虑是创造明暗调子最具决定性的因素，在头部、躯干、胳膊和腿这些形体相互之间变化方向时尤其如此。

朝向与线条

学生们很快会发现，在没有确定形体的准确朝向时，他们无法用线条来塑造形体。因为朝向变化了，线条也要跟着变。线条的作用在于用它的运动变化来塑造形体的形状，所以形体的朝向确定下来之后，才能用线条准确地画出来。

一个圆柱体的朝向发生变化时，围绕着它的圆弧线也随之改变。既然我们能够把一根伸直的手指比作圆柱体，这也就意味着手指变化朝向时，手指关节部位的线条也会一同改变。在手掌心上有两条很重要的横贯线：一条首线和一条心线。这两条线在表现手的造型上具有特殊价值。通常，这两条细微的线条因为距离较远都无法被清楚看出，不可能被清晰地描摹出来，所以一定要创造它们。在绘画这两根线条之前，艺术家必须确定手掌的朝向。

实际上，人体上所有的线条都与其形体的运动方向有着直接的关系。艺术家作画的时候务必考虑朝向的问题。

位置与真实的形状

为了表现好一个形体的真实形状，应当随时调整它的位置或方向。从迎面的角度绘画一个立方体，其结果只会呈现出一个方形的平面，应当移动成能见到两个面的角度。一个圆柱体的纵面描绘是一个正圆的平面，一个蛋形的纵面是一个圆球，它们都需要稍微移动一下方向才便于辨认。

因此，画家很少尝试绘画直接指向自己的手指，他会让手指朝左或者朝右稍稍挪一点。画家也避免去画人体的全正面和全背面，因为

侧面总是处于从属位置,而且稍微移动一下人体的中线,就很容易揭示形体的真实形态。

有时,一个形体的局部会被其他形体遮挡住,妨碍了其真实形态的再现,这时就要变动一下该形体的位置。例如,为了保留耳朵上的银饰而让头转动,不如干脆省去这只耳朵更好。另外,耳朵有时画得看上去好像奇怪地长在离头的侧面很远的地方,一种解决办法就是将头转过来一点,让耳朵多露出一些。若是一只乳房完全躲在另一只的后面,或者臀部的一边几乎被另一边完全挡住了,要大胆略去看不见的乳房或是半边臀部,或者是在想象中稍稍转动人体,直到这些形状真实反映了各自的特征。

朝向与衣褶 　　衣饰的褶皱必须表现鲜明的特征,并且在某种程度上可以很好地揭示人体的动作。改变肩膀、胳膊、大腿及身体其他部位的位置和方向会明显影响到衣褶。现在,学生们应该明白,既然自己能随心所欲地改变身体形状的位置和方向,也就一定在体现衣褶的特点和节奏方面具有相当大的控制力。

图　例

位置、朝向或方位

提香
Titian（Tiziano Vecelli）（1477/87 — 1576）
《骑士与倒下的敌人》
炭笔
34.6cm×25.2cm
慕尼黑版画收藏馆藏

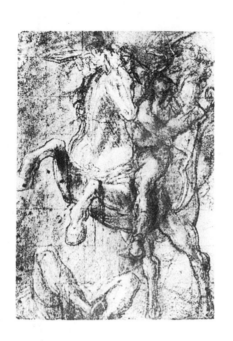

　　你不会觉得是提香说服这匹马摆好这样后腿站立的姿势，再叫一个骑手骑上马背，然后让二者保持三个小时姿势不变，而在此期间艺术家躺在画室的地上画出这幅画来的吧？毫无疑问，提香这幅画是他完全凭想象画出来的。他只是想象他躺在地板上看到这匹马的前腿正在他身体的上方腾空跃起。

　　而且，只要提香愿意，他可以设想自己处在任何位置、任何距离，让马和骑手表现任何想象出来的姿势，并就此创造出一幅画。

　　在写生课上，学生们常常会毁掉自己的一幅幅画，因为他们总是要在模特静止不动、准确看得清楚的情况下才能确切地把他画下来。在我的班上人满为患的时候，学生有时不得不坐在距模特一米开外的地方，但他们还是按照近距离看到的模特进行绘画，画出来的画当然很可笑。靠近的肩膀比例显得过大；或者，如果离他最近的东西是一只脚，那只脚就会被画成超过头的六倍那么大。如果学生们坐在更远的地方，他们照葫芦画瓢，绘画结果自然也很不理想。最常见的错误是学生们把视平线上的形体画得比低于或高于视平线的形体要大。模特的臀部常常处在视平线上，它总是被画得很大。

　　要避免这些错误，首先要增强透视的观念，锻炼运用想象作画的能力并加深对"何为绘画"的美学理解。

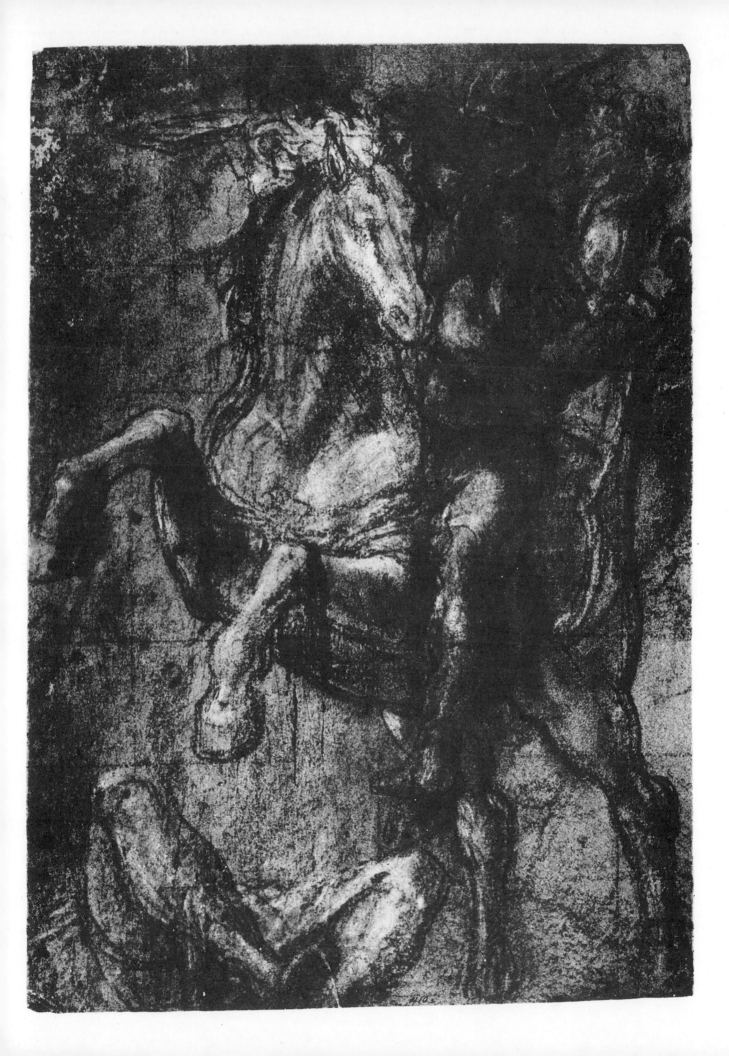

彼得·保罗·鲁本斯
Peter Paul Rubens（1577 — 1640）
《为爱神墨丘利的降临而作的习作》
黑色与白色粉笔
48cm×39.5cm
伦敦维多利亚和阿尔伯特博物馆藏

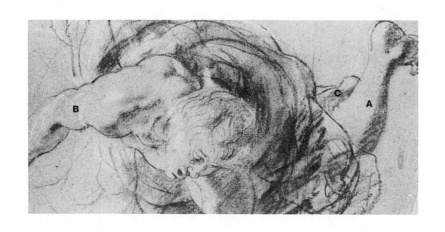

这又是一张根据想象绘画而成的素描。我希望我并没有给学生造成永远不用照着模特画画的印象。你应该尽可能经常地对着模特写生，但也应该尽你所能通过想象来绘画人物。当你凭着想象画人物时，许多问题会随之而来，如果你暂时解决不了这些问题，就先搁置一边，等下一次写生时寻找到一些答案，那时你对着模特写生感觉会非常好。模特在启发细节和不同寻常的动作方面是很有价值的。

这幅画里，鲁本斯在设想双腿的朝向或方位上费了一番周折。我想他最后选择了这个（A）部的腿，因为他不厌其烦地仔细处理了此部分的阴影。

手臂上这个圆柱形形体（B）的高光线画得很有意思，这些高光线体现了上臂的形体和方位。用你的小指头挡住这几条高光线，你会发现一旦没有这些线条，形体和方位的感觉都将被削弱。躯干被设想成了一个大的圆柱体，围绕着它的是衣袂飘飘的圆弧线，这些线条自然表露出了躯干的方位。

脚（C）虽然着墨不多，却是一个很好的用概括的手法说明形体的例子。联系整体来看，这个形体的一小部分衣褶与整个身躯形成了一种恰如其分的关系。

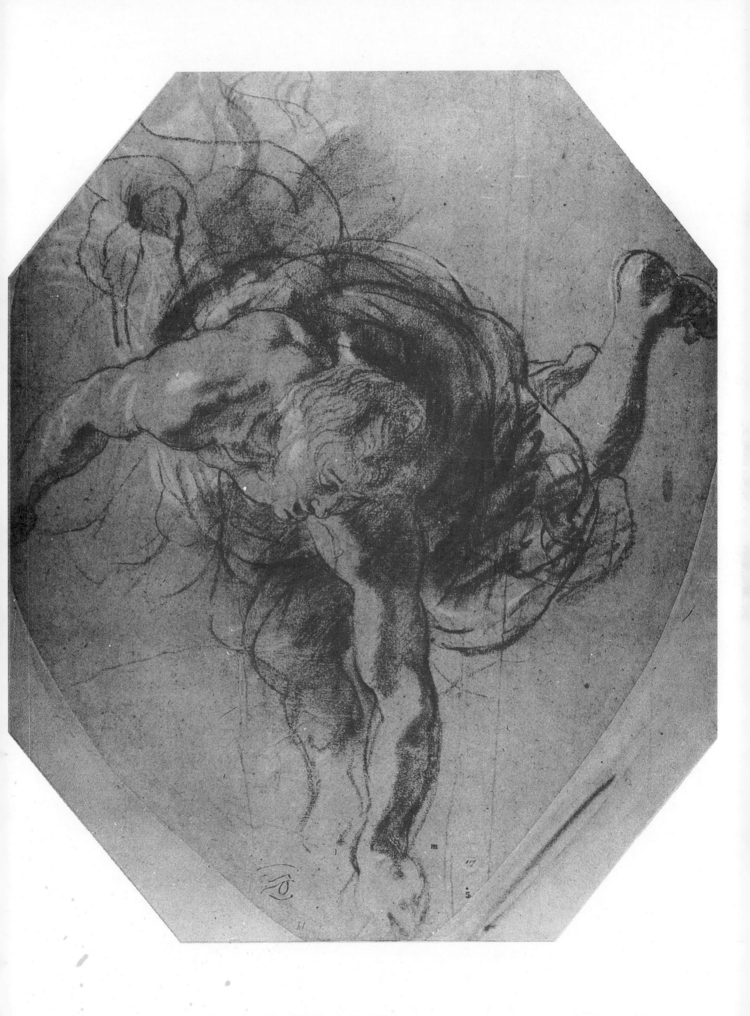

伦勃朗·范·兰

Rembrandt van Rijn（1606 — 1669）

《两个工作中的屠夫》

钢笔和深褐色颜料

14.9cm×20cm

法兰克福艺术学院藏

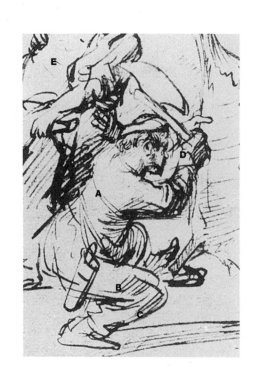

图中有两个屠夫，一个正在斩一块猪肉，另一个在将一块猪肉抱走。斩肉是个重复的动作，而走路既是重复又是持续的动作。图中持斧的男子正举起斧子，但也可以画他的斧子正好砍进肉里的瞬间。不论是举起斧子的动作还是将斧子砍进肉里的姿态，二者都可以表现伦勃朗心中所想的动作。但是如果画的是斧子正好在头部与猪肉之间半途的地方，动作设计的效果就不是很好。正在走动的男子远处的腿显示出开始大步行走的样子。动作绘画的最佳效果是表现动作即将开始或结束，不要画动作进行到一半的时候。

线条（A）为胸廓的方向。大腿和小腿（B和C）被当作削过的简略方块体来画，（B）和（C）部分的线条很恰当地画出了这个方块体侧面的方向。握斧的手和手腕都是立方体的感觉，线条（D）不仅肯定了这种感觉，而且指出了腕部的方向。（E）部分的线条表示这块猪肉的走向，如果这块猪肉被抱往其他方向，这些线条也会随之转向其他方向。

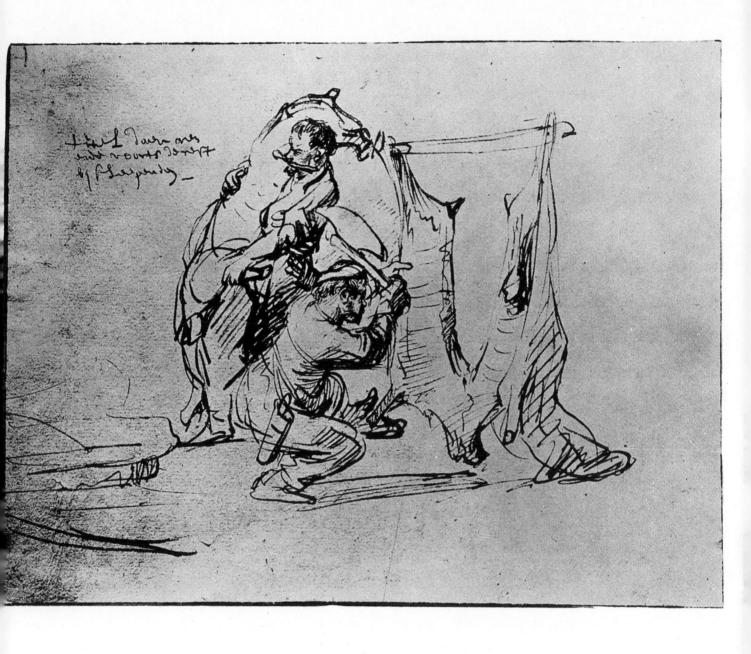

彼得·保罗·鲁本斯
Peter Paul Rubens（1577 — 1640）
《头部与手部的习作》
黑色和白色粉笔
39.2cm×26.9cm
维也纳阿尔伯提那博物馆藏

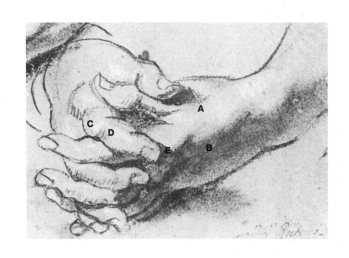

　　手非常难画，但通过研究最终还是能够克服这个难题。首先要对付的问题是体块及体块的方位。叫人头痛的是手上有十六种不同的体块要考虑：整个手部的体块、每节手指的每段指骨、拇指的两截指骨以及掌心等。学生们一定要运用体块概念分别画出每部分的形体，并决定其朝向或方位。初学者一开始画不好手，这一点根本不足为奇。

　　要想归纳出整个手部的体块关系的确困难重重，因为这些形状并非始终不变。比如，通常手的背部是呈弧形的，但手掌朝下放在桌上，整个手部就变得很扁平，把手指伸开就能看到手部扁平的形态。还有，手部背面在弯曲时变得很长，在张开时又变得很短。由于手指间有蹼状组织的牵连，所以手掌似乎要比手背长一些。所有这些因素，还有一些其他的譬如所选光源的方向等问题，最好要让学生都心中有数。

　　这幅素描中，整个手部被当作一个带有正面（A）和侧面（B）的方块体来看待，每节手指的每段指骨也被当作了方块体。面与面交界转折之处，有明暗调子的强烈对比，这在块面（C）和块面（D）相遇处可以看得非常清楚。注意一下正面上的投影（E），这个影子在侧面消失了，因为主要光源留下的投影绝对不会落在侧面上。反射光的投影可能会落在侧面，但一般很少允许这种情况出现。

阿尔布莱特·丢勒的摹本
Copy of Albrecht Dürer
《手的研究》
钢笔
23.8cm×25cm
布达佩斯美术博物馆藏

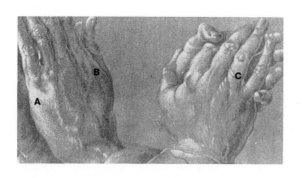

在左边的手上，（A）的部分是高光。深色的边缘（B）将正面与侧面分开。主要光源来自左侧，反射光来自右侧。从高光到手的深色边线，由亮到暗体现了大体上明暗关系的变化。

手上的血管可以想象成柱子上的长条凹槽。每一条血管都表现由亮到暗的阴影，尽管每一处血管上的明暗阴影效果在强度上都与整个手背上由亮到暗的总体明暗关系保持一致。

这样做的目的是让观众首先感受到它的体块，然后注意其细节。把这幅画拿到3米之外再看，就看不到多少细节，也看不见每一处的血管了，但是可以清楚地把握这只手总体的块面关系。

我们已经看到了艺术家是如何在块面转折的地方、在高光到深色边线的明暗交界线的处理中表现细节的。现在你也可以设想出一个有凹槽的柱子，研究一下从深色的边线直到对反射光区域施以明暗线条时应如何表现细节效果。

指骨上的戒指（C）是个想象的圆柱体，它分担了这个圆柱体上的明暗调子，并使指骨有了方向感，指骨的体块非常符合它的真实形状。可以观察一下自己手指的这一部分，感受一下圆形指骨如何支撑这个形体的上部体面。你看这只戒指把手指侧面皮肉挤得凸起来的样子，这只戒指一定是戴了好多年了！

125

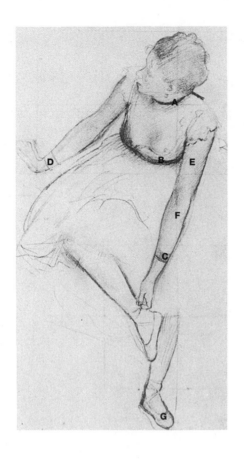

埃德加·德加
Edgar Degas（1834 — 1917）
《调整舞鞋的舞女》
钢笔和炭笔
32.7cm×24.4cm
H·O·海孚梅耶收藏
纽约大都会艺术博物馆

　　在这幅图画里，为了满足构图的需要和艺术家的表现意图，头部、胸部、骨盆、胳膊和腿的方位都经过了仔细的推敲。

　　脖子的方向表现得很清楚，并用黑色丝带（A）进行强调，黑色丝带就是围绕着想象中的圆柱体的一根线条。但是丝带只为增强装饰性的效果，没有考虑明暗关系。腰部的缎带（B）也像是一根线围绕着蛋形的胸廓，腰部这会儿被想象为一个圆柱体。用丝带线条的轻微起伏表现下面的腹直肌凸起的皮肉。（C）部的手镯有明暗调子，而（D）部的手镯则没有，它们都是用来强调各自前臂的方向的。也许模特原来根本没戴手镯，德加添画手镯是为了表达手腕的方向，使这里的形体看起来更加具体。

　　艺术家在这里常常运用跳动的光线，只是在个别形体上没有这么用。上臂亮部（E）的光是从左边来的，而在前臂（F）的光则从右边来。乳房部位不过是光线从右边照上去的球体象征物。除了舞鞋（G）处，这张画里没用什么反射光，舞鞋上的直接光源来自左边，反射光则来自右边。

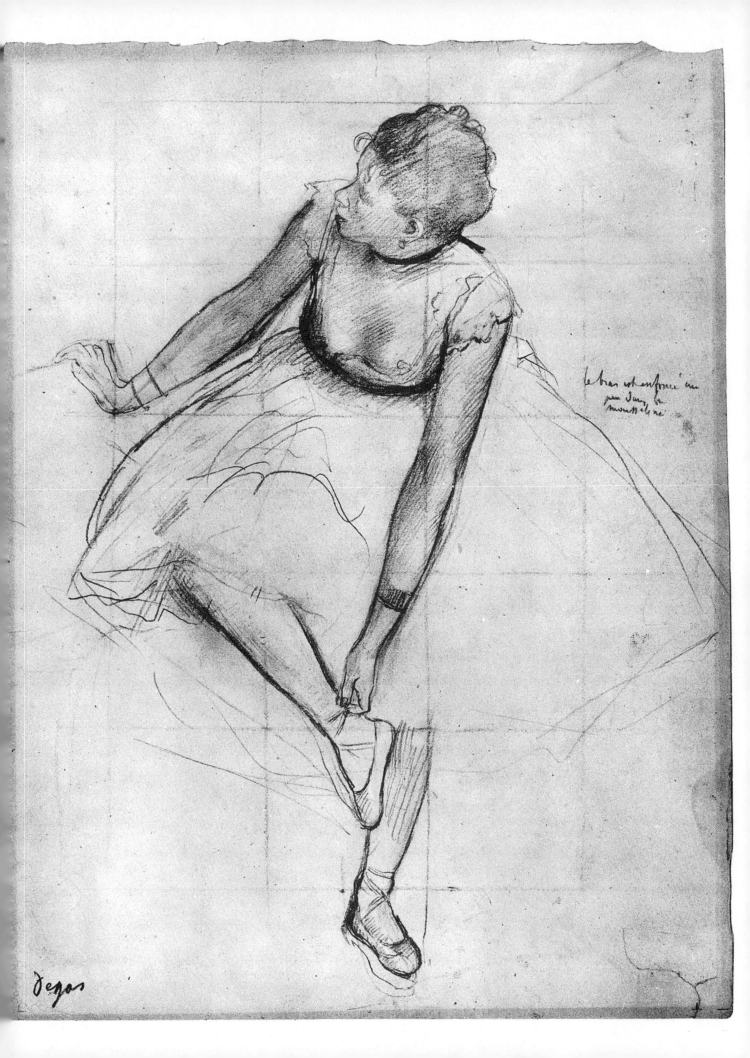

列奥纳多·达·芬奇
Leonardo da Vinci（1452 — 1519）
《肩部与头部的外形分析》
银针笔
23.2cm×19cm
温莎皇家图书馆藏

　　在这幅图中，达·芬奇对头部各种难画的位置进行了研究与练习。对艺术家来说，不仅要能画出头部的任何姿态，而且要能凭想象把这些默画出来，这一点是必需的本领。如果他不能凭想象画出一个姿态独特的头像，那就等于他不会画头像，即使模特就在他的面前也画不好。有许多理由可以说明这一点：首先，当整个头部的位置变动时，头上每一个容貌特征的方向都随之变动。既然头上每个容貌特征都变动了位置，所以一定要把所有特征都画到比较理想的位置上。还有，当头部变动位置时，各部位的关系也将发生改变。

　　研究大师作品时会遇到一个难题，那就是他的结构线往往并非清晰可辨。一个有水准的艺术家之所以不使用结构线，就是怕它们对画面产生干扰。但是在他作画的时候，这些结构线在他脑子里却是清清楚楚的。的确，在是否使用结构线的问题上，我曾与我的学生们有过争论，他们也感觉到这些线条会损害他们辛苦绘就的宝贵成果。但是，如果不画出上千张被结构线干扰的习作，你永远也学不会画素描。

　　此处的结构线与作为整体的头部之间的位置关系极为重大。比如，线条A—B表示了头部的水平位置，线条C—D表示头部低下，E—F线条则表示头部抬起。

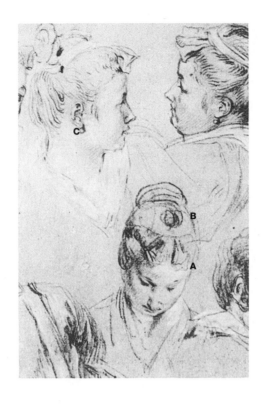

安东尼·华托
Antonie Watteau（1684 — 1721）
《九个头部的练习》
红色、黑色和白色粉笔
25cm×38.1cm
巴黎卢浮宫藏

在上一页达·芬奇的画里，结构线被用来表示头部的简略体块。有时候，他也喜欢在面部画出垂直中线。在华托的这幅画得更加细致的素描中，结构线并不多见。也许线条A—B这部分是表示头部体块的结构线。要是你能亲眼观察一个艺术家画素描，就会相信他自始至终都在考虑结构线。他会用手比比画画，好像是在画结构线，但他不会在纸上留下铅笔的痕迹。

要想画好头部，首先必须在心中牢记头颅骨正面和侧面的样子，记住所有重要细节的相互关系。从侧面看头颅骨能显示鼻根的位置、耳根的位置、颞骨的底部（C）以及颧骨的基部，所有这些都在大约相同的水平线上。

研究头颅骨侧面的情况，能够培养你对头部侧面块面的感性认识。问问自己有关头部侧面的各种问题，哪些部分可以构成水平结构线、一条特别垂直的结构线将穿过哪些部分等等。要通过绘画来牢牢记住这些问题的答案。

对头颅骨的正面也一样处理，甚至我希望能在其背面、顶部和底部也做同样的工作。然后你就能把头部看作一个立方体，不论这个立方体处于何种位置，你都能处理好各部分的相互关系。

丁托莱托
Titoretto（Jacopo Robusti）（1512 — 1594）
《披衣站立的人》
黑色粉笔
33.4cm×18cm
佛罗伦萨乌菲齐博物馆藏

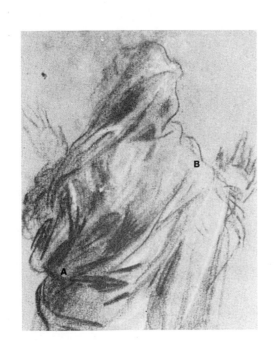

　　衣褶对身体形态的朝向或方位有很大的影响。艺术家经常变动身体形态的方位以求获得褶皱的动感变化，使它看上去比在模特身上实际所见的更富有表现力。同时，艺术家运用衣褶的变化来塑造或辨认衣饰下面身体形态的方位或朝向。当然，你必须拥有凭想象创造人物的能力，否则你就做不到这一点。

　　这里的衣褶像通常一样是从腰部（A）向肩膀的上部（B）运动，从正面看的效果也应是一样的。还有，丁托莱托让衣褶呈现一种螺旋状的感觉，以此来塑造胸廓与骨盆之间扭动的关系。

　　在我的课上，如果模特穿着衣服摆好姿势，衣服裹在身躯上出现了一些褶皱，这时初学者会仔仔细细地描摹自己所见的每一处衣褶，其结果就是画出来的模特身上的衣服看上去好像是刚刚从衣箱里拿出来那么皱皱巴巴。一个有经验的艺术家经常会创造符合自己表现意图的身体朝向，他画的衣褶和他想象的身体朝向协调一致。

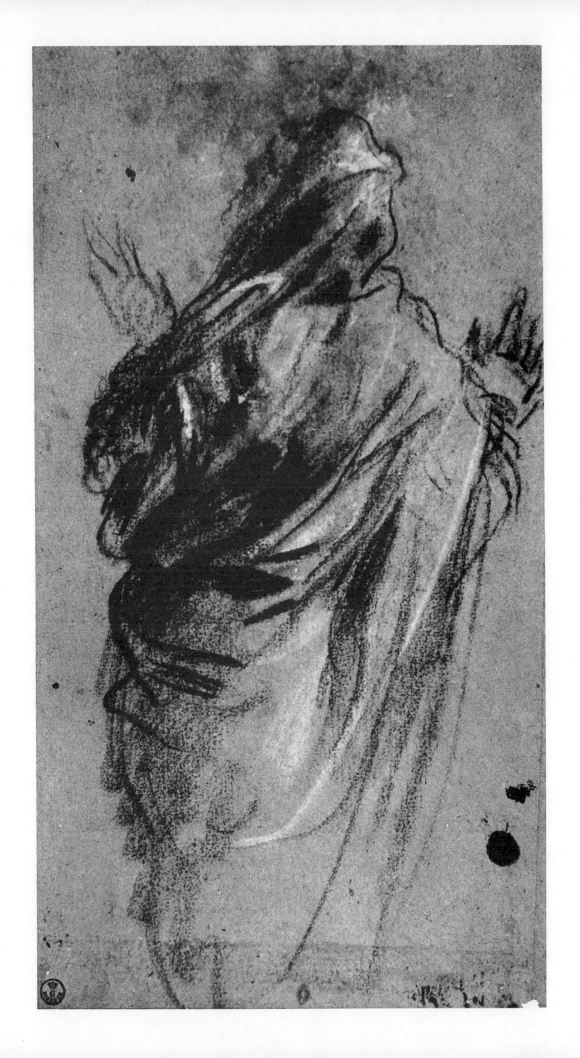

彼得・勃鲁盖尔
Pieter Bruegel（1525 — 1569）
《夏日》
钢笔和棕色墨水
22cm×28.5cm
汉堡美术馆藏

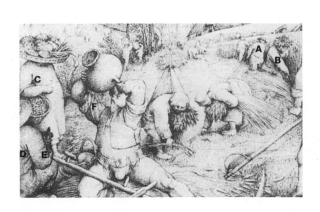

　　远处比较小的人物（A）身上，衣褶螺旋形的褶皱表示出胸廓在骨盆上扭动。扭动的幅度很大，以至于衣褶不能到达肩膀的上部。袖子（B）上的褶皱因手部向内转动而被画成旋转的样子，前臂与上臂形成扭动关系。

　　胸部（C）衣褶的特点最为鲜明。它们从腋下到胸侧，并且表明上臂有一个向后的方向。同样，背部（D）的衣褶显示上臂是向前的。肘部（E）很有特点的一串褶皱自然地塑造出弯曲的胳膊。（F）部分的衣褶从腋窝向胳膊顶部延伸，显示上臂向上抬起。

　　这幅画反复向我们表明，艺术家是认真研究过直射光与反射光作用于简单形状象征物上的效果，比如方块体、球体、圆柱体、蛋形，甚至是锥形。注意一下田野和房屋上有多少块面的交接处，看看叶簇组成的树枝和干草堆上所用的体块象征物。

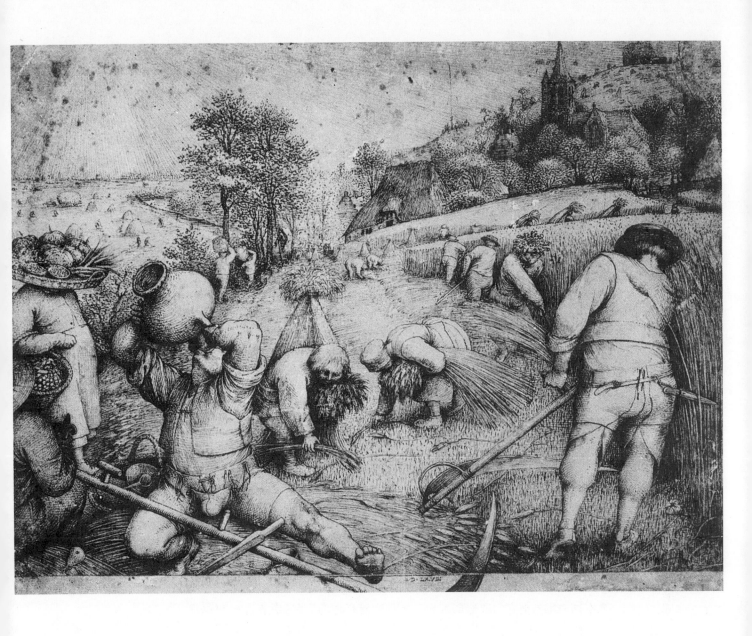

135

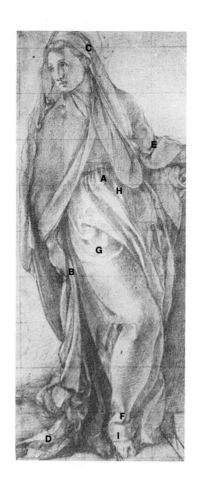

雅各布·达·波托莫
Jacpo da Pontormo（1494 — 1556）
《受胎告知》
红色粉笔
39.3 cm × 21.7 cm
佛罗伦萨乌菲齐博物馆藏

衣褶从支撑点（如A、B、C处）上垂下来形成了一种柱状的褶皱。在模特身上，这些柱状的衣褶会出现一种不好的倾向，就是它们的形状和宽窄都非常相似。这时艺术家一定要把它们改造成富于变化且比较有趣的形状，就像在这里你确实见到的那样。

在（D）处，衣摆在地面上形成了一堆散乱的褶皱。要学习绘画这种褶皱，可以拿一块布，把它的一半落在地上，然后练习绘画褶皱，把一些看似无趣的形状转化成有趣的形体。

肘部（E）和脚踝（F）的褶皱体现出织物突然转折时的内部块面关系。

注意大腿（G）处的高光部分消除了这里衣褶细节的深色调子。要把衣褶画好，你就必须有能力表现出螺旋形的绳索或是圆柱形的"甜甜圈"上的明暗调子。

褶皱和衣物的边缘常常要随着下面形体体块关系的不同而有意识地加以改变。（H）部表现腹部球状的感觉，（I）部表现了一只脚的形状。

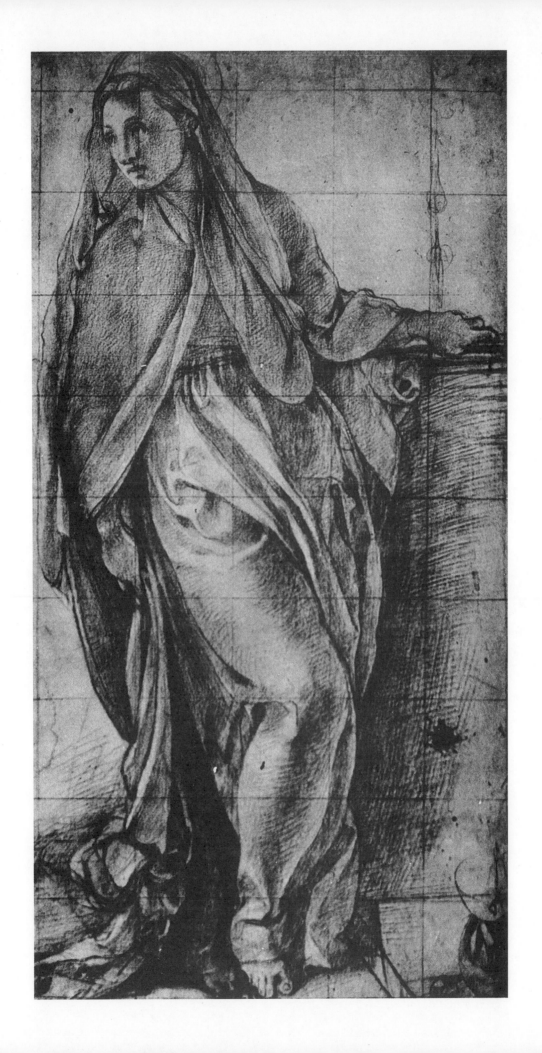

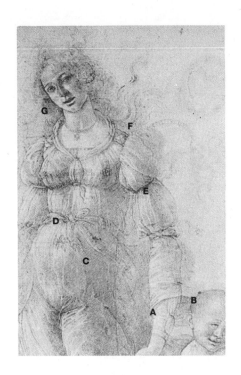

桑德罗·波提切利
Sandro Botticelli（1444 — 1510）
《为寓言形象"富足"而作的习作》
钢笔
31.5cm×25.5cm
伦敦大英博物馆藏

　　这幅画中构成主要人物的潜在体块概念特别简单。胸廓是个蛋形，融合在乳房的球形体中。腹部也是一个球形体。大腿是简单的蛋形圆柱体。衣服的褶皱始终围绕着这些体块关系，正像项圈围绕于圆柱形体块的脖子上一样。A—B处这段圆形的线说明线条可以超越形体来加强形体的空间感。这样的处理使前臂具有蛋形和圆柱形结合的形体感觉。腰带（C）以同样的方式突出了腹部的体块关系。

　　这个人物的主要光源来自左边，右侧有许多反射光照过来。

　　腰带（D）的圆弧变化显示出骨盆向前的朝向，这和手臂上的带子（E）的圆弧变化所表现的上臂向后的朝向是一样的。

　　这个人物完全是想象的产物。波提切利创造了光线、反射光、体块概念、身体的朝向，还有微风吹拂下衣袂飘飘的感觉。衣褶的柱状感和风吹起的每一缕头发纯粹是靠艺术家的想象而设计出来的。

　　头发的形体（F）是圆柱体的内面，直接光照产生了高光。像卷状物上经常出现的情况一样，卷发（G）也是个圆柱体，高光有它合适的位置。

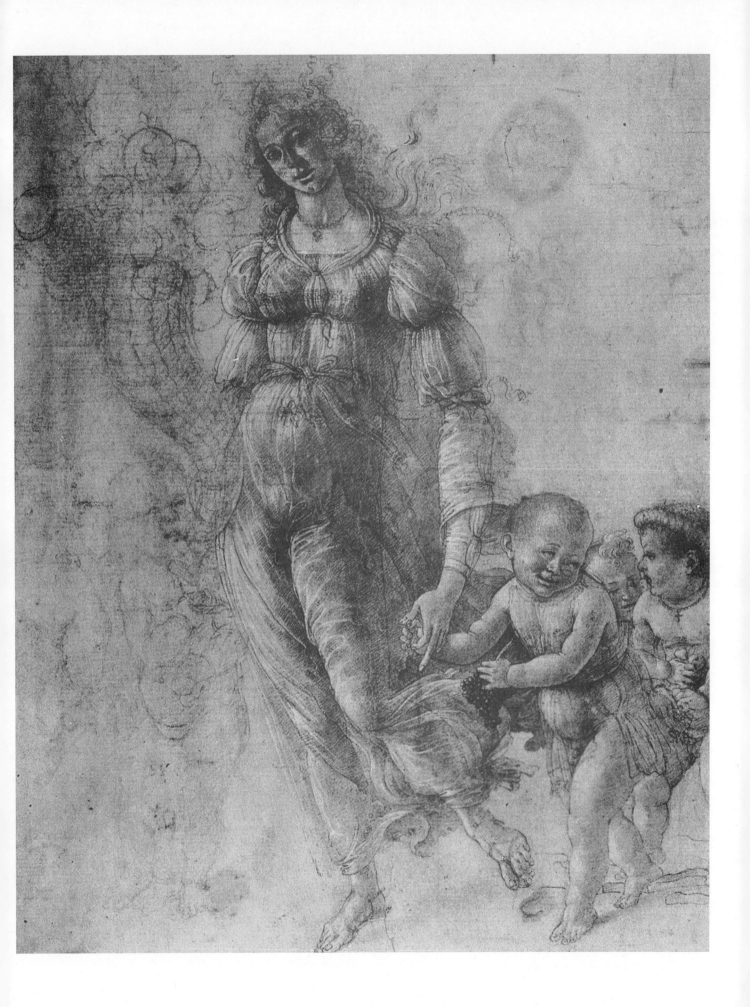

第六章
艺用解剖学

要是说人体素描艺术正在走下坡路的话，这一点在20世纪已是显而易见，其原因之一当然是当代艺术家很少有人去认真研究艺用解剖学。

不用模特画素描

用今天的标准来看，本书中所介绍的艺术家个个都是艺用解剖学的行家里手。除非你能够凭想象画出处于任何姿态中的人体的每一个局部，否则你就不可能出色地绘画人体。本书中的所有艺术家无一例外，个个都能单凭想象画出处于任何姿态的人体的任何局部。

难道你以为只需简单地照着模特写生，就能够把一个人向后仰的头部或者直接伸向你的那只手完整地画出来吗？你是画不出来的。如果你不能在模特摆好姿势之前凭记忆默画出这个形象，就不要指望能切实画好这个对象了。仅仅凭借你的记忆能力而不去深入彻底地了解艺用解剖学，想要画好一个精确的人体是完全不可能的事情。

你将如何发现手掌上的那条重要的轴线呢？这条轴线从小指侧到拇指侧横穿整个掌部。是从距模特5米之外眯起眼睛去找吗？而且是在你并不了解掌部结构的情况下这么做吗？

学习解剖

艺用解剖书涵盖许多烦琐的细节,学生往往并没有意识到这些大量的支配性理念,而这些理念最终被证明是大有裨益的。我想在此着重介绍这些观念中的一小部分,并建议你在研习解剖学时将它们牢记在心头。

艺用解剖学并无什么神秘之处,它是任何人都可以从书本中学到的东西。自达·芬奇所处的时代以来,医学解剖已经取得了长足进步,但是艺用解剖学却并没有什么发展。

达·芬奇曾经拥有一样东西(本书里每一位艺术家都曾拥有同样的东西),那就是一副完好的骨骼,而这副骨骼正是人体解剖的基础所在。

骨骼决定身体形态

必须了解人体形态是靠骨骼支撑的。轻轻敲打你自己全身的各个部位,大凡硬的地方基本上都是骨头。你的头、手、脚,还有关节,这些部分的形体主要是受到骨头的影响。

骨骼对人体其余部位的影响虽然更加难以觉察,但仍然是相当大的。脖子的圆柱形基础就在第一对肋骨的圆环上,腹外斜肌的重要体块形状是靠肋骨和骨盆嵴突拉动的,腿股内侧的形体反映了骨盆的形体,如此等等。

从本质上来说,人体这部机器是由承受压力的骨骼和具有拉力的肌肉组成的。

如果像希腊神话中大力士赫拉克勒斯临死前那样撕下自己的皮肉,把它们堆放在一起的话,这些肌肉离开了所依附的骨骼,就成为一大堆并无定形的皮肉,但骨骼却依然如故,不会出现形状和比例发生改变的迹象。

**买些骨骼来进行
研究**

因此,首先要做的是弄一副骨骼来。这在任何医药用品商店都可以买到。我知道一副骨骼的价钱并不便宜,学艺术的学生也都不宽裕,但是想想它可以用上一辈子,而且你不是打算把毕生献给艺术事业吗?

无论图画如何精确,你都不可能从图画上了解到骨骼的真实形状。你必须有一副真实的、三维立体的骨头才行。然而在我的班上,也

有个别误入歧途的学生放着眼前的真骨骼不画而去描摹骨骼挂图。这种做法很不可取。

买一副完整的骨骼不如去买一些零散的骨头，因为整副骨骼常常是被无知的机械动作手工拼装起来的，骨头重要的末端形状由于彼此磨损而变形，以致在装配好的整副骨骼上无法准确观察这些形状。弄到一些骨骼后，你要多研究它们，直到你能凭记忆从任何角度把它们画下来。然后你可以把这些骨骼画在一起作为一副完整的骨骼。

肌肉的起始端和终止端

学习绘画骨骼时，必须记住那些必要的肌肉的确切起始端和终止端。任何一本有关人体解剖的优秀医学书都会清楚讲解肌肉的起始端和终止端，比如《格雷的解剖书》（*Gray's Anatomy*）。在大多数过得去的艺用解剖书里都罗列了必要的肌肉名称。

艺用解剖仅仅用到医学解剖数据中的一小部分。要是你受到吸引，想要亲自进行解剖实验的话，也要等你熟悉了自己的题材范围之后再说。否则，你会被复杂的骨骼肌肉弄得不知所措。

但是，只要你学会了每块肌肉的起始端和终止端，我可以保证，人体素描对你来说就会变得非常简单。你可以花一半的时间用铅笔标出肌肉的起始端，再移向终止端，或者反过来做。如果想画胸锁乳突肌，用铅笔在颞骨乳突处向左右回旋的颈部胸骨上端画一条线，没有比这个方法更省劲的了。

进化论的方法

在探讨人体的艺用解剖时，了解一些动物的艺用解剖以及人类在整个进化过程中的位置所在，是很有意义的事情。你会发现在骨骼、头部、胸廓、脊椎、骨盆、前后肢上所表现出的简单性。事实上，令人惊奇的是自远古时代我们的祖先第一次从四条腿转变为两腿直立行走至今，人的身体各部分的变化竟如此之小。解剖的六大基本要素反复地重现于各式各样但是可以被识别的形体之中，如此千篇一律，好像造物主已经完全丧失了想象力，根本想不到点什么别的东西。而且动物的肌肉组织也与我们人类的非常相似。

因此，我们可以从任何一种动物的研究中领悟到大量有关人类自

身的东西。

此外，对于人类也许意义并不大或者无足轻重的一些要素在一些动物身上可能就很重要，占有很大的分量。假如我们研究这些动物，我们就不至于忘记这些要素的存在。举个例子来说，如果你花了大量时间画一匹马的头颅，你对马硕大的鼻骨一定会印象深刻，等你再画人的头颅的时候，你也许就不会忽略人体上那小小的鼻骨了。

换句话说，你要记住：人不过是另一种动物而已。他的形体因为巨大的进化力量的作用而改变，但本质上人与动物还是一样的。他的肺与鲸鱼的肺、他的牙与大象的牙、他的手臂与鸟的翅膀，以及他的指甲与老虎的爪子是一样的。

地球引力与四肢动物

人是唯一后腿直立的动物。假如我们把四足动物看作人类远古的祖先，然后再来考虑当这种动物试图站立起来时所要凭借的力量，这将对我们理解人类所特有的结构大有帮助。

像凯旋门一样，四足动物要靠四条腿才能稳定站立，这是摆脱地球引力的理想姿态。至于动物的脊椎骨，它在脖颈部分呈S形曲线，脊椎的其余部分是一条平展的C型曲线，呈略为平展的拱形体。在某种意义上，胸廓是悬挂在脊椎上的。骨盆在这个拱形底部靠后的地方。骨盆以下就是起支撑作用的后肢。肩胛骨在胸廓的两边，起重要作用的肩胛骨是朝下的。巨锯肌起始于肩胛骨，它以一种吊索的方式拉住胸廓，所以前腿附着在肩胛骨上，用以支撑动物的前半个身子。

地球引力与人类

现在让我们来考察一下，如果通过进化的作用，动物完全直立的话，那么动物身上会发生怎样的变化。

首先我们必须承认，动物仅用两条腿来保持身体的平衡是相当困难的，在很大程度上，人体的构成就是解决这个问题。换句话说，学生们必须始终意识到地球引力的存在。在绘画站立的人物时，艺术家开始画的第一条结构线几乎都是所谓的重心线，当然这条线对准着地球正中心的位置。

动物要试图直立，就必须让自己的骨盆旋转，使其向上竖立。这个

旋转的支点位于后肢插入骨盆的地方。由于脊椎牢固地插在骨盆里，所以旋转骨盆势必带动脊椎、胸廓和头颅一起转动。

如果像人类那样呈完全直立的姿势，那么典型的动物脊椎（呈S形曲线和C形曲线）就无法更有效地负荷头部和胸廓的重量。因此，人类的脊椎慢慢发展成在头部和胸廓以下呈现曲线形。这创造了典型的人类脊椎曲率，你当然得记住这一点，因为这个脊椎曲率对人体形状的影响相当之大。

人的背侧面就反映出这个曲线的形状（尽管这个曲线形状受制于背部脊椎的棘突）。从正侧面看，脖颈仍然保持着脊椎的曲线，甚至腹部的曲线也可看作是脊椎在胸廓下弯曲的反映。

如果处于直立状态的人类仍然保留着动物的那种向前突出的胸廓，那么人就有向前摔倒的危险。所以，与动物不同，人类胸廓的最大宽度是向两边扩展的。人的肩胛骨也不像动物那样长在身体两侧，而是更加靠向背部，且肩胛骨的肩峰几乎呈水平状态。

直立姿态的进一步结果

实际上，人身上所有的肌肉都参与了保持身体直立的工作。只要细想一下肌肉之间的这种相互关系，那么它们各具特色的形状也就清楚明白了。

臀部最大的肌肉——臀大肌在转动骨盆和保持其向上竖起时扮演着极为重要的角色，这就不奇怪人身上的这块肌肉要比其他任何动物的都要更加丰满发达。因此，亚里士多德称臀大肌为可以用来识别人类的肌肉。

学生们称之为"结实的绳索"的是两块肌肉——腹外斜肌，它们位于腰背部两侧，从骨盆到胸廓使其举立，并支撑胸廓竖起。它们也必然十分发达。正面的两块肌肉，即腹直肌也相当发达。

学生们应当仔细考察这些肌肉或者支撑人体直立的肌肉群，并且考虑在人体直立状态时哪些肌肉锁住关节（姑且这样说）。这样，学生不仅能理解为何同一种肌肉在人和动物身上的形状竟有如此之大的差异，而且能明白人的确是一部保持精巧平衡的装置——实际上也就是这样。

功能的重要性

功能问题是研究艺用解剖的另一个很重要的方面。功能与有机体或者说与有机体的某个部分所进行的某种特殊形式的活动大有关联。这也适用于一块肌肉、一块骨骼或者动物本身。

了解功能的作用可以使你对形体有更快更好的理解。比如，特定肌肉有着旋转的功能，并且使你对肌肉产生一种旋转的感觉，这类肌肉有胸锁乳突肌、腹外斜肌和缝匠肌。善跑的格雷伊猎犬的优势在速度上，它的骨骼又轻又长，肌肉纤细；而家养的牲口生来就是为了负重和运输，所以它的骨骼看上去很适合繁重的工作。

功能组合

只要能理解下述原则，功能的概念也许可以为艺术家帮上大忙——如果两种或更多相毗连的肌肉执行大致相似的功能，艺术家就可以把它们组合到一起。

举例来说，前臂上端有成组的索状肌群围绕着骨骼，一般学生在研究这一部分肌肉时会贸然对其进行艺术合并，但是经过对这些肌群进行粗略整理和分析后就会发现，它们可以被归纳成三组。第一组即所谓的旋后肌群，它使手臂产生旋转；另一组是屈肌群，它负责手臂弯曲；第三组是伸肌群，它使手臂得以伸直。

如果你的艺用解剖书上没有着重强调这一点，可以简单地用三支彩色铅笔直接把旋后肌群涂成红色，把屈肌群涂成蓝色，把伸肌群涂成绿色。这样你就可以清楚地看到前臂上的三组肌群，也就不用去画组成这些肌群的各个肌肉组织的形态了。

另一个功能组合是大腿后侧著名的腘腱群。这里有三种肌肉：在腿后一侧的半膜肌、半腱肌和另一侧的股二头肌。解剖书上这三组肌群的中间会出现一个深色的裂缝，但是在真人的肌肤上则看不到这个缝隙。

**用线条区分功能
组合**

进一步来说，对肌肉进行功能性分组将有助于解决在绘画人体时将线条往何处放的难题。初学者无法理解为何艺术家在人体上创造了这么多并未见诸模特身上的线条，有时这些线条正好是在两种不同功能肌群的交界点上。艺术家们称这些线条为"功能的分界线"。

146

解剖学上的错误

现在让我来告诉你几个学生们由于没有研究艺用解剖学而造成的可怕错误。例如，因受到面部的迷惑而全然忘记了后脑壳，以至于从侧面看上去后脑壳被削去了；他们把脖子安在肩膀上某个奇怪的位置，却不知道脖子只能放在第一对肋骨的上面（位置不对，人就无法正常吞咽和呼吸了）；他们在乳房下面挖掉很大一块结实的胸廓；他们要么把胸廓画得离骨盆老远，要么把胸廓和骨盆拉到了一起；他们为了画出令人费解的骶骨而把臀部劈成了两半。

在此列举学艺术的学生易犯的错误清单（我这儿还有成千上万条），意在奉劝大家一定要去研究艺用解剖学，而且一定要狠下功夫去研究。

图　例

艺用解剖学

伯纳德・西格弗瑞德・艾尔比努斯
Bernard Siegfried Albinus
《人体肌肉与骨骼图案 1747》图 1
纽约大都会艺术博物馆藏

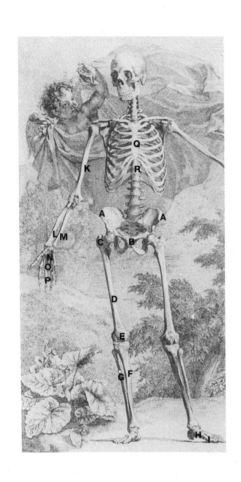

　　有时，一幅画可能需要用上千字来描述，而对于可视逼真的现实，人们总是词不达意。本图是一幅用笔画成的最为精确的骨骼图，但我们必须记住的是：它仅仅是画在纸上的真实事物的幻影，你还是应该尽量从真实的骨骼上获得对于骨骼形态的完整概念，这比从图解上熟悉骨骼要好得多。

　　请注意下列骨骼：髂骨上棘（髂骨前上方的隆突处）（A）；耻骨结合部（B）；大转子（C）；股骨（D）；髌骨（E）；胫骨（F）；腓骨（G）；跗骨（H）；跖骨（I）；锁骨（J）；肱骨（K）；桡骨（L）；尺骨（M）；腕骨（N）；掌骨（O）；指骨（P）；胸骨（Q）；剑突（R）。

伯纳德·西格弗瑞德·艾尔比努斯
Bernard Siegfried Albinus
《人体肌肉与骨骼图案 1747》图 2
纽约大都会艺术博物馆藏

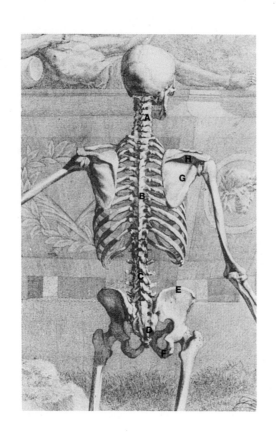

　　请记住下列名称: 颈椎（A）; 胸椎（B）; 腰椎（C）; 骶骨（D）; 髂嵴（E）; 坐骨
（F）; 肩胛骨（G）; 肩峰（H）。

　　重心在右腿上, 注意由于这个姿势的缘故, 骨盆轻轻地落在左腿上。再注意看
一下, 伸向头颅的脊椎曲线相当微妙。尽管如此, 这毕竟是一幅骨架的图像, 也不是
真正的骨头, 所以你不可能准确说清这条脊椎的曲线与你究竟有着怎样的远近关
系。十二根肋骨的实际形状究竟是什么样的, 你也不可能从这幅画上知道答案。

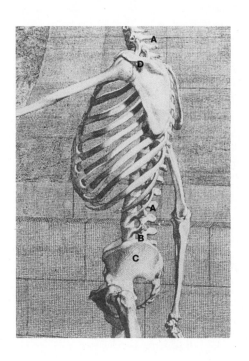

伯纳德·西格弗瑞德·艾尔比努斯
Bernard Siegfried Albinus
《人体肌肉与骨骼图案 1747》图 3
纽约大都会艺术博物馆藏

在这幅图上，我们能够看见头颅以下的脊椎曲线和胸廓以下的脊椎曲线。由于脊椎的棘突（A）不同，这条曲线的正面要比背面更挺拔些。在某些动物譬如马的身上，这些脊柱在某些部位是相当长的，仅仅靠观察动物的血肉之躯，你根本无法猜测它的脊椎曲折的情况。

表现髂嵴（B）的地方是一条最为重要的结构线。髂嵴对形体会产生很大影响。在你没有实际检验过真正的骨盆之前，我想你无法正确地想象出它的真实形状。这条线有奇怪的凹形特征，学生们要想最终掌握它，一定要把注意力集中在这个髂嵴的外部而不是它的内部轮廓线。

人体上有两个环带：骨盆带（C）和肩胛带（D）。肩胛带是由锁骨（D）和肩胛骨组成的。骨盆是个固定的形体，而肩胛带是可以朝许多方向移动的。在画模特时，你不妨想象着先把肩胛带拆开，然后再准确地把它拼合起来。

左手呈举起的反掌外旋姿态。在前一幅图上这只手是呈内旋姿势的。掌握前臂因各种不同动作而产生的复杂动态是比较困难的，但是如果你的面前摆着一副真的骨骼，要理解内旋和外旋的动作就很容易了。要想把前臂画得恰到好处，必须有透过皮肉去想象里面骨骼的能力。

安德列亚斯·委赛利斯
Andreas Vesalius
《人体结构 1543》图 21
纽约医学院藏

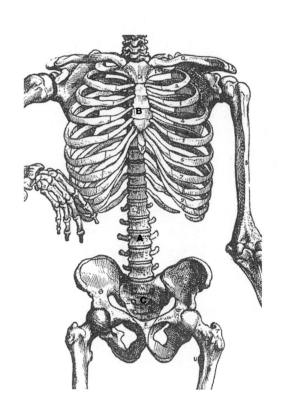

　　在前几页我们见到的艾尔比努斯的图画作于18世纪，这幅委赛利斯的骨骼图是16世纪中叶的作品，有些细节显然还不是很精确。可是委赛利斯的解剖图所表现出来的出色生动的风格，在几个世纪以来为艺术家们广泛采用。

　　这里手臂显然超出了正常比例的长度，脊椎也缺乏应有的曲线。再回头看看艾尔比努斯的骨骼正面图，就会发现那上面的脊椎曲线得到了多么清楚明确的体现。尤其要对照一下胸廓（B）和骨盆（C）之间的一段弧度（A）。在委赛利斯的这幅图上，脊椎的曲线好像是受到了某种压力，此处的肋骨也画得过于水平了。

安德列亚斯·委赛利斯
Andreas Vesalius
《人体结构 1543》图 22
纽约医学院藏

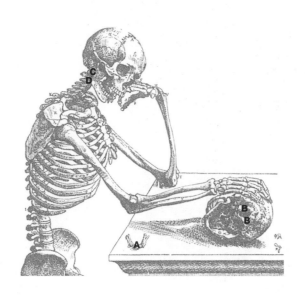

　　这幅图又一次显示出委赛利斯对脊椎弧度的错误描绘。墓碑上头颅的左角是一块很小的呈U字形的骨头（舌骨）（A），这块骨头长在喉管周围。画家们对此最为熟悉，因为它是区分脖颈与颚下肌肉两个块面线条的一部分形体。

　　在这张图上我们还能看到头颅的底部。两个被照亮的头骨上的隆起物，就是髁状突（B），这两个髁状突正好榫接在第一颈椎骨（C）上。第一颈椎直接连接于头颅（记住，是第一颈椎在托举着脑袋），由于髁状突是插入在第一颈椎面上两个凹穴里的，因此头颅才能在脊椎上前后自如活动。而第一颈椎在下面的第二颈椎骨（D）即枢椎上是可以转动的，这样头颅才能从一侧转向另一侧。研究第一颈椎和第二颈椎的形状及其功能使我们能够在绘画时把头颅美妙地安放在脖子上。

　　在这幅图画的早期版本中，这块墓碑上曾有铭文：Vivitur ingenio, caetera mortis erant. 它的意思是：凡人不免一死，天才永生不朽。

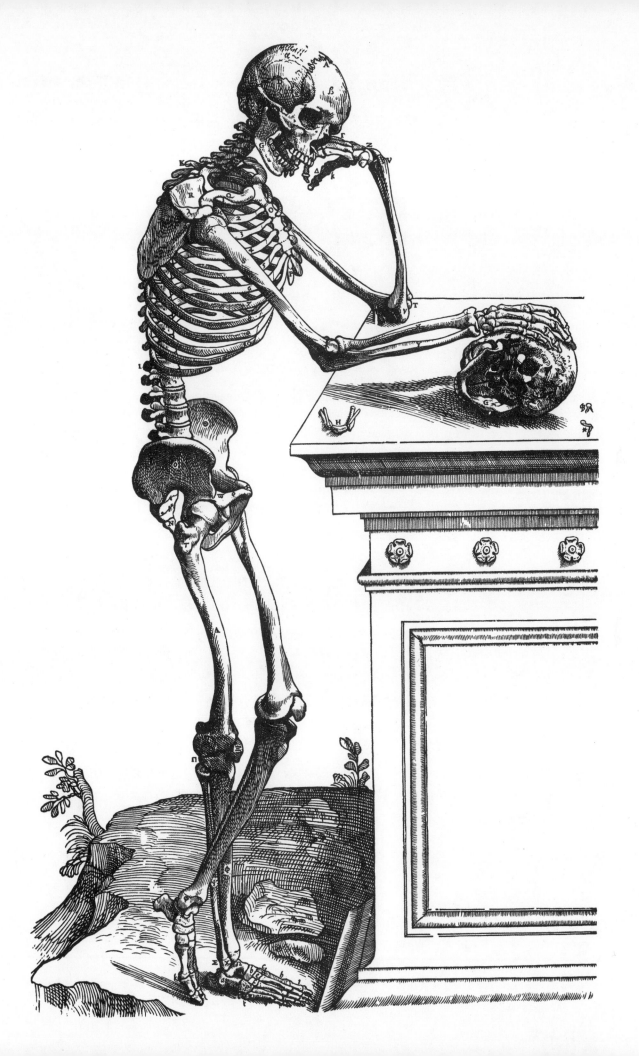

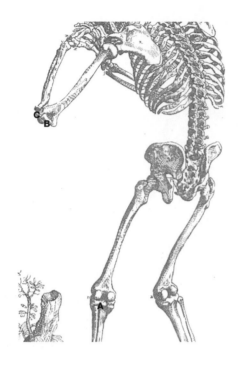

安德列亚斯·委赛利斯
Andreas Vesalius
《人体结构 1543》图 23
纽约医学院藏

　　研究臂骨和腿骨时，不要忘记从头到尾仔仔细细地检查这些骨骼。与此同时，还要注意察看骨头的杆身，你会发觉这些骨头的杆身略微有拧转的感觉，这样你对每根骨头头尾两端的截面及杆身就会有更清楚的了解。

　　例如胫骨（A），它的上端有一个平台，有点像个半圆柱形。它从头端向棱柱形的杆身转折，直到尾端立方体截面为止。一旦你理解骨杆上这些边缘线条如何呈整体转折趋势，你就能从任何角度画好胫骨。但是仅从图上看你能做得到吗？你必须亲手触摸真正的骨头才行。

　　肱骨的尾端有一个突缘（B）和一个球状体（C），它们是肱骨的内髁和外髁。理解这两个形体通常能让学生明白内旋和外旋的状态。因为桡骨头端的凹面正好与肱骨的球突相榫合，这样可以使骨头转动；而尺骨的鹰突则正好与肱骨的关节相铰接，这样前臂才能伸屈。

　　假如你要在背部脊椎的某一段画一条线——从第一到第十二棘突，这样你就画出了一条画家们称之为肋骨角位线的线条（实际上，我认为你画的这条线要稍稍朝向左边第十一根肋骨）。肩胛骨放松时，它的内边好像压在这条线上，而且画家们经常令背部的体块与这条线相连。

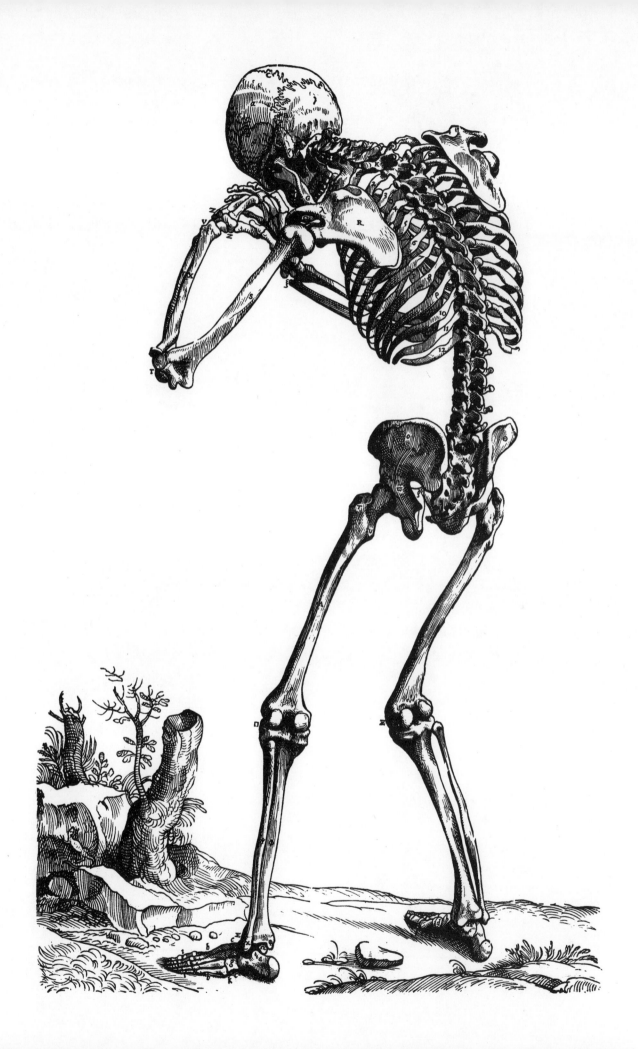

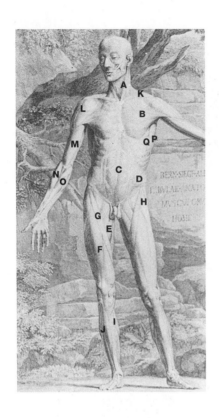

伯纳德·西格弗瑞德·艾尔比努斯
Bernard Siegfried Albinus
《人体肌肉与骨骼图案 1747》图 1
纽约大都会艺术博物馆藏

以下标注的肌肉群是由功能相关的肌肉组成的。在素描中，肌群作为整体得到强调，肌群内每一条单独的肌肉通常只起到从属作用。

胳膊上的屈肌群和伸肌群中还有一些其他肌肉组织，由于它们并不在皮肤浅表，画家们往往将其省略不画。如果要适当研究头部、手腕和脚部的小肌肉组织，最好找医学解剖书来查阅一下。

注意以下肌肉名称：胸锁乳突肌（A）；胸肌群（B），包括胸大肌和胸小肌；腹直肌（C）；腹外斜肌（D）——有些艺术家认为这是一组肌群，包括下面两种肌肉：腹内斜肌和腹横肌；股内收肌群——收长肌、内收短肌、内收大肌、梳状肌、细长肌（E）；股四头肌群——股外肌、股内肌、股直肌、股间肌（F）；缝匠肌（G）；阔筋膜张肌（H）；腓肠肌群（I）——腓肠肌和比目鱼肌；腓骨肌群（J）——胫骨前肌、拇长伸肌、趾长伸肌、腓骨第三肌、腓骨短肌、腓骨长肌；斜方肌（K）；三角肌（L）；肱二头肌群（M）——肱前肌和二头肌；旋后肌群（N）——旋后长肌、桡侧腕长伸肌；屈肌群（O）——尺侧腕曲肌、桡侧腕屈肌、掌长肌、指浅屈肌、旋前圆肌；背阔肌（P）；前锯肌（Q）。

162

BERN·SIEGF·ALBINI
TABVLAE·ANATOMICAE
MVSCVLORVM
HOMINIS

安德列亚斯·委赛利斯
Andreas Vesalius
《人体结构 1543》图 26
纽约医学院藏

　　这是委赛利斯的一幅正面人体解剖图。学生们容易忽视的阔筋膜张肌（A）在
这里表现出了其极度的重要性。我希望大家能仔细比较一下这张图与前几页艾尔
比努斯的那一张图，我猜想这两幅图可以作为衡量艺术敏感性的心理测试的基本
依据。

伯纳德·西格弗瑞德·艾尔比努斯
Bernard Siegfried Albinus
《人体肌肉与骨骼图案 1747》图 7
纽约大都会艺术博物馆藏

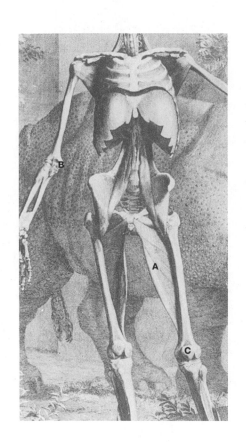

　　这幅画提供了观察股内收肌群（A）的理想角度。骨盆的盆状特点也得到了出色的表现。雕塑家们常常把腹部当作一个球体来看，想象在这个盆里装着一个泥球，而画家在画素描的时候也经常表现这种感觉。

　　注意肱骨的内髁（B），它在皮肉之躯上总是凸起的。另外还要记住连接在股骨末端的那块较大尺寸的髌骨（C），学生们容易把这块髌骨画得过小。胸廓的蛋形体块非常明显，它正面最宽的幅度位于第八根肋骨的位置。

安德列亚斯·委赛利斯
Andreas Vesalius
《人体结构 1543》图 32
纽约医学院藏

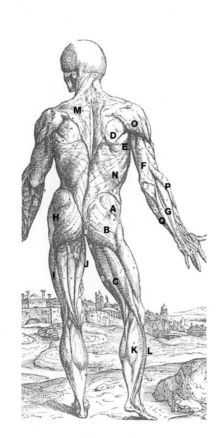

注意以下肌肉名称：臀中肌（A）；臀大肌（B）；腘旁肌群（C）——股二头肌、半腱肌、半膜肌；冈下肌群（D）——冈下肌和小圆肌；大圆肌（E）；三头肌群（F）——外三头肌、内三头肌、长三头肌；伸肌群（G）——桡侧腕短伸肌、指总伸肌、尺侧腕伸肌。

下面的一些肌肉从正面看都可以见到：阔筋膜张肌（H）；股四头肌群（I）；股内收肌群（J）；腓肠肌群（K）；腓骨肌群（L）；斜方肌（M）；背阔肌（N）；三角肌（O）；旋后肌群（P）；屈肌群（Q）。

委赛利斯的解剖图首次发表于1543年。当时，小圆肌还未被认为是一块独立的肌肉。显然它被当作冈下肌的一部分了，所以把小圆肌和冈下肌画成一组是很自然的事。

在腋窝背后的腋下区域，画家们把背阔肌和大圆肌画得紧靠在一起，因此我猜想这两块肌肉也可以被看作是腋下的一组肌肉。

艺术家们常常以一种极为出色的手法来夸张地表现斜方肌。在它的边缘和末端画出一些线条，像在这张图上那样盖住下面的各种肌肉，这样，这一部分的形体就得到了清晰的展现。

安德列亚斯·委赛利斯
Andreas Vesalius
《人体结构 1543》图 33
纽约医学院藏

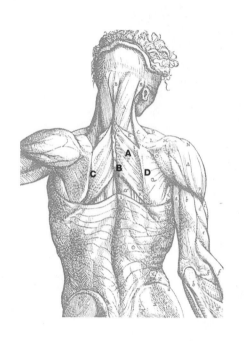

　　人体上最难画的部分是背部，这是因为学生必须按照一层、二层，甚至三层肌肉来进行思考。

　　菱形肌群（A）是影响背部的最具活力的肌肉，由于实际上菱形肌群被斜方肌覆盖着，这块肌肉从来就没有被充分认识到。这块菱形肌可以被设想为从脊背中心线（B）伸展到肩胛骨的内缘（C和D）的两块厚重的橡皮。当肩胛骨向脊背中心线方向活动时，菱形肌就自然地鼓胀成一条明显的垂直隆起的肌肉，一般会出现一条或两条对称的竖直肌肉褶皱。

　　自委赛利斯的时代以后，菱形肌群被分成上菱形肌和下菱形肌。但是艺术家应该忘却这种区分，正如图中所示，这两块肌肉还是被当作一组来画的。

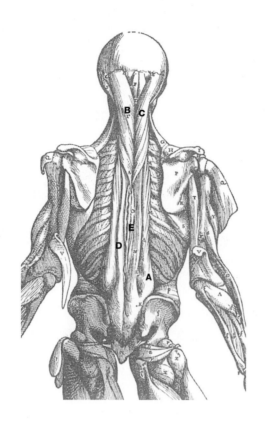

安德列亚斯·委赛利斯
Andreas Vesalius
《人体结构 1543》图 35
纽约医学院藏

　　这张图显示了沿脊背中心线两侧上下多块肌肉的情况，这对艺术家来说极为重要。这两组肌肉使胸廓在骨盆上得以直立，也使脖颈能够在胸廓上竖立起来。它们标志着人类的基本特征。艺用解剖书上很少强调它们，因为这些重要的背部肌肉被表面的肌肉所遮盖，书里的一些图例常常只表现表面的肌肉。

　　这里所显示的一组从骨盆向胸廓上方延伸的肌群称为骶棘肌。这组肌群中有一处肌肉叫肠肋肌（A），你在画背部这一小块地方的时候要特别强调它，因为这块肌肉被这里的背最长肌薄薄地盖住了。

　　画后颈部的时候也有类似情况。这里我们又要把斜方肌暂时地揭下来，以强调下面深层的肌肉。画家们喜欢强调这两股像绳索一样结实的肌肉（B和C），它们正好处于后颈中心线的两侧。

　　在画胸廓背面的区域时，你能在模特后背中心位置的两侧找到某些纤细的肌肉形状。要想理解依附在骶棘肌群上的背最长肌（D）和背棘肌（E）的肌肉形状，得求助于现代医学解剖学的知识。

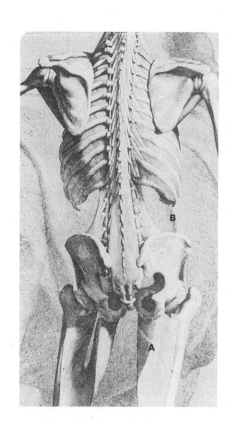

伯纳德·西格弗瑞德·艾尔比努斯
Bernard Siegfried Albinus
《人体肌肉与骨骼图案 1747》图 4
纽约大都会艺术博物馆藏

在这幅图里,内收肌群(A)得到非常清晰的表现。正如我说过的,与其说它是肌肉,不如说它就是能够决定身体形状的骨头。内收肌群造成了大腿股部内侧的形状,而这里的内收肌群上部的形状显然受到了骨盆底部形状的制约。

这里没有绘画腹外斜肌,要是画了的话,它会充满整个(B)部分的空间。假如把腹外斜肌设想成一块包裹在(B)位置上方胸廓的橡皮,让其下部连接(B)部分下方的髂嵴,那么在(B)区域将得到一个非常近似的形状。

艺术家们都深刻地理解身体各部位(从头顶到脚跟)截面的重要性。没有这方面的知识,要想处理好一定光照下正面与侧面交界的位置是不可能的。人体许多部位的截面形状完全依赖于骨骼的形状。头顶部、胸廓下段、髂嵴区域、膝部、踝部、肘部和腕部等部位的截面几乎无一例外都是骨头的截面。脱下鞋子,去感觉一下你的脚背,再摸摸你的手背,你都会感觉到坚硬的骨头。研究一下这里的骨骼,你很快就会画脚和手了。

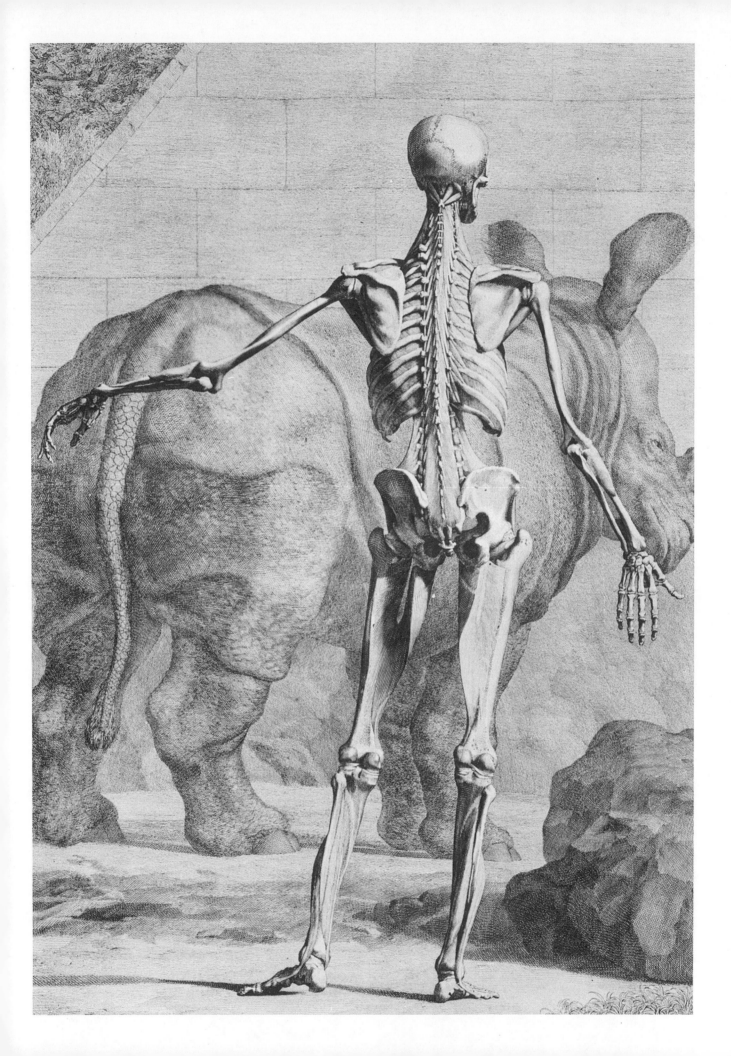

拉斐尔·桑乔
Raphael Sanzio（1483 — 1520）
《裸体男子的格斗》
铁笔加红色粉笔
37.9cm×28.1cm
英国牛津阿什莫林博物馆藏

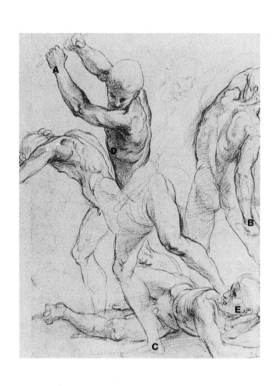

　　本书中提到的所有艺术家都是艺用解剖学的大师。如果你也希望自己能画好人体，就必须尽一切可能刻苦钻研艺用解剖学。

　　没有一本书能教会你一切，也没有一本书能确切地解答你在绘画人体时遇到的各式各样的难题，但是每一本解剖书总会告诉你一些有价值的东西。事实上，只有很少一部分书是关于这个主题的，你应该多方寻找，尽可能地去借取或买来阅读。我个人的做法是取一本这样的书，仔仔细细地研读，直到我几乎对书中的内容了然于心。接着我去阅读其他的著作，发现它们大多在重复我记忆中第一本书中的内容。各种书的不同之处仅在于每本书的某些地方包含了一些第一本书里所忽略的奇妙想法而已。

　　在这幅素描里，拉斐尔展示了他对形体和骨骼比例完整的理解力。他可以凭记忆画出人体的任何姿势，并且十分熟悉其相应的比例。注意尺骨末端（A和B）是如何得到清晰表现的，也要注意胫骨的末端（C），每一根各具特点的下肋骨和剑突（D）的变化以及颧骨的标记（E），它们都得到了详细的描绘。再看看他对肩胛骨多么了如指掌！

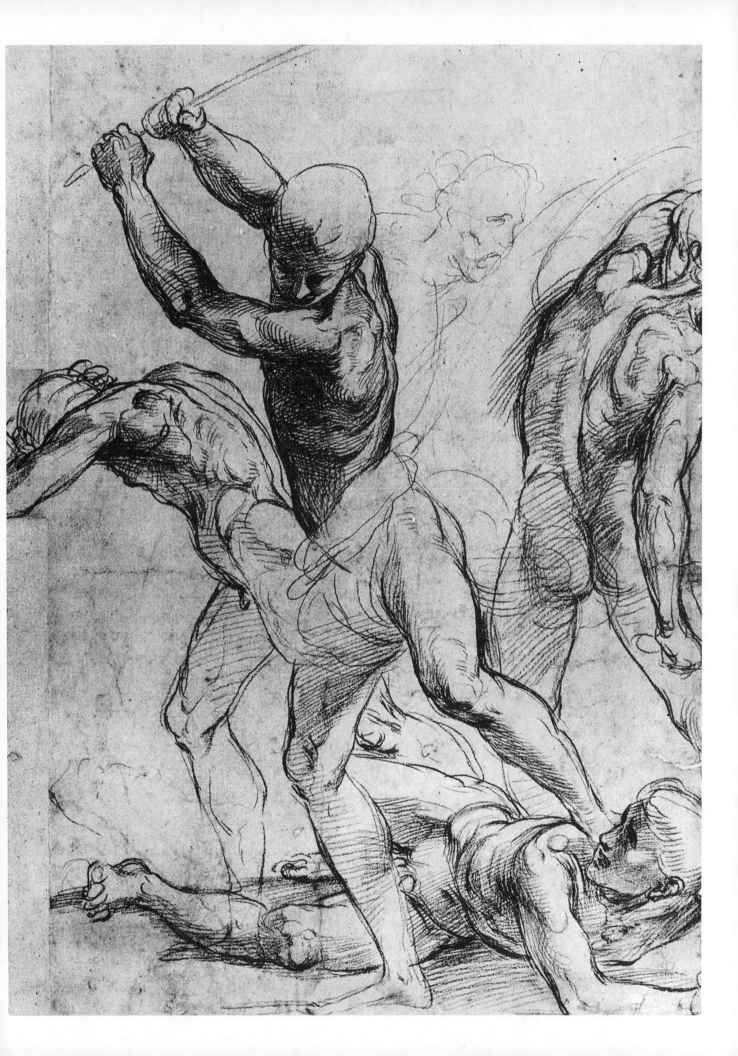

巴乔·班提勒里
Baccio Baninelli（1493 — 1560）
《西斯廷天顶画中的裸体男子》
钢笔和深褐墨水
40 cm × 21 cm
伦敦大英博物馆藏

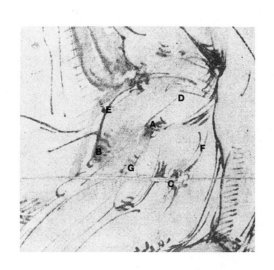

初学者在开始绘画人体的时候，往往显得知识贫乏。比如，在画躯干的时候，他仅能在人体上找到乳头和肚脐作为标记，而高超老练的艺术家却能在人体上发现许多标记，在躯干上也许就能找出几百个。例如，他能在脊背的各个角落、腰椎和每条肋骨的所有末端找出可作为标记的位置，在这些地方很快就能找出41个标记来。

你会注意到，这些艺术家的标记更多地是与骨骼产生联系，而不是皮肉，因为皮肉上的标记（尤其是肚脐）因模特不同而会产生很大变化。标记的作用在于艺术家们要通过它们来画出结构线，例如从颈窝处引出重心线或是从肩膀的某些点上找出线条。艺术家们还要利用这些标记来确定比例。在画人体素描的时候，艺术家先在画上标出许多点，不管这些点是实际存在的还是虚构的都可以用作标记，最终他要靠这些标记来绘画线条。

在这个人体的骨盆部位，最后的一个绘画步骤已经显得很清楚。在此，明显可见的标记是髂前上棘（A）、耻骨结合部（B）和大转子（C）。腹外斜肌（D）的线条与髂前上棘（A）连接在一起，腹部或腹直肌（E）的线条与下面的耻骨结合部（B）连为一线；臀中肌（F）的线条和下面的大转子（C）联系起来，张肌（G）的正前方线条和上面的髂前上棘（A）连在了一起。

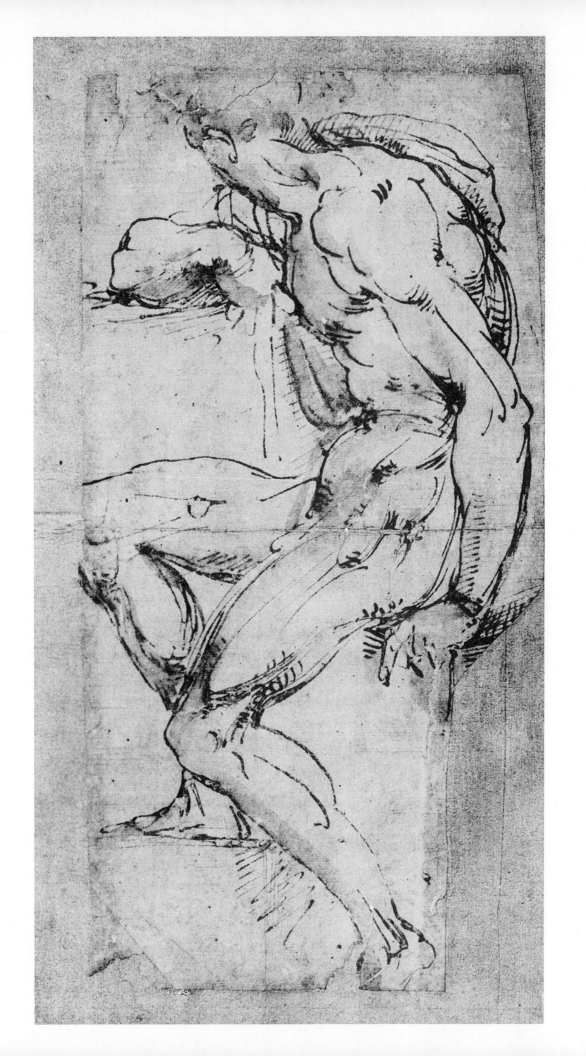

列奥纳多·达·芬奇
Leonardo da Vinci（1452 — 1519）
《马背上的裸者》
银针笔
15cm×18.5cm
温莎皇家图书馆藏

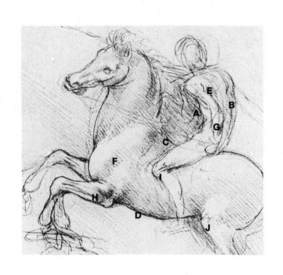

　　我发现，当我讲解人体的进化，说明人类祖先从平伏的四条腿动物演变为靠双腿直立行走的动物所发生的身体变化时，我的学生大受启发。在我的不断敦促下，我希望这时你已经得到了一副人的骨架。现在先来按动物的姿势画这个骨架，然后转动大转子，再画它的直立姿势。假如你能仅凭记忆画出保持这个骨架直立的肌肉，你就会想到许多人类躯体所特有的因素，这些因素正是你在素描中可能会强调的内容。

　　这本书里所提到的艺术家大多都不了解什么进化论，但他们几乎无一例外都能画出矫健的马匹。换句话说，如果本书中的艺术家十分熟悉比较解剖学，当然这将有助于他们绘画人体素描。

　　在此，达·芬奇把人的胸廓调转过来，从正面向背面（A—B）画浅色阴影，画马的胸廓时，则从马背到马肚子（C—D）画深色阴影。人的胸廓背后的肩胛骨（E）正好与马的胸廓侧面的肩胛骨（F）形成对照。达·芬奇了解这些肌群（G和H）的相似性以及膝盖（I和J）的相同之处。

　　你可以用铅笔试着描画一下这幅画中人和马的脊椎变化的线条运动。

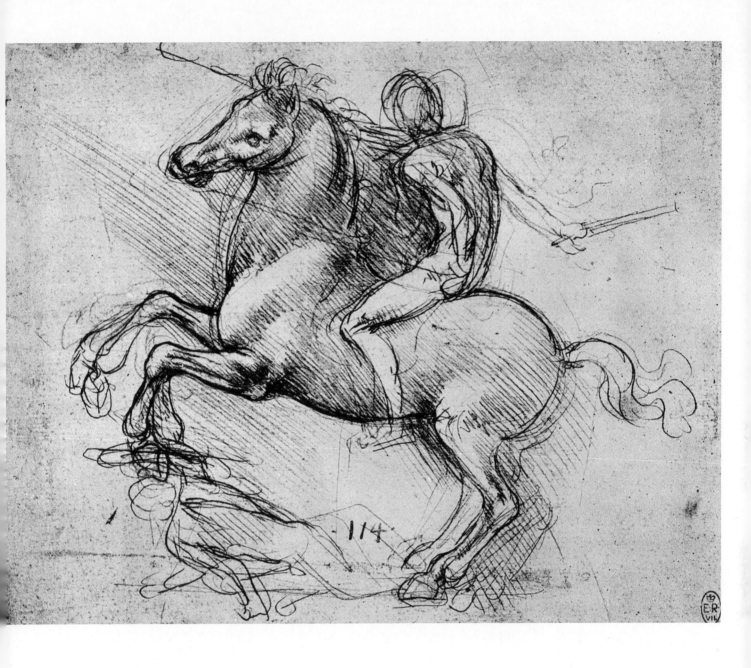

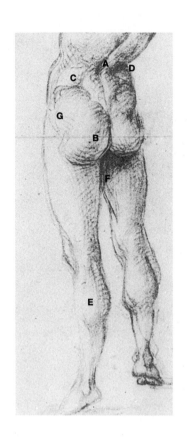

鲁卡・西格诺里
Luca Signorelli（1441 — 1523）
《裸体男子的后背》
黑色粉笔
41 cm×25 cm
巴黎卢浮宫藏

画一些骨架正面、侧面和背面的素描，然后添上那些保持人体直立和人体重心的肌肉或肌群，胳膊和肩胛带的肌肉可以先不画，因为人们直立行走已久，保持重心并不怎么靠这些部位的肌肉。应该集中注意于保持胸廓竖起的骶棘肌（A）、维持骨盆竖立的最具人体特征的臀大肌（B）以及两块防止胸廓向两边摇晃的腹外斜肌（C和D）。

当然，西格诺里对这些问题绝对胸有成竹，或许他并不想过分夸张这些肌肉的作用，他也很清楚按功能来组织这些肌群的意义。他把比目鱼肌和腓肠肌合并在腓肠肌群（E）的形体内，因为他知道这两块肌肉的功能相同。他了解整个股内收肌群（F）和与这一肌群功能相反的臀中肌（G），他之所以着重强调这后两种肌肉，是因为他懂得髋关节对抗地球引力是靠这两种肌肉分别起着紧固作用。

不必沮丧和担心，除了手部、头部和脚部，没有多少肌肉和肌群需要研究了，再多也不会超过字母表上的字母数量。

雅克·卡诺
Jacques Callot（1592 — 1635）
《解剖研究习作》
钢笔
34.8cm×22.7cm
佛罗伦萨乌菲齐博物馆藏

　　在此，卡诺在练习艺用解剖学。从这幅画极其自信、肯定的画风来看，卡诺对解剖已经是心领神会、了如指掌，但是他还是认为坚持练习大有裨益。解剖学不仅仅是要牢记在头脑里的知识，更要在艺术实践中将其不断加以运用和操练。

　　卡诺在这里着重描绘了股四头肌（A）。显然他经常绘画这块肌肉，所以运笔十分轻松自如，他几乎是下意识地画出了这块肌肉的功能、形体、三个明显可见的肌起端之间的相互比例以及它与周围肌肉组织的比例关系，特别是与张肌（B）的比例关系。要是他画的不是这么具有解剖学特征的图画，他怎么可能把这功能相似的三块肌肉的起始端明确区分出来呢？腘旁腱肌群同样画得也很清楚到位。你会注意到卡诺在第187页的素描上没有绘画C—D这条线。这条线用以区分相同功能的肌肉组织，因此在更为完整的素描上一般对此不予强调。

　　这里还有另外一些解剖细节：画家知道从正面看腓肠肌（E）是包住比目鱼肌（F）的；他细致地表示出胸大肌（G）的一头并不是依附于胸廓上的；画家还精确地理解大圆肌（H）和背阔肌（I）的终止端是插入肱骨内侧的，也注意到这些肌肉随后的走向。

雅克·卡诺
Jacques Callot（1592 — 1635）
《站立的裸体男子》
红色
30.8cm×18.5cm
佛罗伦萨乌菲齐博物馆藏

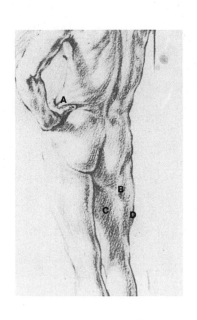

这幅画虽然是照着模特画的写生图，但卡诺还是充分显示了自己的解剖学知识。目前，大多数的初学者对人体知识的了解依然浅显幼稚，绘画人体大多是像儿歌里唱的那样，他们只知道人都有大拇指（因为儿歌《小杰克·霍纳》）和其他一些明摆着的东西，再也不清楚有别的什么了。他们坐在素描教室里，日复一日小心翼翼地照着活生生的模特人体练习画画，从不打算对人体的各个部分做认真的鉴别和分析。

卡诺则不同，他很清楚人体上的每一处隆起和凹陷意味着什么，其作用又是什么。不仅如此，因为他拥有丰富的解剖学、比较解剖学及解剖组织功能的知识，他可以把每个隆起和凹陷部位都处理得很有特点，使它们看上去比模特身上的实际情况更为真实可信。

比如腹外斜肌（A），卡诺了解它是开始于肋骨并连接到髂嵴的；他知道骨骼往往左右着肌肉的形状，他仔细研究了肋骨的变化转折和髂嵴内外两个面的微妙曲线；此外他了解在腹外斜肌的所有功能中还有一种使骨盆上面的胸廓产生转动的功能，差不多和所有的转肌（如缝匠肌和胸锁乳突肌）一样，这部分肌肉表现出一种旋转的性质。卡诺以这些知识为指导，得出了一个腹外斜肌真正形态的结论。以后他画起这块肌肉才会如此自信，并且独具特色。

注意看一下臀大肌（B）的终止端是直接插入腘旁肌腱（C）和股四头肌（D）肌群两者中间的。这块肌肉的终止端在肌群之间的功能及插入股骨上的目的很清楚，它显示出人如何保持其自身直立。

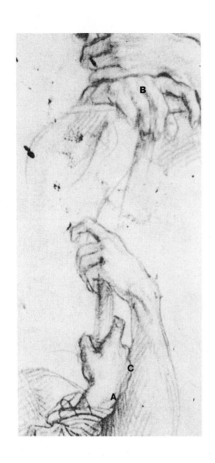

安德烈·德尔·萨托
Andrea del Sarto（1486 — 1531）
《手部研究习作》
红色粉笔
28.5cm×20cm
佛罗伦萨乌菲齐博物馆藏

从解剖的角度来说，手部的研究可分为三个步骤：研究手部的骨骼、研究手的短肌、研究手的长肌以及起端于手臂的肌腱。

研究手的骨骼最为重要，因为骨骼通常构成手的基本形状。研究骨骼时，最好是尽量把它们想作简单的形体，并以这种方法作为绘画骨头的开始。比如，可以把股骨和腓骨想象成两头都有某种东西的棍棒。你可以画出一根棍棒，但不画出"某种东西"。在你的头脑中，可以先假想出一个简单的形体并把它放在骨头的两端。以四根手指的掌骨为例，一开始，每一根手指都可以被设想为一端是一个立方体而另一端是个球体的棍子。以后你就可以慢慢琢磨这些立方体、棍子和球体的形状。

你会发现这些简单的、初步的概念一再地被艺术家们所采用，即使在他们最具难度的素描上也是如此。手腕（A）也许可以想象成一只苹果的四分之一（指的是手的背面），指关节（在手指根部）明显可以作为一个球体来看待。

注意看一下（B）处的手背是何等平展，因为掌骨紧压在木头上；再看一看（C）处的手背，这里画得很圆。

188

拉斐尔·桑乔
Raphael Sanzio（1483 — 1520）
《变形研究习作》
黑色粉笔加白色
49.9cm×36.4cm
牛津阿什莫林博物馆藏

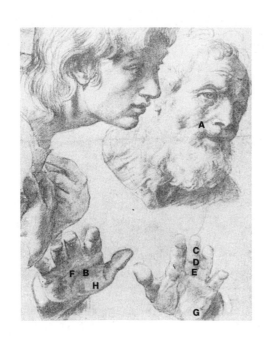

　　皱纹倾向于与肌肉的拉力成90度角。老人前额的皱纹是由额肌竖向的纤维组织引起的。（A）处的皱纹主要是颧骨到唇部的一条颧肌带运动的结果。画家们称额肌为注意肌，把颧肌叫作笑肌，还有许多其他像这类的肌肉负责面部各种表情的传达。研究它们有助于你表现想要的任何表情。

　　（B）处的皱纹（即所谓的生命线）是由于这里有一块可牵动拇指向手心活动的小肌肉。差不多所有手掌心的皱纹（像C、D、E和F）都是由起始于肱骨内髁周围的屈肌群的筋腱形成的。

　　一些短肌给形体带来的影响在这里也表现得很明确。小指球（G）是由掌短肌造成的，（H）部位是由一小块起始于手掌并且主要向拇指第一指骨的根部隆起的拇指球引起的。

　　要记住这一点：皱纹被用作线条来表现形体之上的结构。运用解剖学知识，你可以画出一些你并未亲眼看见的皱纹，这样可以增进素描的形体感。

列奥纳多·达·芬奇
Leonardo da Vinci（1452 — 1519）
《手》
银针笔加白色
21cm×14.5cm
温莎皇家图书馆藏

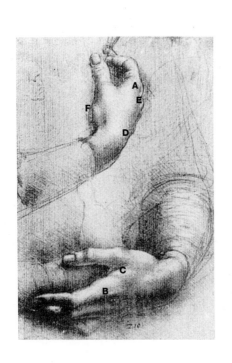

　　在（A）部，你能感觉到食指根部的球形，并能清楚地见到运行于这个球形之上的指总伸肌腱，这条肌腱一直延伸到指节的末端。这条肌腱同样也出现在（B）处。（F）和前一幅图上所标的（H）一样是相同的小肌群（拇指球）。（C）部隆起的部位表示食指的外展肌，这块肌肉很重要，正是它才使充满骨头的手掌具备了有血有肉的感觉。

　　尽管我们需要对手的每块骨骼分别加以研究，但必须认识到把手部（脚、胸廓和头颅也是如此）的骨骼联系起来进行整体考虑的重要性。这里有两处拱形——腕关节与手掌结合部的一个拱形（D）和手掌末端的半个拱形（E），它们对于手部的结构是最为有用的。这些拱形自然可以作为手的结构线。

　　我们的上肢和下肢很多地方都颇为相似，这让艺术家的写生工作变得更加容易一些。如果你掌握了有关上肢的大量解剖学知识，那么关于下肢的自然也就学会了不少，反之亦然。的确，我们的肘部是朝前的，膝盖是朝后的，但那是因为它们在漫长的进化过程中已经扭过来了。把这个因素考虑进去，研究一下上臂与大腿、前臂与小腿在肌肉和骨骼方面显著的相似之处，特别要注意手和足的类似之处。

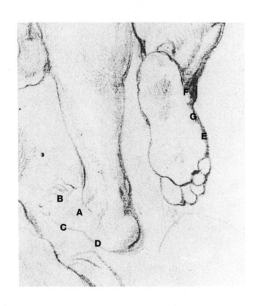

彼得·保罗·鲁本斯
Peter Paul Rubens（1577 — 1640）
《手臂和腿部的研究习作》
黑色粉笔加白色
35cm×24cm
荷兰鹿特丹鲍依曼博物馆藏

研究足部时，一定要记住骨骼对形体的支配作用。在本图中，跗骨和跖骨结合处出现的拱形（A）最为重要。假设这只脚现在是在草坪上，在玩棒球时出现了这个拱形，你在脚趾末梢的掌骨与草坪相接触的地面（B）上画出一条线，然后再画几条表示跖骨运动变化的线条，这样脚背的造型就会有恰到好处的感觉。

画家们喜欢把足部的骨骼系统分为两组：踝部为一组，从距骨到大脚趾末端和两个相连的脚趾；足跟为另一组，从跟骨到小脚趾和紧挨着的一个脚趾。用湿脚在地板上行走并稍微在脚上使点劲，看看脚的这两组系统留下的印痕有何不同。

再从脚的内侧来观察，就会看到承受身体重量的这只脚背出现很大的拱形。

学会用想象来画出脚印。记住，许多难画的足部不过是透视角度比较奇怪的脚印而已。

足上的短肌和手上的短肌作用一样重要。在（C）和（D）线上的形体是由小趾展肌造成的，这个形体在（E）和（F）线上再次出现。注意在（G）点上的小小隆起，它是小趾上跖骨的最末端。

现在我们来看一看长肌，除了腓肠肌外，这里的大多数肌肉都可以于大腿的一侧合并在一起。我知道在你小时候所唱的儿歌中不可能出现这些肌肉的名称，但是当脚弯曲时，有那么一块胫骨前肌的肌腱所鼓起的肌肉的形状跟你的鼻子差不多大，我想你不会把鼻子省掉不画，对吗？

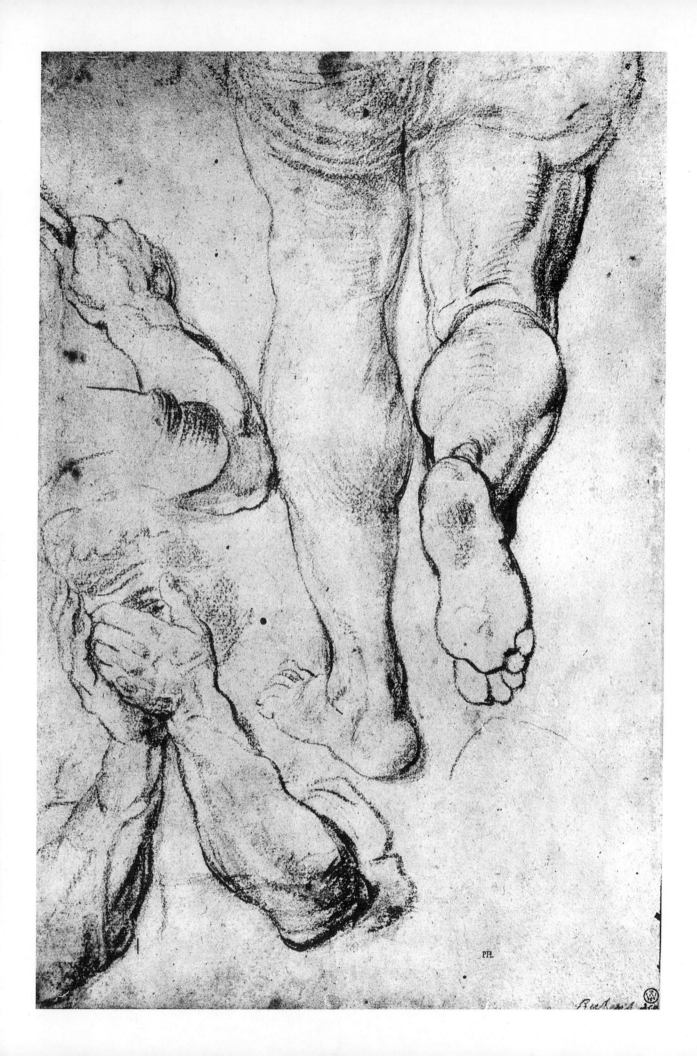

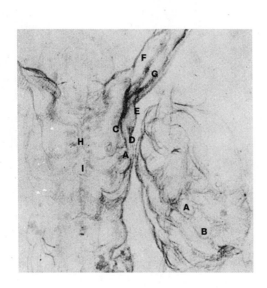

米开朗琪罗·波纳罗蒂
Michelangelo Buonarroti（1475 — 1564）
《耶稣像的习作》
黑色粉笔
32cm×21cm
哈勒姆泰勒博物馆藏

　　这里是身体正面和侧面的出色视图。胸廓的大体块被构想成一个蛋形，而这个蛋形从前到后都显得比较平展。这是一个统领整个形体的大体块，在它上面所有的细节都各安其位，被描绘得很具体。

　　前锯肌（A）上一小块隆起的肌肉在正面和侧面的两幅视图上都被画得非常生动。要知道，这块肌肉以下的四块指状突起的肌肉并非相互平行，它们在肩胛骨以下的角位呈扇形排列。（B）处表示的隆起肌肉是腹外斜肌的起始端，它们的扇形排列幅度更大，学生们最容易把它们和肋骨搞混。

　　胸肌（C）从三角肌的下面穿过插向其终止端。这两块肌肉共同构成了正面的腋窝沟。后背的腋窝沟则由背阔肌（D）和大圆肌（E）组成，它们的终止端都在肱骨上。注意胳膊的后腋窝沟位于二头肌（F）和三头肌（G）的中间。

　　注意看一下，当胸肌向两侧聚积时显示出了由胸骨（H）造成的凹槽，这可能说明了为何骨架上凸出的位置在有血有肉的人体上却变成了凹陷的状态。剑突（I）是一个显著的标志，它位于胸骨的末端。

　　为什么说剑突是个显著的标志呢？如果我们把从颈窝到剑突的这一段距离翻一倍，正好是胸廓底部的位置。要是画家在决定胸廓底部的位置时有困难，那这是一个简便的测量方法。

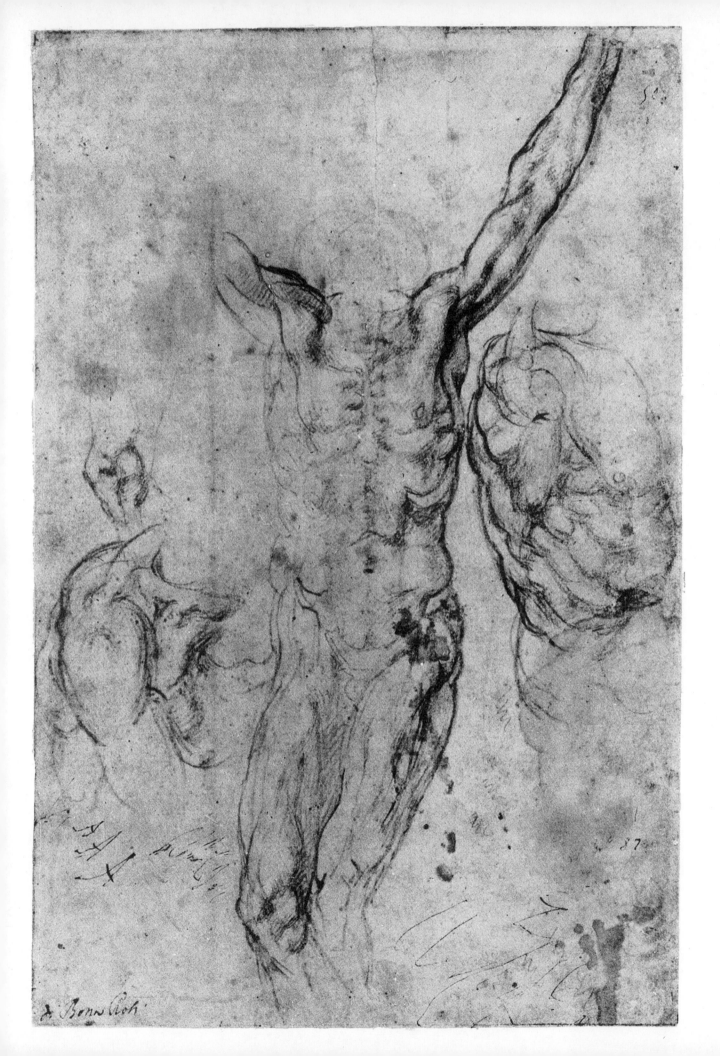

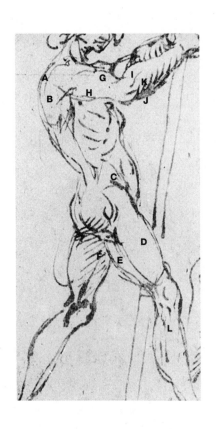

菲里皮诺·利皮
Fillippino Lippi（1457 — 1504）
《青年竞技者》
钢笔
17.5cm×10cm
都灵皇家图书馆藏

几个世纪以来，艺术家们把具有相同功能的肌肉合并成组。这样，他们就不受肌群中个别肌肉的困扰，只表现作为整体肌群出现的肌肉符号就可以了。以下为其中的一些肌群。

菱形肌群（A）：上菱形肌和下菱形肌；冈下肌群（B）：冈下肌和小圆肌；腹外斜肌群（C）：腹外斜肌通常与其下面的肌肉联系起来考虑；股四头肌群（D）：股内肌、股外肌、股直肌、股间肌；腘旁肌腱群（E）：股二头肌、半腱肌、半膜肌；股内收肌群（F）：所有从骨盆向股骨延伸的都是股内收肌，加上股薄肌；二头肌群（G）：臂二头肌和枕肌、肱前肌；三头肌群（H）：肱三头肌；旋后肌群（I）：肱桡肌、桡侧腕长伸肌；前臂屈肌群（J）：所有从肱骨内髁向手伸展的都是屈肌；前臂伸肌群（K）：所有从肱骨外踝周围向手延伸的都是伸肌。

尽管我还从未见过这样的提法，但是我想你可以把这里（L）部分的六块肌肉合并成组并称它们为腓骨肌群。

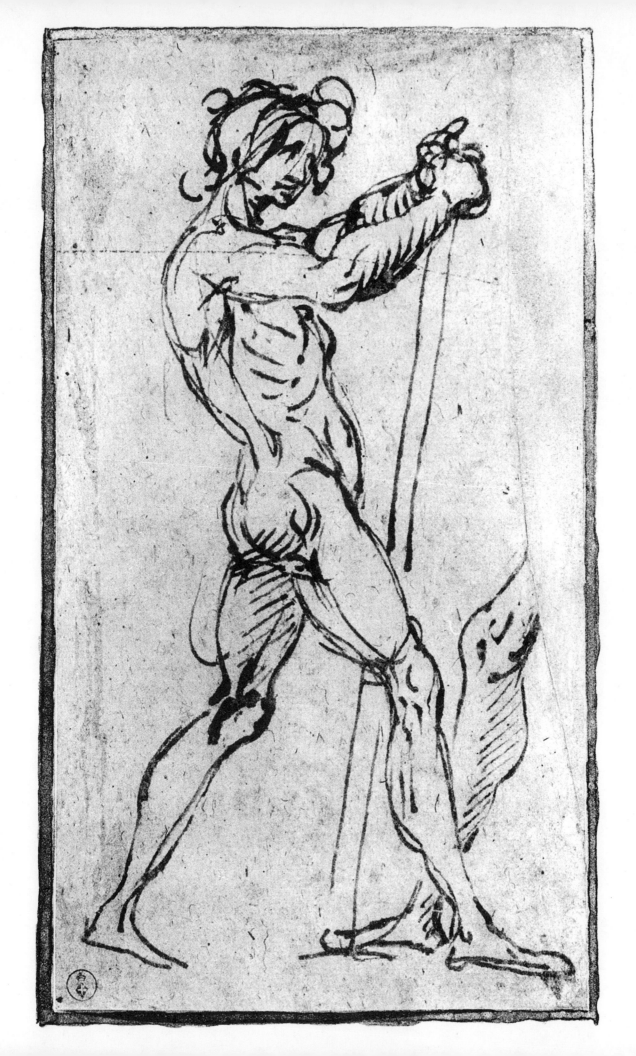

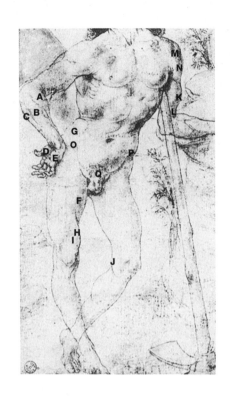

安东尼奥·普拉约罗
Antonio Pollaiuolo（1432 — 1498）
《亚当的身体》
钢笔、墨水加黑色粉笔
28.1cm×17.9cm
佛罗伦萨乌菲齐博物馆藏

在此，普拉约罗清晰地界定了前臂的三组肌群：旋后肌群（A）、伸肌群（B）和屈肌群（C），还有拇短屈肌的一组肌群（D）也被明显地画出来了。与它相对的一块隆起的肌肉（E）是由掌短肌引起的。股内收肌被表现成一个简略的蛋状形体（F），而没有显示其中各自独立的肌肉。腹外斜肌（G）被很好地构想出来并且呈现出一种柔和的受压状态。

这里还有许多并不显眼但非常重要的细节。线条（H）正好画在内收肌群（F）的体块上，表明股内肌（I）位于内收肌群的前面；线条（J）从大腿上向下运行，说明腘内侧的肌腱（由这根线条表示出来的）位于腓肌之前。注意这种描绘方式在这个人体上得到多次重复，在最精致的细节上也是如此。

留意一下二头肌（K）鼓胀的感觉以及向肌腱（L）处突然转折的变化。注意三角肌的上下两个鼓胀的肿块（M和N）。记住，人体上身的最大宽度是通过三角肌靠下的肿块来测量的。骨盆的嵴突（O和P）加上耻骨结合（Q）共同构成了骨盆正面著名的"想象中的三角形"，背面的三角形则位于骶骨部位。当这些三角形彼此相交，各安其位，就可以用它们来构造出骨盆。你不妨尝试一下。

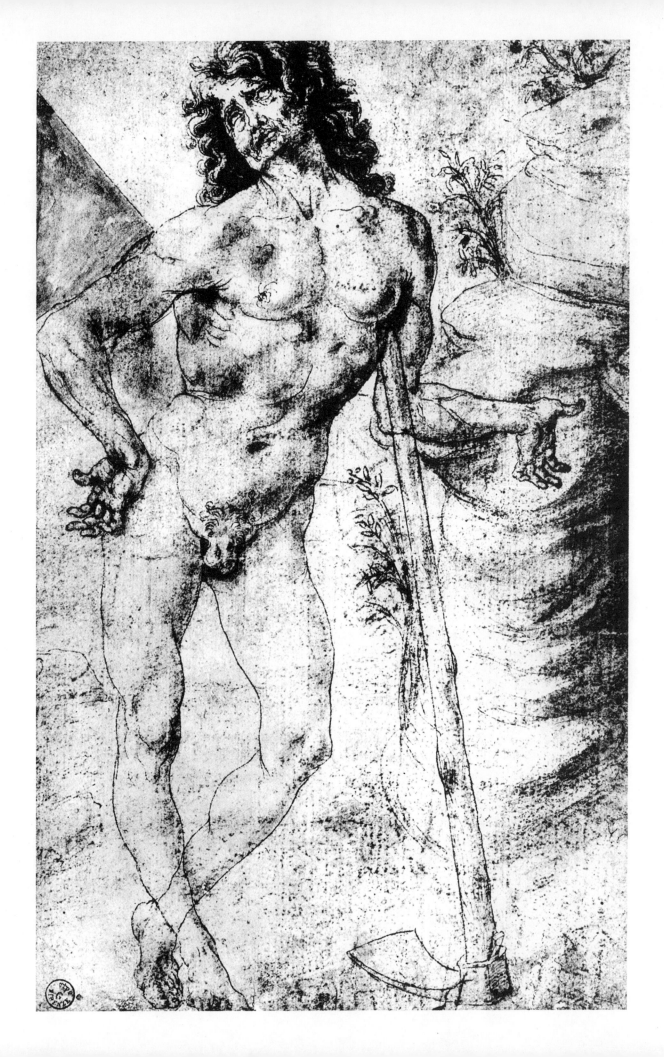

安德烈·德尔·萨托
Andrea del Sarto（1486 — 1531）
《脚部和手部的研究习作》
红色粉笔
27 cm × 37 cm
巴黎卢浮宫藏

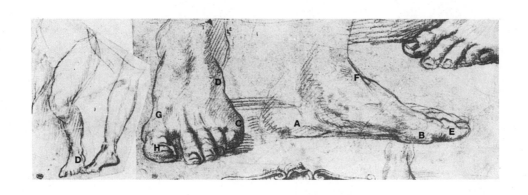

　　这幅速写为我们提供了难得的机会来学习足部的五个体块：脚跟（A），从脚的外侧看，它是作为小趾展肌的第一个凸面来考虑的；拇趾骨跖末端（B）；小趾展肌的第二个凸面（C）；趾短伸肌群的蛋形（D）；拇趾本身（E）。

　　（F）部显示了胫骨前肌肌腱的出色观察角度。这条筋腱十分重要，因为它体现了从小腿到足部的"流线型"（艺术家们爱这么说）。体现这一优美线条的还有从肩部到手臂的流线型，或者从胸廓到骨盆的腹外斜肌的流线型。设想一下，如果胫骨前肌的肌腱并不在这里，从正面看，髁骨的侧面形象会变成什么样子。那样的话，轮廓线将全部按骨骼的形状来画，那会是一个瘦骨嶙峋的难看的足部表面。

　　在（G）处那条非常明显的肌腱是拇长伸肌，在其他几个脚趾上出现的这种肌腱叫趾总伸肌腱。注意这个大脚趾（H）的方向有点特别，而其他几个脚趾都是朝向画面下方的。

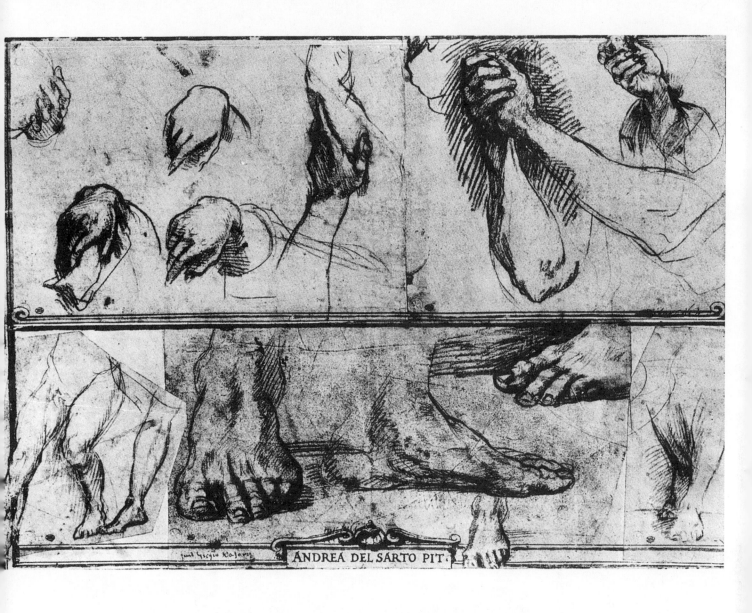

ANDREA DEL SARTO PIT.

203

米开朗琪罗·波纳罗蒂
Michelangelo Buonarroti（1475 — 1564）
《男子背部与腿部的研究习作》
黑色粉笔
24.2cm×18.3cm
哈勒姆泰勒博物馆藏

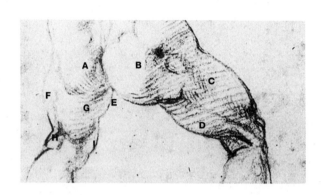

　　这幅素描与第207页上进一步描绘的那幅都画得很有意思，这两幅画表现了很多完全相同的形体，只不过身体的朝向略微有所改变。两幅画上的直接光源都来自左边，反射光来自右边。

　　请注意我经常提及光源及它们的不同朝向。这是因为初学者容易把躯体上的某种染色作为阴影来画，他们会把这种阴影处理成独立于光源的东西。有经验的画家只会本能地考虑到光源所产生的阴影，而不会去注意由于其他什么原因导致的身体上的阴影。

　　这里两块臀大肌（A和B）像通常一样，是轻微变化的球形象征物。（B）点是连接股骨的位置，它处于股四头肌群（C）和腘旁腱群（D）之间，所以这里明显表现出了臀大肌的基本功能。在左腿上，腿股的所有重要体块都具有强烈的特征：内收肌群（E）、股四头肌群（F）、腘旁腱群（G）。内外两侧的腘腱（H和I）在双腿上都得到了强调。

　　毫无疑问，艺术家深刻地意识到自己需要处理所有形体的功能。与米开朗琪罗相比，你有更大的优势。只要静下心来认真研读一个月的现代医学解剖，你学到的关于人体形态功能方面的知识会是米开朗琪罗所拥有的两倍，而可怜的他，却要为自己的知识穷尽毕生的精力。

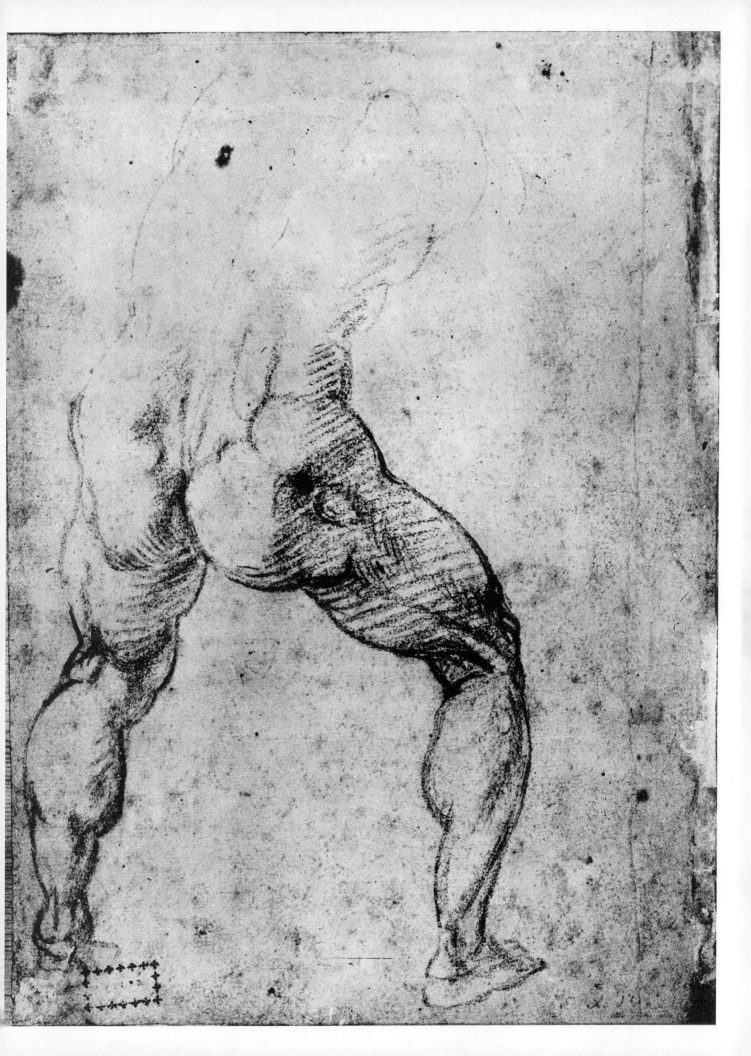

米开朗琪罗·波纳罗蒂
Michelangelo Buonarroti（1475 — 1564）
《裸体男子像》
黑色粉笔
25.5 cm × 15.5 cm
佛罗伦萨卡萨·波纳罗蒂藏

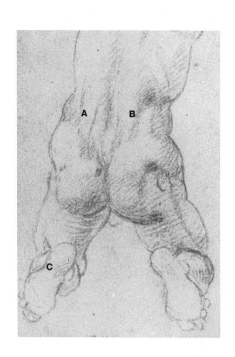

　　在这幅画上，我们有幸能观察到后背上（A和B）被学生们称为"结实的绳索"的两条长条小肌。这两条肌肉的作用是保持胸廓直立于骨盆。由于它具有人类独具的典型功能，所以历来受到画家们的强调。

　　实际上，它们是两条肠肋肌的纤维组织，是骶棘肌的一部分。艺用解剖书上这两条肌肉常常被省略，因为它们实际上是被背阔肌遮盖着的。背阔肌在这里只是一张薄薄的膜，不必太注意。假如你的艺用解剖书上没有显示出骶棘肌的细部，你应该找来一本医学解剖书看看。骶棘肌的其他组成部分，如背最长肌和背棘肌，也是画家们常常会画到的肌肉。

　　这里的两只脚不过是透视角度中的两个足印而已。注意（C）点上凸起的小肿块。你在自己的湿脚印上注意到这个小肿块了吗？这是小趾骨近侧末端的骨突。摸一下自己脚上的这个位置就知道了。

　　不要忘记你拥有与模特同样的骨骼和肌肉，要熟悉自己的身体。你可以试着按照这幅画里模特的姿势跪下来，感觉一下自己的肌肉功能，并且观察一下自己身体形态的准确朝向。

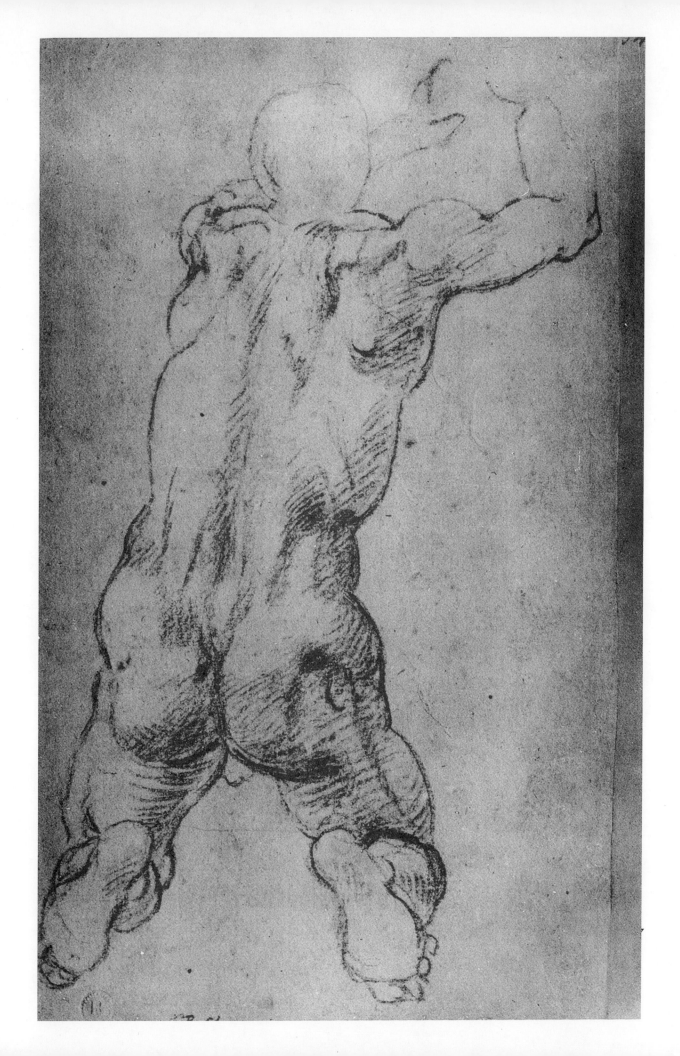

第七章
把握全局方能驾驭自如

素描中真正的难题是要同时兼顾事物的许多方面。很多技能也是如此，譬如演奏一种乐器、学习一门外语或者设计一幢建筑。显而易见，人类机体的构造就是如此，只要愿意付出足够的时间和精力，人们就能够拥有应对这些挑战的能力。

**素描的各种要素
彼此关联**

在前面的章节里，我们已经分别谈到了线条、光线、块面、体块、方位和解剖等内容，这些仅是绘画技术基础的六大要素。本书里介绍的无论哪一位艺术家，如果他不能对这些要素作深入细致的思考并且娴熟地运用它们的话，就不可能被称为艺术家；书里作为图例的每一幅素描，如果它忽略了其中任何一种要素，也不能被称为是一幅好画。

你还应当认识到这些要素之间既彼此关联又相互独立。你不能在画一条线的时候忘记了其他要素的存在，也不能在运用解剖知识时不考虑线条、光线、块面、体块等等。事实上，只有当艺术家能够熟练运用这些要素的时候，艺用解剖学作为一门科学才能显示其存在的价值。换句话说，画好一幅素描就好比在驾驭一大群野马，你必须同时看管好其中的每一匹马。

构图与透视

当然，除了我提到的这些要素之外，还有其他的一些要素。构图就是其中之一，透视也是一种，还有就是表现肌理效果了。还有一些要素如同幽灵野马般难以驾驭，在艺术家绘图的时候不断发展，从本书的每一页中，都能够感受这些要素的存在。

要当心那些所谓的构图学的纯理论。艺术家对构图的感觉和他们对比例的感觉一样，是非常个性化的体验。尽管如此，一些构图的原则还是可以通过研究大师作品学到。戈雅善于抓住黑、白、灰三种颜色之间的平衡关系，这就是可供学习的一个范例。

联系艺术家的风格来看，每一位艺术家在实践中都会开发并运用一种属于自己的几何学。研究大师的作品时，你要寻找到一些显现的和隐藏的表示形体的垂直线、水平线和斜线（委罗内塞），要找到结合在整体形状中的那些三角形、圆形等简单几何形体（拉斐尔），要寻找那些把画面内和画面之外不同部位的线集中于某一特定点上的线条（德加）。有时这些线条只接触到形体的外缘，或是穿过形体的中心线。你要去寻找螺旋形的形体或线条，寻找那些相互关联并统领全局的曲线。

仅仅从素描中学习构图相当困难，应当研究参考大师们的杰作——绘画和雕塑。然而，在本书中，我要指出所提供的素描构图中各种不同的构图手法。

至于透视，本书介绍的所有艺术家都精于此道。要是愿意，你也可以效仿他们。你可以从图书馆或者附近的艺术品商店找本有关透视的书，百科全书里也有关于透视的简明扼要的阐释。像其他的素描要素一样，本书中每一幅作品的每一根线条都清楚显示了透视的影响作用。

当然，透视与构图密切相关。掌握透视需要很多技巧，不能因为透视画法毁掉构图的效果。

关于构图与透视的紧密关系还有一点未受到足够重视。要掌握透视，画家必须养成一种能把画面内和画面外的线条引向透视灭点的习惯。在西方传统艺术中，这种习惯在构图时已经成了自然而然的事。我的意思是艺术家在不断运线的过程中，能经常联系构图、联系画面内和画面

外的透视灭点来进行考虑，以及联系根本就没有透视灭点的情况来进行考虑。

研究美术史

如果你有成为艺术家的决心，你就应该尽可能多地学习美术史，不仅仅是学习西欧美术史，还要学习世界各国从史前时期一直到现代的美术史。

在当今学习这些并非难事。艺术品复制技术上的发展进步使大量的艺术作品——凡是世上存在过的各种文化的艺术作品——得以复制再现。只要想学，这些艺术作品对你而言可谓是触手可及。

同时我也相信，你应该对本国的艺术传统拥有深入的了解，并努力争取自己在这一传统中的适当位置。由于当今世界物质流通速度的加快，的确，艺术风格正日趋国际化，但艺术家故乡的风土人情则始终保持着自己的面貌，并为他们保持创作活力提供了灵感源泉。

对过去艺术史的无知让许多画家陷于可悲的境地，他们会囿于自己的固有风格，或者在一些早已得到彻底解决的问题上耗费过多精力。你还应该尽可能了解当代艺术，知道你生活着的这个时代的艺术是怎样的，并且要尽量去理解什么是造成这些艺术现象的真正动力。否则，你就会像大多数学生那样，只能鹦鹉学舌、亦步亦趋，还自欺欺人地认为这些支离破碎的东西来自个人想象力的创造。

成为真正的艺术家

要记住，任何书本都无法取代一位有造诣的艺术家的亲身指导。素描和油画上的许多问题，只能通过你的老师用铅笔或者画笔来亲手指点解决。西方艺术家们由于长期受传统的熏陶，早在达·芬奇时代以前就具备了良好的造型素养。作为一种从未间断过的传统，从大师到学徒，画室里师徒手把手的教学使绘画技术代代相传。有许许多多的技法和手段，因其如此地精细微妙而不可能在印刷品中得到一一反映，而且以后也不可能做到这一点。

发展你的个人风格靠的是你在日复一日的绘画练习中所做的诸多决定。这些决定受到许多因素的影响，诸如你的思想品质、你的忘我精神或是自私动机、你的好奇心或是倦怠态度、你的尊严感或是庸俗心

态、你的真诚或是虚伪等等。绝不要忘记真诚善意的评论家，他们实在是为数不多，但却能够穿透画布的表面直视其后艺术家的双眼。

最后要记住的一点是，你正在舍弃文字的世界，进入视觉的天地。

祝大家好运！

图 例

把握全局方能驾驭自如

让·奥古斯都·多米尼克·安格尔
Jean Auguste Dominique Ingres（1780 — 1867）
《帕格尼尼像》
黑铅和粉笔
29.5cm×21.6cm
巴黎卢浮宫藏

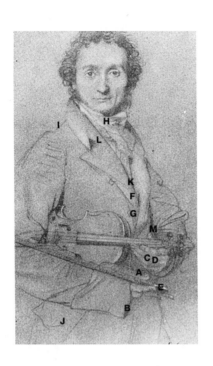

　　注意袖口的线条（A—B）是如何围绕着大拇指以显示其形体和方向的。这条线后来被压在琴弓下，表示琴弓的方向，然后又绕过食指，使这根手指也获得一种形体和方向感。

　　在指骨变化其方向时，注意手指上的明暗变化（C—D）是怎样的。安格尔很了解这些规律：上面的面是亮的，下面的面是暗的；正面是亮的，侧面是暗的。你看弓端（E）的方块体上面的面和下面的面的对比是多么强烈。再注意大衣翻领（F）的上面和（G）块面的下面之间的对比。翻领这一位置的块面转折可能并不是很大，但艺术家们总喜欢在这里突出这个转折，表示在这个转折之下胸部正面的大块面与躯干下部的块面形成交界。

　　在（H）位置上，围巾的褶皱表示了圆柱形脖子的朝向。

　　在此图中，安格尔运用了一个有趣的构图方法：线条，不论多么短小，都被用来指向主导眼睛的瞳孔，起到所谓画龙点睛的效果。在右边那只眼睛的瞳孔周围加上一道较重的线，注意观察安格尔如何精确地把线条运用于大衣（I）上、大衣的口袋（J）上、围巾和翻领（K）的交界面、翻领（L）上、右手边的大衣边线（M）上的。要是延长右手上面这条大衣边线，它会正好碰到弓弦的末端。

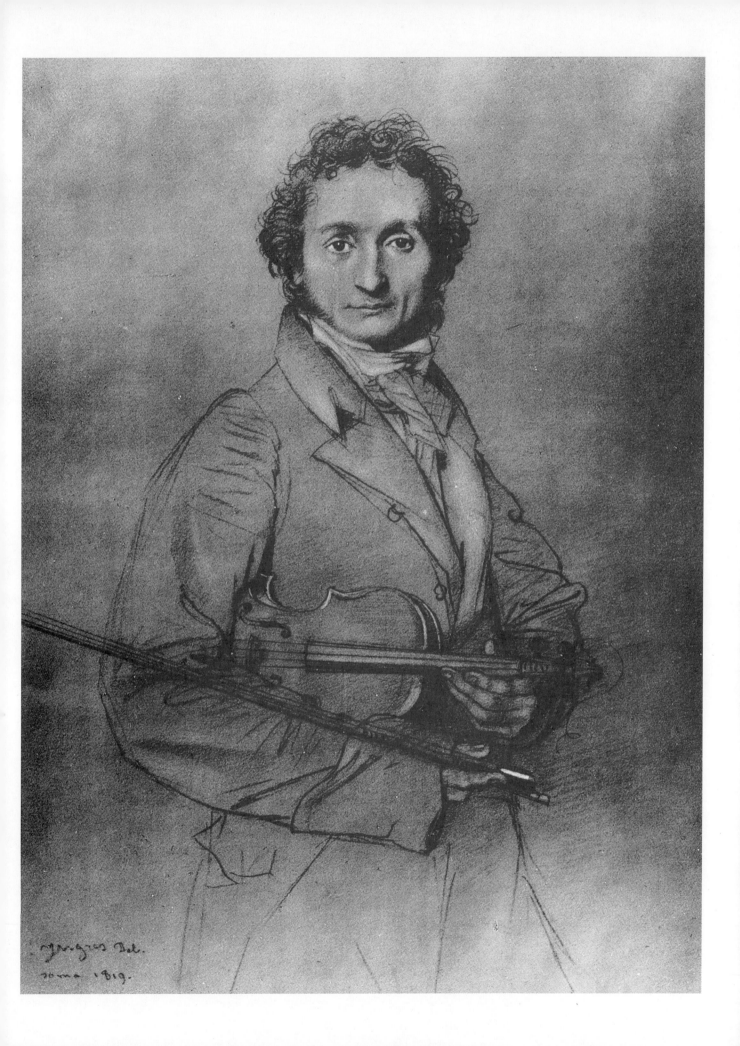

乔万尼·巴蒂斯塔·提埃波罗
Giovanni Batista Tiepolo（1690 — 1770）
《天使》
钢笔加水墨
29.5cm×19cm
伦敦大英博物馆藏

　　提埃波罗喜欢把构图处理成三角形。这个三角形的其中一边是从翅膀尖（A）到小指（B）。为了弥补天使头上饰物那条向右中断了的线条的不足，他在（C）处添加了一小块较重的阴影以强调这根线条的存在。

　　注意线条（D、E、F和G）都会合于画面左下角的一点上，这些线为（H）和（J）处两道零乱的笔触提供了方位感。

　　当然，这是一幅根据想象画出来的画，天使并没有为画家摆出这个姿势。提埃波罗的透视知识令人称奇，要是你曾见识过他的较大构图就一定会了解到。他出色地解决了创作地平线以上的人物的许多难题，正如这幅画所表现的那样。

　　在这幅图中，光线来自右边，这也是这位艺术家最为钟爱的光源方向；反射光从左边来。脚和手被概括成清楚的块面。上臂或多或少体现了圆柱体的概念，袖口（K）上有一些短小的线条围绕在这个圆柱体上，以显示其形体和方向。当然，这些线条在顶面是亮的，在侧面是暗的。翅膀也是有体面的：（L）部是正面，（M）部是侧面，而且这个侧面是弧形的。提埃波罗完全懂得反射光在这一有弧度的侧面上的变化。我希望你仔细琢磨一下这里的处理方法，也许你所需要的一切就藏在一顶魔术帽筒里面。

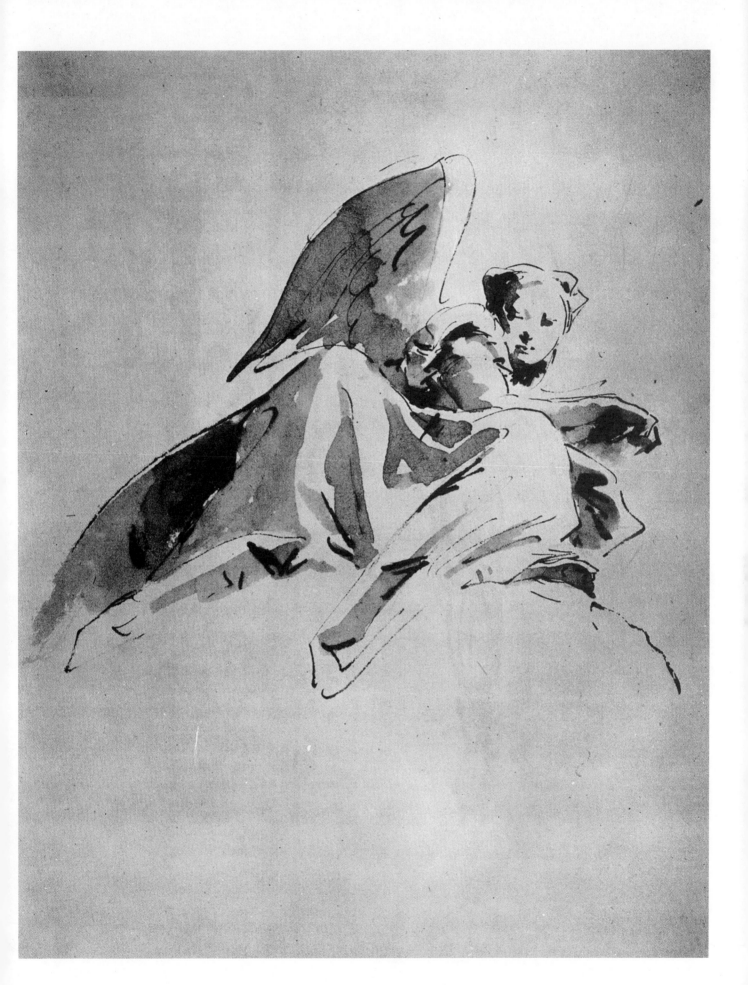

伦勃朗·范·兰
Rembrandt van Rijn（1606 — 1669）
《熟睡的女孩》
毛笔和水墨
24.5cm×20.3cm
伦敦大英博物馆藏

　　这是另一个三角形构图。但这个三角形比较大，以至于你得去想象，它已经超出画幅的左右两边了。伦勃朗运用弯曲的毛笔笔触（A、B、C和D）从图画之外的下方某点开始绘画，再向左侧运笔。

　　光线来自右边，这也是伦勃朗最钟爱的光源方向。（E）处严谨的、体块般的袖口处理得很有意思，因为这种情况并不会在模特身上出现，而本图是一幅按照模特绘画的写生作品。手部（F）三个清晰的块面是伦勃朗自己的处理，也不是从模特身上照搬下来的。头发上的高光（G）是伦勃朗补充上去的，被用来表示头发在这一点上形成的曲面。快速的几笔笔触表示（H）处是手臂底部的块面，（I）表示上部的块面。肩膀上线条（J）消失在头部的后面，但在袖子上再次出现。如此阻断线条又重新画下去，这种运用线条的方式是一种常见的构图方法。这一点可以观察一下线条（A）。

　　这幅素描图乃快速绘就。学生们总觉得如果有足够的时间他们就能画出好看的画来；伦勃朗的这些神奇的速写作品应该让你明白，画好一幅素描并不在于时间的多少，而在于理解力。

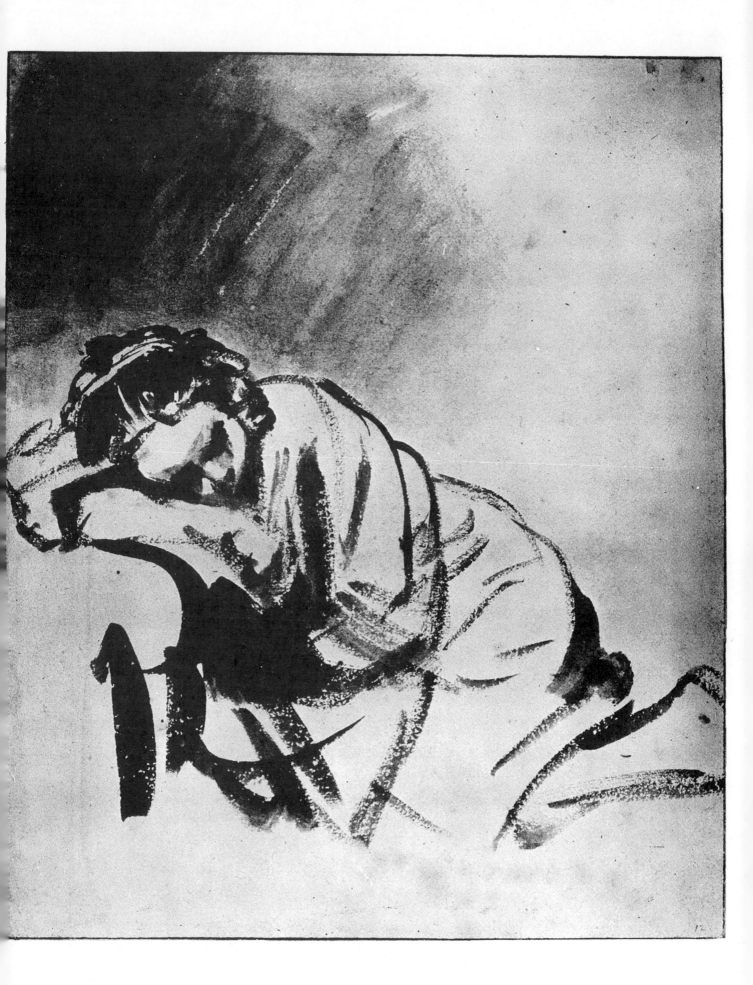

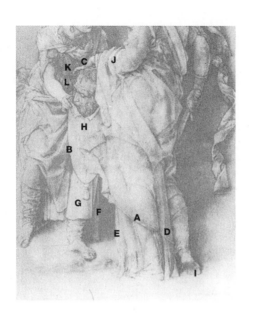

安德列阿·曼坦那
Andrea Mantegna（1431 — 1506）
《朱迪斯和她的女仆》
钢笔
36cm×25cm
佛罗伦萨乌菲齐博物馆藏

　　这幅画的构图经过了极为仔细的推敲。两个人物的位置被控制在一个拱形线内，这个拱形的拱顶就是朱迪斯的头，拱形的右边是从她的头发上垂落下来的缎带。线条不断在衣披的下摆（A）、口袋的边缘（B）和朱迪斯的手背（C）上反复显现、消失，再显现出来。折叠线（D、E、F和G）是从画面上方某一点向外发散的，略微朝中心偏左一点。画得非常谨慎的垂直线（如H）与同样谨慎描绘的横线，比如脚（I）和前臂（J）水平状的中心线形成一种对应的关系。斜向的宝剑因（A）点上呈相反斜度的衣裙而有受阻的感觉。有许多线条被集中指向朱迪斯砍下头颅右侧的眼睛处。

　　曼坦那对衣裙结构的理解相当出色。但是，除非他像在这幅画里这样不用照着模特也能画出这样的人物来，否则这样的知识并不一定有用。衣饰的褶皱裹在身体上，用以说明躯体的形状。当衣褶运动变化时，也要体现出画家的体块概念和身体各部位的方向。比如在（K）的位置上，画家暗示出了胸廓的朝向；在（L）的位置上他揭示出其下方腹部的球形体。

　　如果能像这幅画这样，你也凭借想象画出一条缎带并把作用在它上面的直接光和反射光的明暗阴影都画出来，这会是一个很好的练习。如果你能画好一条缎带，你就能想象出紧裹在模特身上的缎带的形状，不论是水平的还是垂直的。然后，如果知道如何绘画缎带上的明暗效果，你就知道如何处理身体上的明暗效果了。

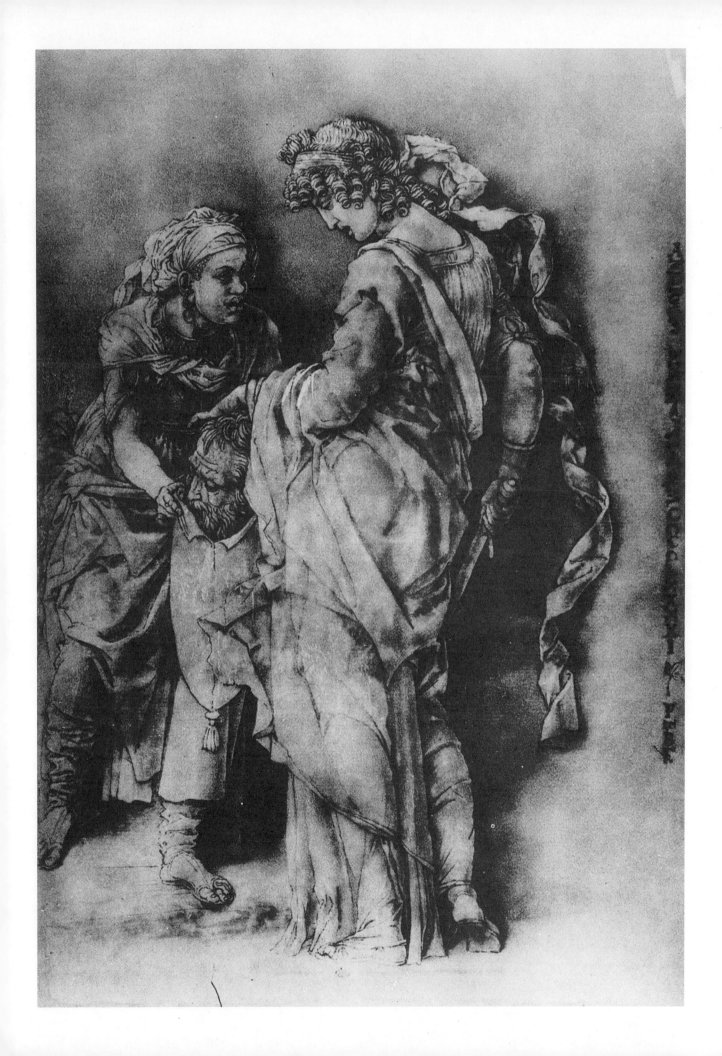

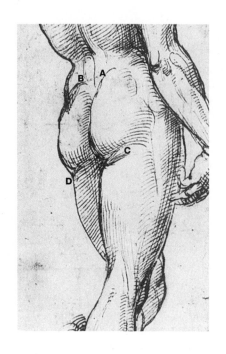

拉斐尔·桑乔
Raphael Sanzio（1483 — 1520）
《描摹米开朗琪罗"大卫"像的习作》
钢笔加黑色粉笔
39.3cm×21.9cm
伦敦大英博物馆藏

　　要想让初学者认识到如同本图所示的透视在人体的每一条线上都是起作用的，这一点并不容易，但事实情况的确如此。在膝盖部位横画一条地平线，膝盖以上所见都是从下往上看到的，膝盖以下所见则是从上往下看到的。

　　透视和解剖一样，也是一门复杂的学问。所以我总是要求大家去请教一位懂得透视的老师，专门研究一下这些问题，同时你也可以在书本中寻找答案。对于那些对绘画有浓厚兴趣和胸怀大志的学生，我还推荐他们去研究一下画法几何。

　　体块概念与透视密切相关。画家们所用的体块主要是方块体和圆柱体。假如躯体按方块体来考虑，则模特就像士兵那样呈立正姿势，他的双肩与骨盆的方向是平行的，这样人体的每一个方块就比较容易按合适的透视来摆对位置了。

　　但是模特很少是像士兵那样立正站立的，所以问题就要复杂一点了。就像这幅素描上所见的姿势那样，这里骨盆的左边低垂下来，右边的胸廓也略微向下，所以画家就不得不去调整胸廓和骨盆不同朝向的透视关系。

　　注意穿过骶骨顶端的那条A—B结构线——拉斐尔在此提高了其亮度，描画出它的结构轮廓——当C—D结构线向左侧移动时，A—B结构线并未下降太多。当模特的身体重心落在一侧时，这一点也是如此。

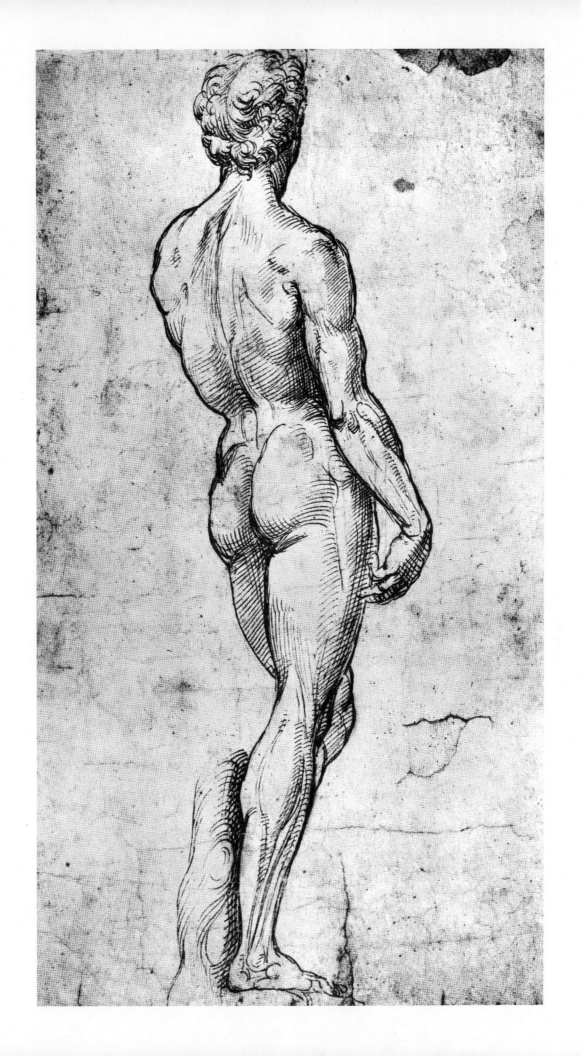

彼得·保罗·鲁本斯
Peter Paul Rubens（1577 — 1640）
《裸体妇女》
黑色粉笔
53.2cm×25.2cm
巴黎卢浮宫藏

在此，我向你提供一种增强人体素描透视感的方法。你先画一些耸立于沙漠中的圆柱形大水塔，每一座远近距离不等，然后设想在这些水塔高低不等的水平距离上围一些钢箍。你会发现这些钢箍凡是正好位于地平线位置的，它就是水平线，或是水平线的连续线。从塔的正面看过去，在地平线以上的钢箍是朝上弯曲的，在地平线以下的钢箍则是朝下弯曲的。

然后你用人体来替换你的水塔，让人像士兵那样立正站着，在他的身上画很多圆周线。你不仅可以试着从正面看，还可以从其他角度去看，这时你会理解这个人体上的透视效果如何。

画家们对这样的圆周线进行了大量思考，通过对人体的研究，他们也确切地知道了放置这些圆周线的合适位置。他们把这些圆周线标记在人体标志性部位的同一水平线上。你可能觉得奇怪，难道艺术家还得有一双X光眼吗？但我告诉你，杰出的艺术家真的具备这样一双有透视能力的慧眼。

处理头部的体块时，他们会在眉毛上和耳朵尖上画出圆周线，因为眉毛和耳尖的这些标记都处于同一水平线上。富有经验的画家可以把圆周线画在鼻根部、颧骨的基部、耳朵根和颞骨乳突处。

处理骨盆的体块时，他们会把圆周线画得经过大转子（A和B）的顶端、骶骨的末端（C）和耻骨结合部。如果你也具备X光般的眼力，就可以穿过皮肉直接看到与（C）点相对的耻骨结合。

处理胸廓的体块时，圆周线常常会穿过两个乳头和肩胛骨的底端。由于模特很少笔直站立，所以圆周线也应该随着身体朝向的不同而发生变化。

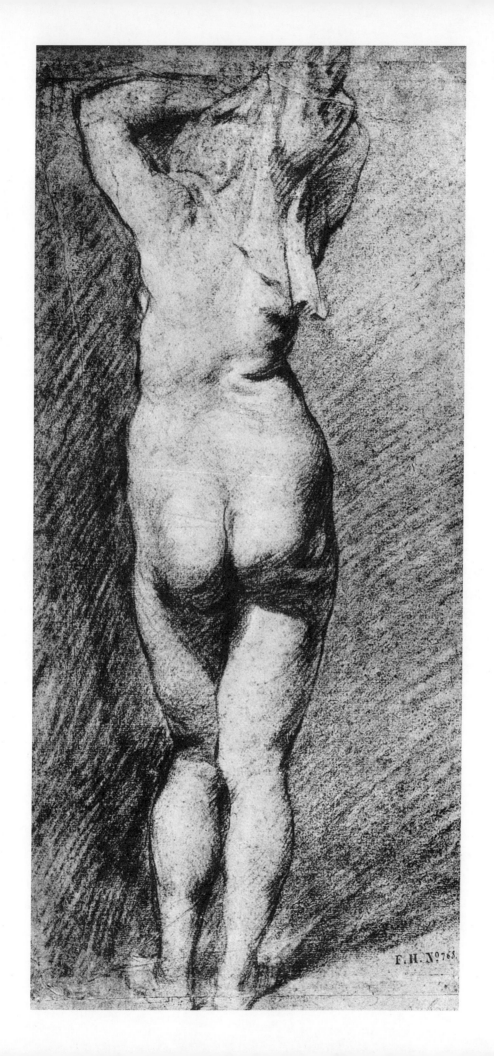

安德烈·德尔·萨托
Andrea del Sarto（1486 — 1531）
《老者头像》
黑色粉笔
22cm×18cm
佛罗伦萨乌菲齐博物馆藏

　　这是一幅水平方向的侧面像，头既不向前伸也没有转向。到目前为止，这种类型的头像是最容易画的，它的透视问题被减少到最低限度。技巧娴熟的画家则喜欢画稍微向某个方向偏一点的侧面像，这和功力深厚的钢琴家喜爱弹奏难度较大的乐章段落是一样的道理。实际上，由于各种微妙的原因，形体最好是通过斜侧面的角度来表现。其中的一个原因是斜侧面正好可以使你能表现出两片嘴唇接合处那条优美的曲线，特别是这条曲线围绕着牙齿弯曲的感觉；而水平方向的正侧面像上，这条线变成了笔直的，直线一般无法揭示弯曲的形体。

　　许多学生认为胡子仅仅是面部的一堆毛发，但实际上胡子拥有非常明确的形体，也有其明确的位置。这里的胡子分为唇上胡髭（A）、山羊胡子（B）、下巴中间的须（C）、两颊的髯（D）和鬓（E）。这个模特一定是把颈部的胡须剃掉了，因为这里颈部的大片胡须都消失不见了。

　　耳朵画得很棒。画这种类型的正侧面像，初学者往往把耳部画得像个平面，贴在头部的远侧，但这里你感觉耳朵在其适当的位置上呼之欲出。注意看一下这只耳朵并不是垂直的，而是略微朝后拧着。

226

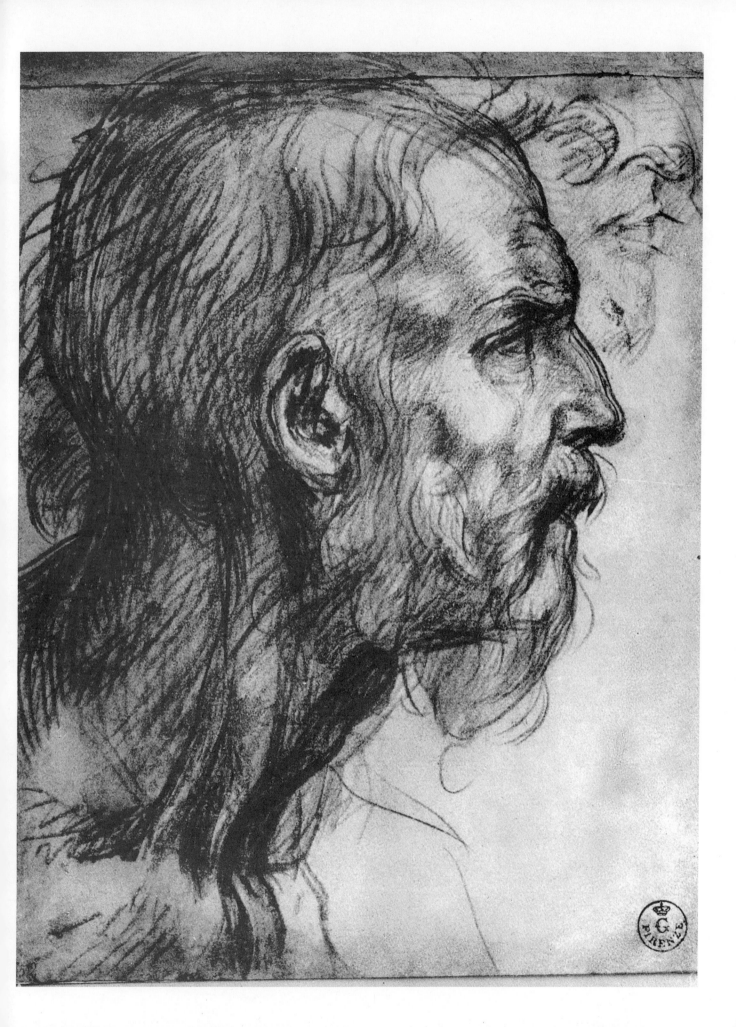

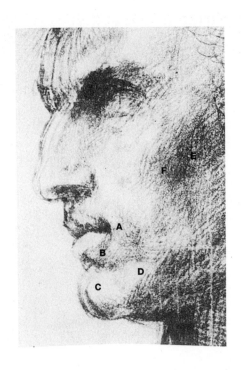

安德烈·德尔·萨托
Andrea del Sarto（1486 — 1531）
《一个使徒的头像》
黑色粉笔
36cm×24cm
佛罗伦萨乌菲齐博物馆藏

　　这个侧面像是略微朝我们这边转了一点，头顶微微向左倾斜了一些。除非充分理解扭转和倾斜的头部的透视原理并且有能力凭借想象画出这样一个精确的头部姿态，否则根本不可能按照模特画出像这幅画这样的头像。在此涉及太多的问题，画模特时仅仅依样描绘、照搬是不可能解决这些问题的，你必须预先把这些问题都处理好。

　　以下为一些画家所面临的情况。首先，照着模特作画时，模特的头部总是会微微有些转动，因此，艺术家必须预先决定自己所设想的画像的确切姿势，然后使脸部的五官和为头像所选的姿势完全一致；接下来他要创造头部的体块概念，使这一体块与模特的特征以及光线条件相适应；随后再选定适合表现这一体块的光线条件。在这幅画中，画家选择了从左边射来的耀眼的直接光源和从右边来的柔和的反射光。

　　接着，画家要把自己设想在这个头像上所要表现的各个细微局部的形状（像A、B、C和D）确定下来。他还要在选定的光线下处理好这些形状，以便这些局部形状看上去完全符合他心中设想的样子。

　　其实，他甚至完全有能力凭借想象画出与这一头像姿势相同的头颅，否则，他不可能如此准确地表示出颞颥窝（E）的边缘、颧骨（F）的隆突和其他许多骨骼的细节。

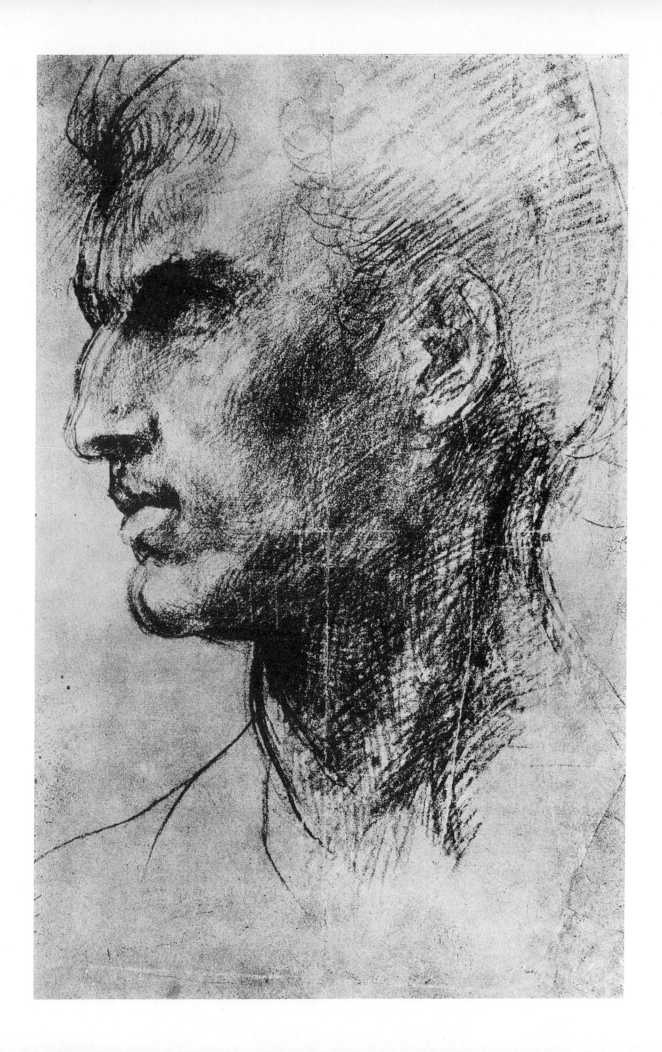

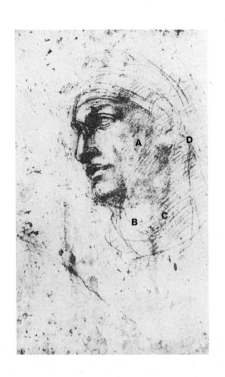

米开朗琪罗·波纳罗蒂
Michelangelo Buonarroti（1475 — 1564）
《侧面头像》
黑色粉笔加钢笔和深褐色颜料
38cm×20.5cm
伦敦大英博物馆藏

　　这是一幅与前页那幅作品有点相似的侧面像，只是头的转动和倾斜的幅度稍大一点。两幅画中头部的体块概念基本一样，都是一个方块状的形体，并且有一块小一点的鼻子的方块体突出于大方块体的正面。这里，脸部的侧面（A）没有画完，否则，它应与鼻子侧面的暗部相协调。

　　有趣的是，我们能够在米开朗琪罗处理从头部体块到头上饰物的体块变动中，发现他在改变自己的体块概念。头部当然还是方块状的形体，但头顶上饰物的圆周线则清楚地表明这里更像是一个圆柱形体块。

　　脖子也是方块形的，有正面（B）和侧面（C）。米开朗琪罗拒绝用前一页画上所采用的投影来破坏正面。不知你是否注意到，正面的曲线赋予了这个方块体的脖子圆柱形概念的联想。

　　我希望所有的学生都来研究一下这里耳朵后（D）颞骨乳突附近的那块空疏的形体。初学者不知道那里有乳突的存在，往往把这块比较空疏的地方全部省略，而直接从耳后画上一条脖子的轮廓线。米开朗琪罗非常清楚乳突的位置，他在头上饰物的底线上，重重地画了一道把（D）位上的骨头包括在内的弧线。

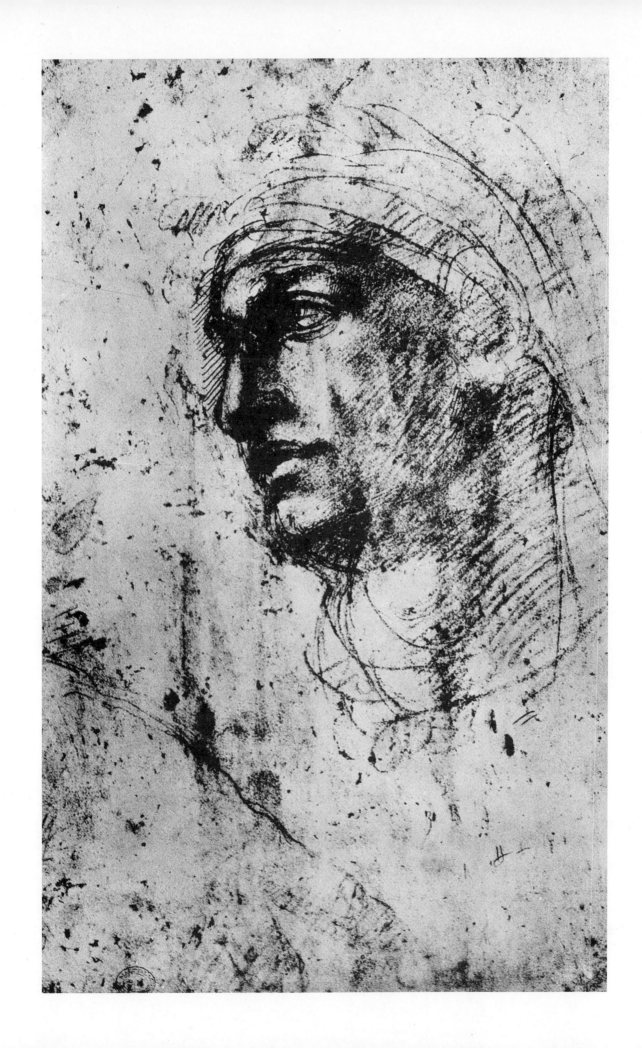

安东尼奥·皮萨奈罗
Antonio Pisanello（1380 — 1456）
《骡子》
钢笔
18.4cm × 24.8cm
巴黎卢浮宫藏

　　本书所介绍的所有画家都会画动物，其中有些画家确实能把动物画得相当好，就像这里的皮萨奈罗一样。显而易见，他们都曾刻苦地钻研过动物的解剖，而这种研究当然也有助于他们画好人体。如果你想画好动物，就找一些动物的骨骼来研究一下，再找几本动物解剖方面的书认真阅读。如果你对人体解剖很熟悉，就会发现它们之间的相通之处很多，几乎花不了太多时间，你就能够画出十分漂亮的动物。

　　几乎所有动物的素描都得靠想象来画。动物一般不大可能被直接描摹下来，它们不停地在动（能尝试去说服老鼠让它不要动弹给你当模特吗？）。动物之间的相同之处也是相当之多，你只要精通一种动物就可以了解其他许多动物。多数画家都是先从马开始研究，因为讲马的艺用解剖书最多。

　　在学习绘画动物的时候，你可以把在人体上学到的标记在动物身上找出相应的位置。（A）是颈窝，（B）是肩峰，（C）相当于阿喀琉斯的腱（见译注），（D）相当于趾甲。学习动物解剖时，对于画家来说，最好不要去管兽医学上的术语，而是要使用人体解剖学上的术语。

　　这幅画显示了皮萨奈罗对马的皮毛生长系统和毛发方向的深入研究。注意他的兴趣是在皮毛的不同质地、皮革、金属和辔头上。

　　要是你生活的城市里有艺术博物馆和自然博物馆的话，请你不要忽视这些地方，因为在那里你能见到的不是别人眼里的事物，而是确确实实在你眼前存在的事物。

译注：阿喀琉斯的腱为腓肠肌表层的一条大肌腱，在足跟的上面。这个说法源自希腊神话。阿喀琉斯是荷马史诗《伊利亚特》中参加特洛伊战争的一个半神英雄。在他出生后，他的母亲忒提斯捏着他的脚踝将他浸泡在冥河斯堤克斯中，使他全身刀枪不入，唯有脚踝被忒提斯手握着，没有浸到冥河水。阿喀琉斯全身刀枪不入，唯独足后跟上这条跟腱除外。

阿尔布莱特·丢勒
Albrecht Dürer（1471 — 1528）
《钉在十字架上的耶稣》
铅笔加白色粉笔
41.3cm×30cm
巴黎卢浮宫藏

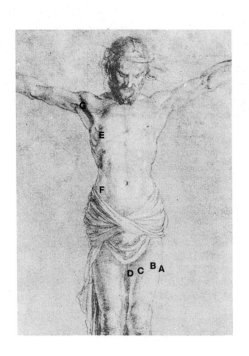

　　只要练习过绘画圆柱体上调子变化的人都能理解人的躯干和大腿上的明暗变化。在这幅画上，人体上各个部位的光线来自画外右侧和正前方的想象光源，光线的位置大约是在齐腰的高处。躯干和大腿上也有从画外射来的想象中的反射光，其高度大约在人体后齐肩的位置。

　　在右边的大腿上可以清楚地看到基本的明暗变化。轮廓（A）到高光（B）是从暗到亮的变化；高光（B）到块面的交界线（C）是由亮到暗的变化；从（C）的位置通过反射光到轮廓线（D），这是由暗到亮的变化。学生们应对这些调子变化非常熟悉，使其成为自己的第二天性。

　　躯干部位块面交界的明暗交界线有从（E）到（F）的趋势。当然这条明暗交界线不是整齐的垂直线，而是随着形体的起伏来变化的。这种明暗变化的把握要靠画家对变动的身体截面具有充分的了解。

　　胳膊和躯干结合处的解剖关系处理得非常好，这一点很值得我们研究。丢勒很清楚在呈现这种姿势时喙肱肌是完全隆突起来的，所以他在（G）点上这样处理这块肌肉。

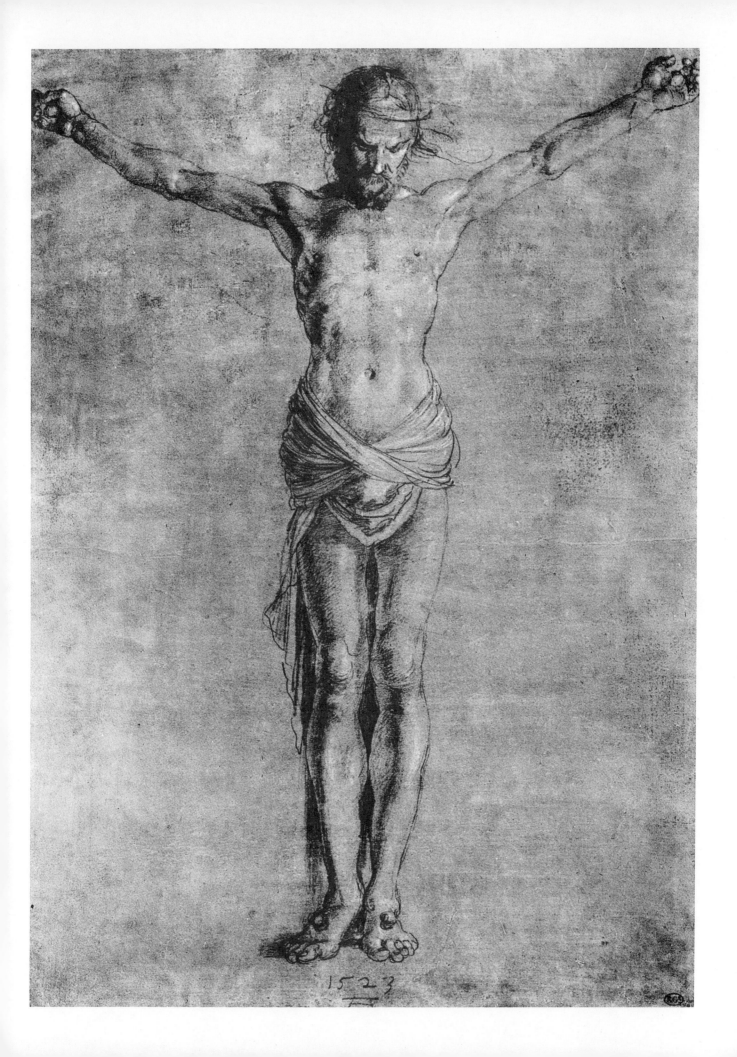

拉斐尔·桑乔
Raphael Sanzio（1483 — 1520）
《赫拉克勒斯与半人半马怪兽》
钢笔和棕色墨水
40cm×24.4cm
伦敦大英博物馆藏

　　要使初学者相信，为了画出一幅线条感人的素描，必须具备光线、块面、体块、
方位和解剖方面的知识，的确很不容易。而且我还得告诉你，拉斐尔在这幅画上所
用的线条几乎没有一条能在模特身上亲眼见到，也就是说，即使他使用了模特，我
认为这个模特也绝不是他在这幅画上所画的那个样子。但不管他是否使用了模特，
他所用的线条实质上和模特身上是一致的，这取决于他的知识，而不仅仅取决于眼
前所见。

　　在这幅画上，拉斐尔构思了来自左侧的直接光源和来自右侧的反射光，并且还
按照自己的意愿上下变动了反射光的光源。有时，反射光从上面射来，像前额（A）上
那样，有时它又从下面射来。两个块面交界的边线是按躯体全身的走向决定的，这
在手臂的腋窝（B）前、在腹外斜肌（C）前、在张肌（D）前和在小腿（E）以下都表现
得非常强烈。

　　拉斐尔用线条画出了背阔肌（F）、腹外斜肌（G）、臀中肌（H）和臀大肌（I）这
些形体的轮廓，他用两条皱纹线（J）把腰部的潜在形体表达出来，还运用线条概括
了马的庞大的圆柱形（K）和人的胸廓（L）的蛋形的体块。胸廓上的这些线条还显示
了腹外斜肌（M）的锯齿形状，他用线条表示出大腿（N）和右侧上臂（O）上两种不
同功能肌群中间的分界。这些线条同时也说明了形体内侧块面的转折情况，人体上
能见到许多类似的线条；当然，加了调子的地方除外。

236

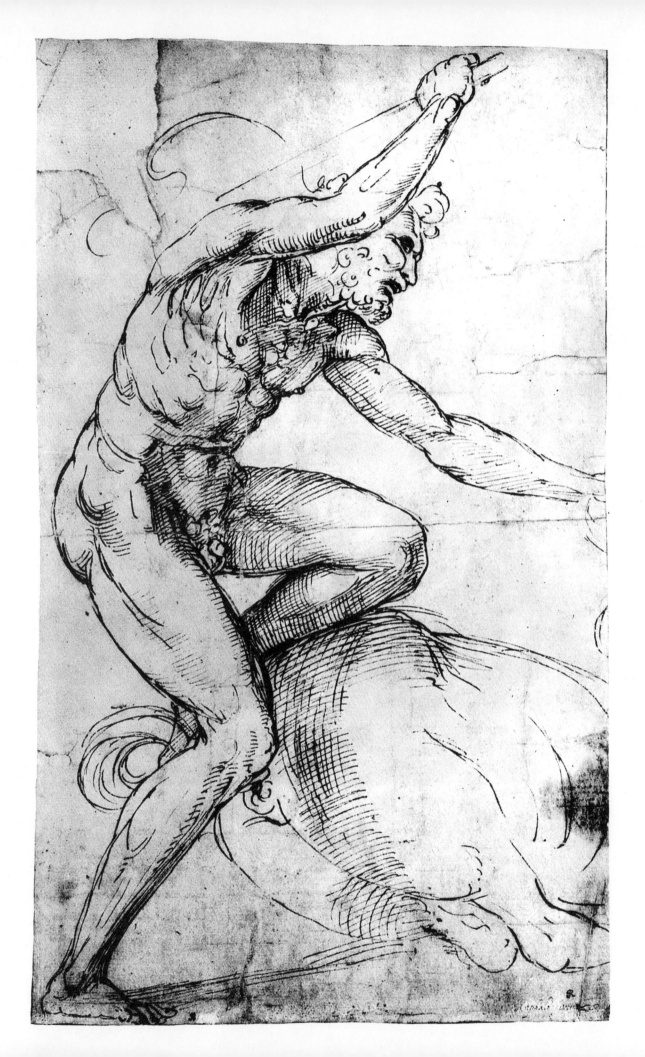

米开朗琪罗·波纳罗蒂
Michelangelo Buonarroti（1475 — 1564）
《裸体的研究习作》
钢笔
40cm×20cm
巴黎卢浮宫藏

　　让我们来看一看米开朗琪罗是如何处理我曾讲过的那些形体的。内侧的肌腱（A）从后面清晰地转向正面包住膝盖骨。肌腱经过髌骨以下的地方，当它插入肌止端时突然转折成一个较暗的下部平面。腓肠肌画得非常生动（B和C）。把这块肌肉与骨头区别开来的线条是一组表现在D位上的短线，胫骨的内侧面像一条光带那样紧挨着右边这些短线，使人一目了然。由于直接光源固定不变（从左边射向全身），左边腿上那条胫骨的内侧面形成了一条阴影带（E）。腹外斜肌（F）被简化了，米开朗琪罗用两个肿块来表示这块肌肉。

　　画面上那个较大的人体上的两条小腿的方向是不同的，右边的那条腿是直立的，另一条腿则稍稍向后靠。当方向发生变化时，调子也随之改变，因此，画家在左边的整个小腿上用系列的线条来加重阴影。要是你可以从侧面来观察这个人体的明暗，也许你就能感受到这条小腿正面靠下部位的那个块面了。

　　在这里人体的朝向或方位给人一种优雅的感觉。注意脖子上头部的转动、脖子向后的朝向、骨盆上胸廓的转向和骨盆向左侧倾斜的角度。再注意看一下右边腿上胫骨前那条明暗交界线是怎样与上面的腿股轴线相连的，在遇到腿部并非笔直而是膝部弯曲的情况时，这是一条不错的规则。

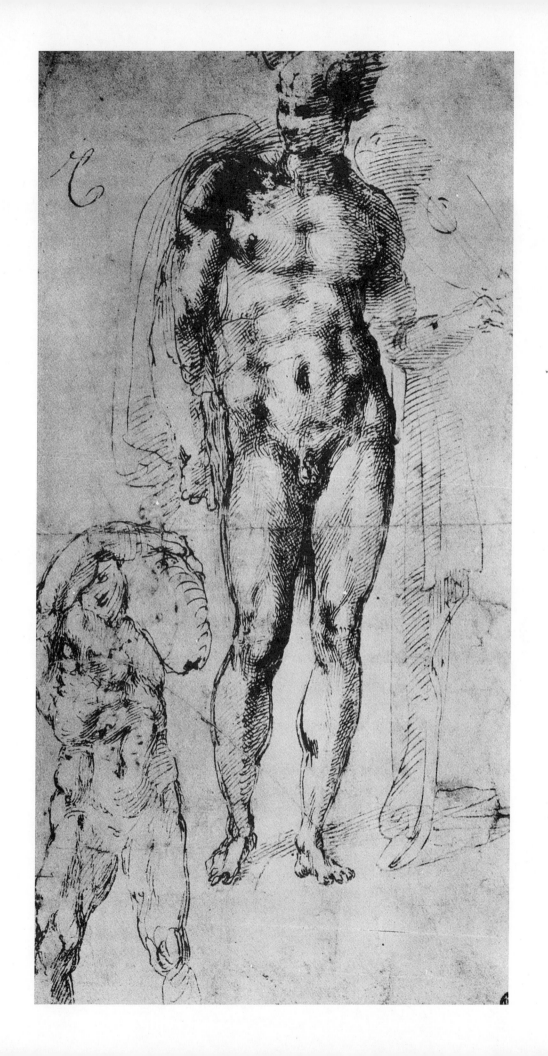

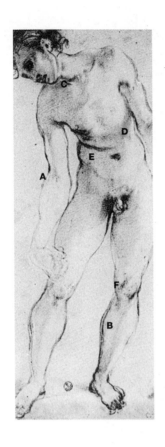

雅各布·达·波托莫
Jacpo da Pontormo（1494 — 1556）
《男子裸体》
黑色粉笔
38.8cm×21.8cm
佛罗伦萨乌菲齐博物馆藏

　　这里的直射光来自右边，反射光来自左边。反射光显得很活跃。有时候画家似乎在使用一种想象中的闪光灯：一会儿反射光从上方过来，照在肘部（A）；一会儿从低平地射来，照在小腿（B）上；一会儿从下面射来，照在脖子上（C）。画家运用了投影（D），虽然这可能在胸廓上造成明显的黑洞，但他还是决定让投影留在胸廓上，因为让投影曲折环绕于胸廓上能增强形体的造型感。

　　（E）位置上的线条说明了这一部位形体的几个内部块面的转折，它所概括的形体是腹外斜肌和腹直肌的形状。内侧腘腱的线条（F）自然地从大腿向下运行，表示内侧腘腱位于小腿肚的前面。

　　注意观察一下，小腿上正面与侧面的界限非常清晰，沿胫骨前面的锐边，这两个面常常在这里急剧转折，和前页上那幅画一样，胫骨内侧面再度出现光带和阴影带。

　　波托莫惊人的解剖学知识在这里得到了充分的展示，这一点尤其明显地体现在运用包括人体轮廓线在内的线条方面。这些线条被运用得协调而统一，它们所塑造的每一处形体都具有鲜明的解剖特征，你能一一叫出这些形体的名称吗？

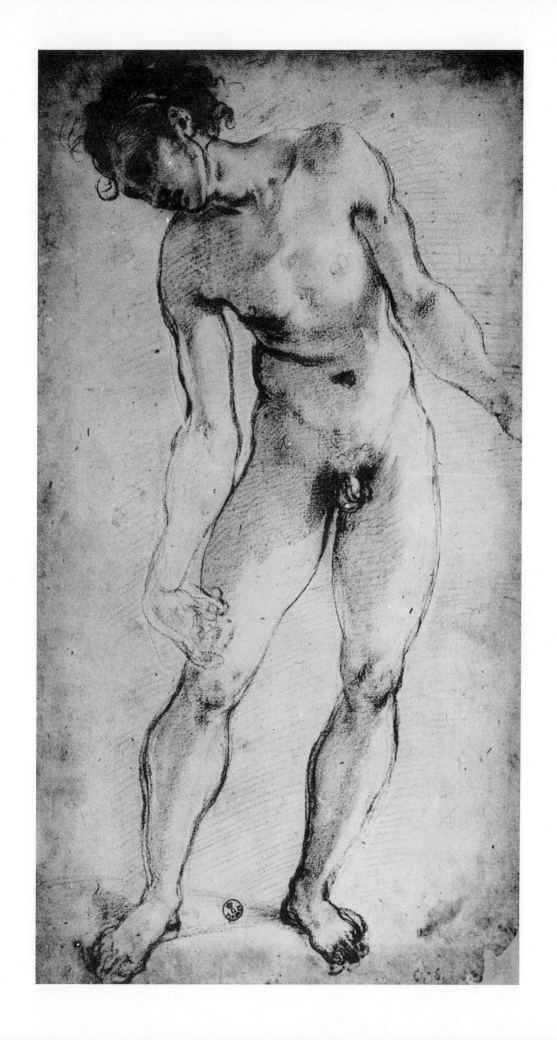

彼得·保罗·鲁本斯
Peter Paul Rubens（1577 — 1640）
《为"亚伯拉罕与墨琴察克"而作的习作》
黑色粉笔
42.8cm×53.7cm
巴黎卢浮宫藏

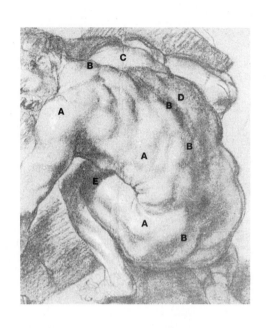

　　这幅画人体上的高光通过（A）部分贯穿下来，两个块面的明暗交界线沿（B）
贯穿整个躯干。一旦确立了形体的正面和侧面——一般来说正面受光，朝向左边，
侧面背光，朝向右边——鲁本斯相信，任何形体只要投以合理的光线，就可以表现
出朝向左边的视觉效果，只要投以合理的阴影就可以表现出朝向右边的视觉效果。
这就是他要在（C）处和（D）处补充尽头的光线的原因，尽管它们位于侧面，但依然
使人感觉此处的肌肉朝向左侧。你会注意到，这些补充的光线显得更亮，比画家所
用的任何反射光都要强。

　　不知你是否有这种感觉，这个人体可以被装进一个圆柱体内，整个背部（从脖
子到臀部）正好可以塞进一个横放的圆筒里。如果是这样，你就能感受到整个侧面
的弧度了。而且，假若你熟悉一个横放着的圆柱体外部的明暗调子变化，你就比较
容易理解这个人体侧面的调子变化了。

　　鲁本斯运用了留在大腿上的手臂投影（E），但是他强调了大腿上这个投影的
弧度，这样就增强了圆柱体概念的造型感。另外也要看到这个投影加强了大腿的方
位感。

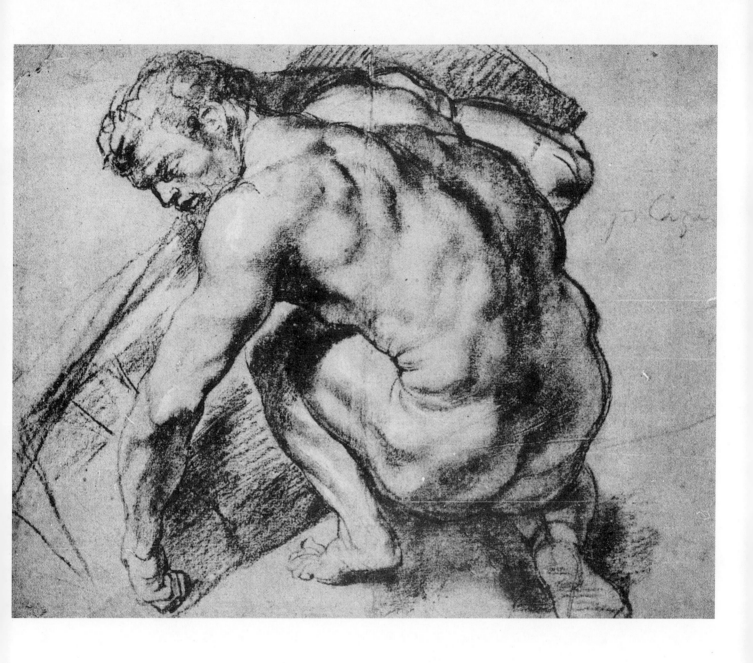

埃德加·德加
Edgar Degas（1834 — 1917）
《为"不幸"而作的习作》
黑色粉笔
23cm×35.5cm
巴黎卢浮宫藏

　　德加是一位印象派画家，所有伟大的印象派画家都非常熟悉本书所讨论的那种画室里的造型技巧。即使他们变换了光源的方向，颠倒了明暗调子，或者违背了高光规律，但他们仍然知道自己的目的所在。他们醉心于以二维平面来表现三维形体的生动形象。然而，在作品的某些部分，他们偶尔也会认为装饰因素或偶然效果要比保持视觉造型更为重要。

　　在此，直射光从右边射过来，反射光来自左边。体面关系自始至终清晰明畅。乳房（A）是部分被嵌入体内的球形象征物，手腕（B）是一个方块体，它的向上延伸部分（C）是蛋形象征物。远处那只手的食指上下两个面画得很清楚。大腿股部上面的衣裙线（D）穿过身上大面积高光区域时颜色逐渐变淡。理论上来说，线条（E）也应该逐渐变浅，但德加没有这么做，可能是害怕这条指向头部的方向性线条失去其应有的分量。（F）线表示头部的方向，它是环绕于头部的圆周线的一段，这是画家熟悉线条的反映，因为这条线画在了头颅枕骨的隆突上面。

　　德加精通解剖知识，他能以最为优雅、适度的方式控制和发挥自己的解剖知识。这一点在这幅画上处处可见。请注意远处锁骨上和乳房上的轮廓线在第八和第九根肋骨尖中间凹陷，接着沿着手臂移到尺骨末端，在腕骨处稍稍停留，然后表现了第四掌骨略略凹陷的样子，在手处于这种姿态时，常能明显见到这种样子。

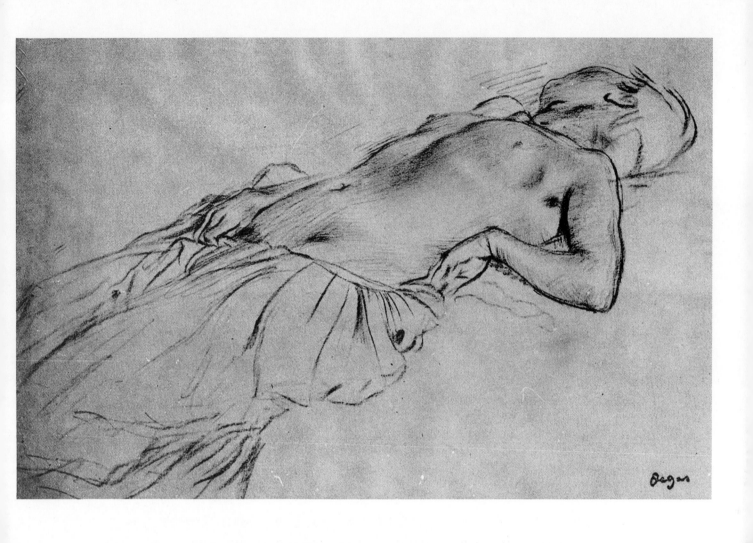

柯勒乔
Corrieggio（1494 — 1534）
《吹笛的男孩》
红色粉笔
25.4cm×18.2cm
巴黎卢浮宫藏

　　这是另一幅只有简简单单正侧两个面的范例。明暗交界线从三角肌（A）开始直到膝盖（B）末端为止。在明暗交界线附近始终有一条高光，从（C）到（D）贯穿全身。

　　通常来说，把高光放在靠近暗部的地方是个良好的法则，这样能增强块面之间的对比效果，使形体更为突出。初学者往往倾向于小心翼翼地照搬自己亲眼所见的明暗调子，觉得把高光画得离明暗交界线越远越好。如果让一个初学者来画这个人体，他会把高光画在人体左边轮廓线的内侧，把暗部画在人体右边轮廓线的内侧。

　　柯勒乔可以把高光画在暗部左边的任何位置上，但我怀疑他是否会把它放在更靠左一些的（E）处。同样，他可以把明暗交界线向右或向左移动。但是在你能肯定高光和明暗交界线的最佳位置以前，必须想好这样做的效果如何，否则就不要这么做。这幅素描提供了一种比较标准的高光和暗部的位置。

　　左边那条前臂上的明暗调子处理得很有意思。当形体的方向指向直射光源的方向时，往往有必要调整那个光源的方向。

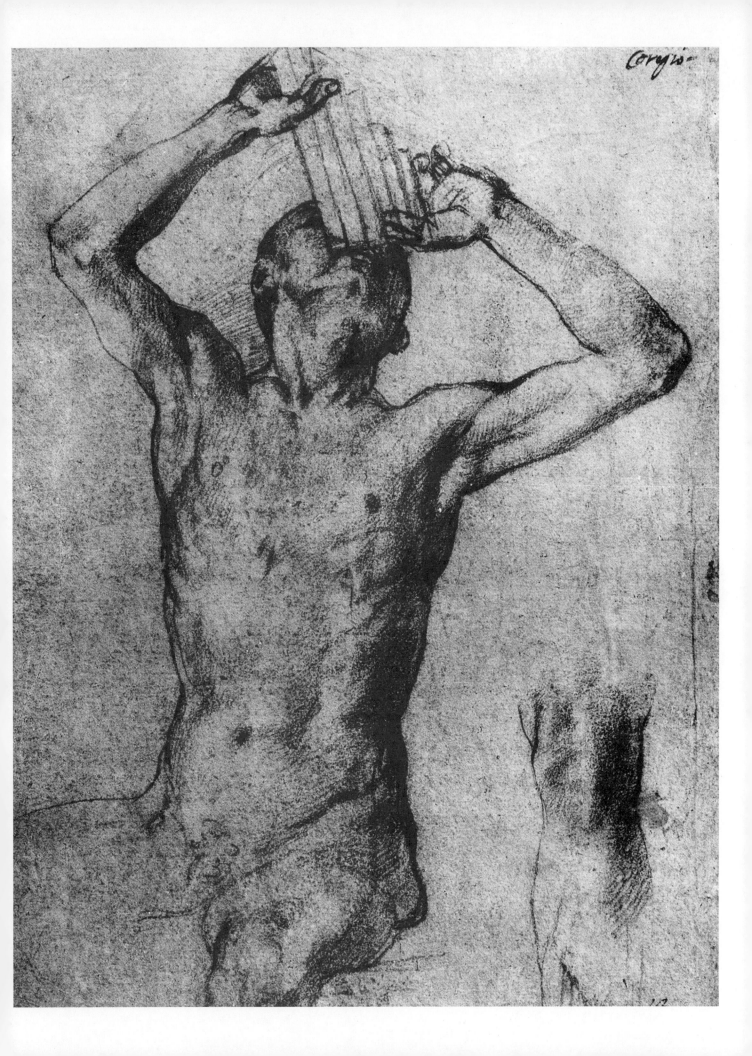

安德烈·德尔·萨托
Andrea del Sarto（1486—1531）
《合拢的双手》
红色粉笔
9.5cm×15.5cm
巴黎卢浮宫藏

　　把你的双手合拢成画上的这个姿势，再摆动一下你的大拇指，你就能很容易地找到萨托在这幅画里所强调的肌腱。这是拇指的伸肌腱：两条在（A）的位置上，一条在（B）的位置上。两条肌腱中间有一个空穴，它被称作"鼻烟盒"，因为它能装一点点鼻烟。

　　奇怪的是，尽管手经常在我们的眼皮底下晃来晃去，我们却都画不好手，这只能证明一点：如果我们对任何东西熟视无睹，就不可能画好它。我在讲解手的时候，注意到学生们仔仔细细地查看自己的双手，就好像是头一次见到似的。实际上，我认为我们所画的形体就是一些被线条包裹的观念和想法。

　　把你的左手举到面前，细心观察它的掌侧面，你会感觉到左手腕部的轮廓线一直沿着你的食指轮廓线延伸。再看一下右手的腕关节侧面，也有一条伸向第四根手指的轮廓线。这是两条重要的结构线。你还能想出几条其他结构线来吗？在我的学生当中，我注意到在创造结构线的时候高超的绘画技术与原创性之间存在着明显的联系。

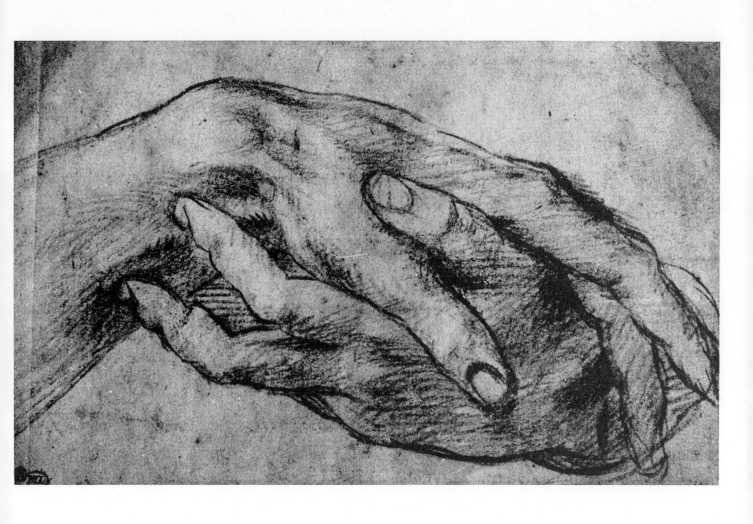

彼得・保罗・鲁本斯
Peter Paul Rubens（1577 — 1640）
《小男孩的肖像》
红色及黑色粉笔
25.2cm×20.2cm
维也纳阿尔伯提那博物馆

比例存在于骨骼之中。如果你希望画好儿童，就应该理解并掌握我们的骨骼从出生到成年不同年龄的比例变化。

注意肩部线条（A）是如何与肩部的线条（B）相连贯的。肩膀处于放松状态时，画家多半采用这条结构线。圆柱形脖子后的那条线也不难判断，因为从头颅后伸出的斜方肌实际上就代表了这条线。

细看一下（C）点项链上的珠子。这个完美的球状物上面有高光、暗部和反射光。再注意一下那个以同样方式描绘的鼻孔（D），以及鼻孔下的投影的绘画方法，这个投影又暗又小，然而这个大小对增强上面形体的效果来说已经足够了。但是在真实的模特身上，真实的投影可能要比它大上十倍。假如鲁本斯照搬实际的投影，那就一定会在这个漂亮小模特的嘴唇上弄上一大块难看的污迹！

如果你仔细检查所有阴影的线条，你会发现它们几乎都是小心地按形体的走向描绘出来的轮廓线。鲁本斯之所以能如此自信轻松地进行描绘，肯定是因为他在当学生的时候，在轮廓线上练习过成百上千次，花过大量的工夫。

要画好儿童的形象，必须对他们不同年龄段的形体比例有切实的了解。我所知道的有关儿童形体比例最好的图例收录在《林默的解剖》（*Rimmer's Anatomy*）一书中。

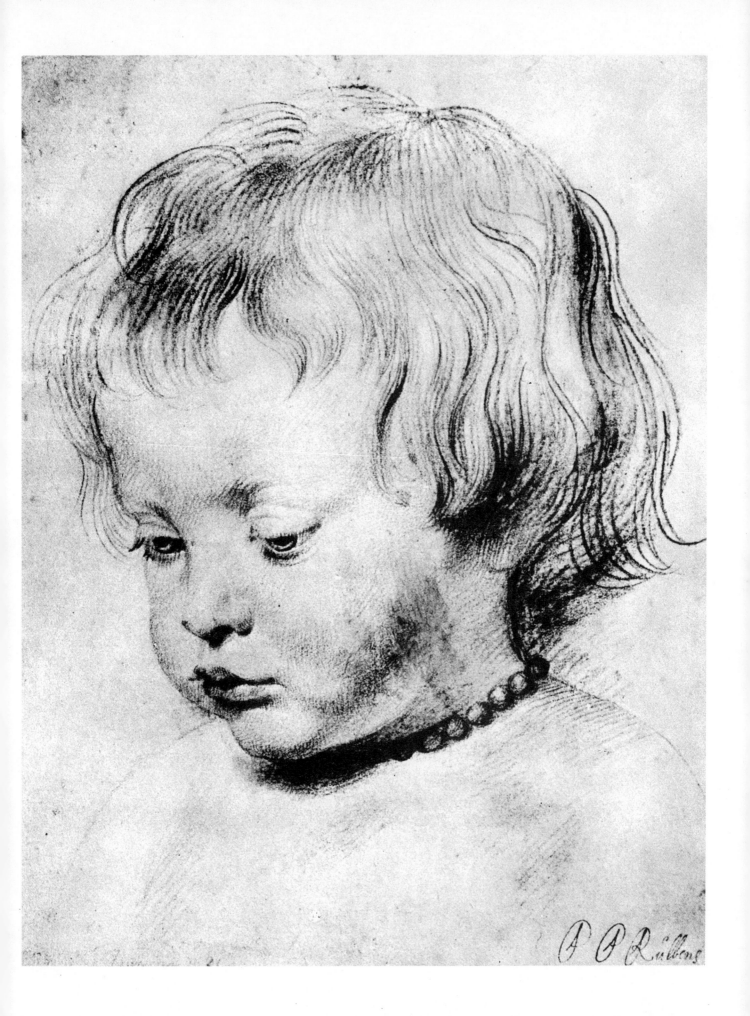

P P Rubens

伦勃朗·范·兰
Rembrandt van Rijn（1606 — 1669）
《沙斯姬亚抱子下楼》
钢笔和深褐色水彩
18.5cm×13.3cm
维也纳阿尔伯提那博物馆藏

　　猜测一下图中的沙斯姬亚（伦勃朗之妻——译注）身上穿的衣裙究竟是白色的还是黑色的是一件挺有意思的事。这里直射光来自左边，反射光来自右边和上边。反射光虽然很微弱，但我们还是能在肩膀（A）、腰部的衣裙褶皱处（B）和台阶上的衣裙（C）上见到反射光的影响。这些反射光提醒我们，所有这些被反射物的表面都是朝上的。正如画家可以支配光源的方向一样，他也可以自由调控光线的照度。这里伦勃朗所构思的直射光是相当耀眼的。当真正耀眼的光线照射于纯黑色的表面时，这个表面完全可以作为白色来处理。

　　伦勃朗是刻意地创造此处的光线方向和照度，对此的另一处证明是（D）位置上的那个形体。有一道耀眼的强光突然从右侧照亮这个形体，尽管投影仍然留在右边，但这造成了一种光彩照人的装饰效果。如果你们当中的哪位一定要坚持绘画自己双眼确切所见的东西，此时不妨好好想一想。

　　当光源从上面照过来时，一般的规律是：上部的面是亮的，下部的面是暗的。（E）和（F）就是台阶的上、下两个面。

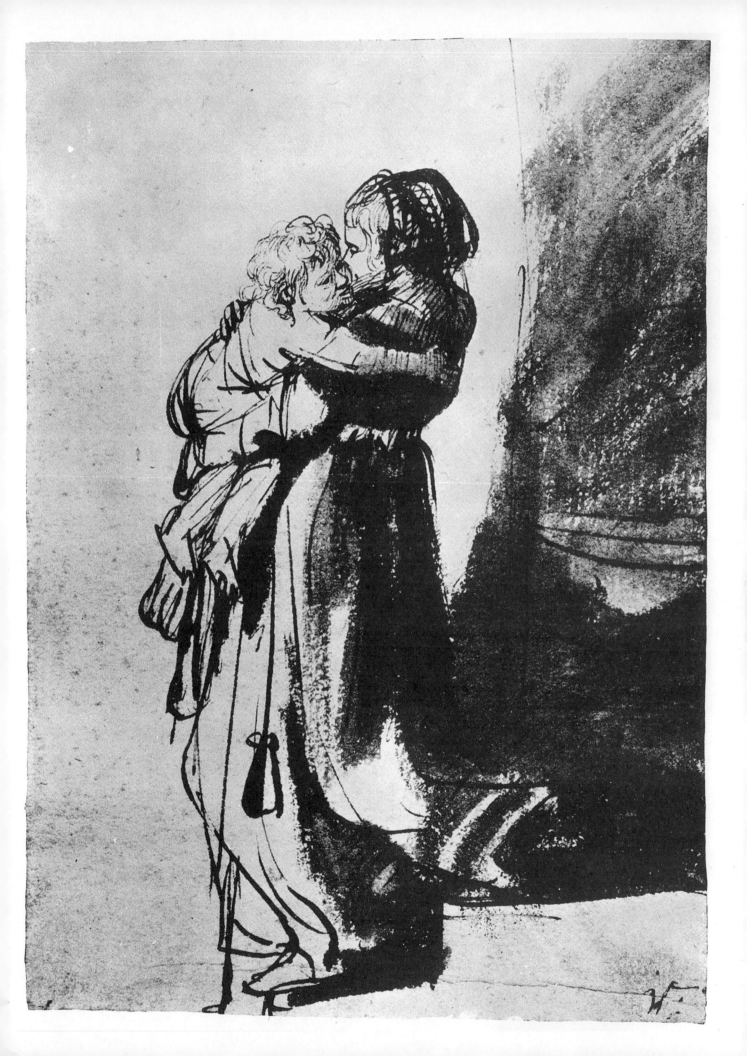

朱利奥·罗曼诺
Giulio Romano（1492 — 1546）
《两个人体》
红色粉笔
34.1cm×22.1cm
巴黎卢浮宫藏

这里的直射光来自左边，反射光来自右边。头部（A）和通常一样被处理成带鼻子的方块体，其正面的鼻子是另一方块体。

在这种光照条件下，鼻子的侧边一般应当有投影。但是画家去除了这个投影，因为他想使鼻子侧面的调子与脸颊上的调子完全相同。这样就能使人明白，鼻子的侧面和脸的侧面朝着同一个方向。

画家以同样的方式概括了另一个头部（B）的体块。不过也许是考虑到这样会造成两个头像的调子过于相似，因此他在（B）位的面部加了一点阴影。你会注意到这里头部鼻子的侧面与脸的侧面调子依然相同。

位于腘腱肌群和股四头肌群这两种不同功能的肌群中间的线条，是用一组从（C）到（D）的短小的纤细线条表示出来的；这些线条以同样的道理又出现在（E）位置上。注意（F）上那只手被概括成简略的四分之一圆柱体。

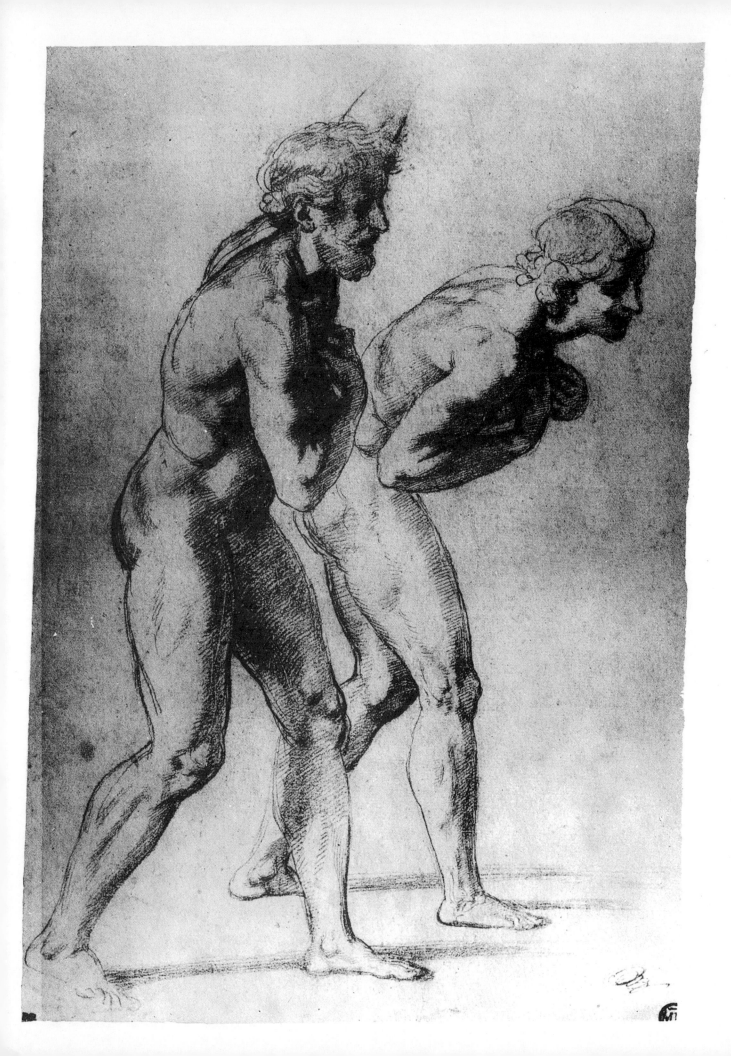

弗朗西斯科·戈雅
Francisco Goya（1746 — 1828）
《三个掘地的男子》
毛笔和棕色水彩
20.6cm×14.3cm
纽约大都会艺术博物馆
迪克基金会藏

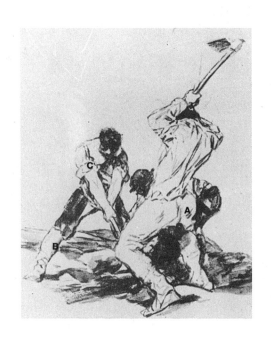

　　图中，两个手持扁锄的男子在做重复性动作。戈雅让一个男子刚刚举起锄头，而另一个男子的锄头已经落下；一个人做这个动作的开始动作，另一个人做结束动作，从而形成鲜明对照。

　　毫无疑问，这幅画是戈雅想象的产物。我猜想在画这个动作的时候，戈雅一定会离开座位，亲自比画一下这个动作。这就是说，艺术家一定要亲自去体会胳膊的确切转动姿态，决定手的准确朝向，或者借此捕捉一些不曾想到的衣褶变化。

　　从脚留在地面上的投影可见，这里的直射光从左边来。（A）位上的线条并不是衣褶，而是表明这是球形象征物的阴影边线。尽管小腿（B）上裹着厚厚的绑腿，戈雅还是运用脚内侧那条阴影带表现了胫骨的形体。

　　（C）处的袖口底下有一条线表现了袖口的块面感，它加强了胳膊的形体感，并且指明了胳膊的方向。这些块面还揭示了上臂的一段菱柱形断面。二头肌正前方的边缘就在这里相交，这些块面同时也提示了上臂确切的旋转动势。

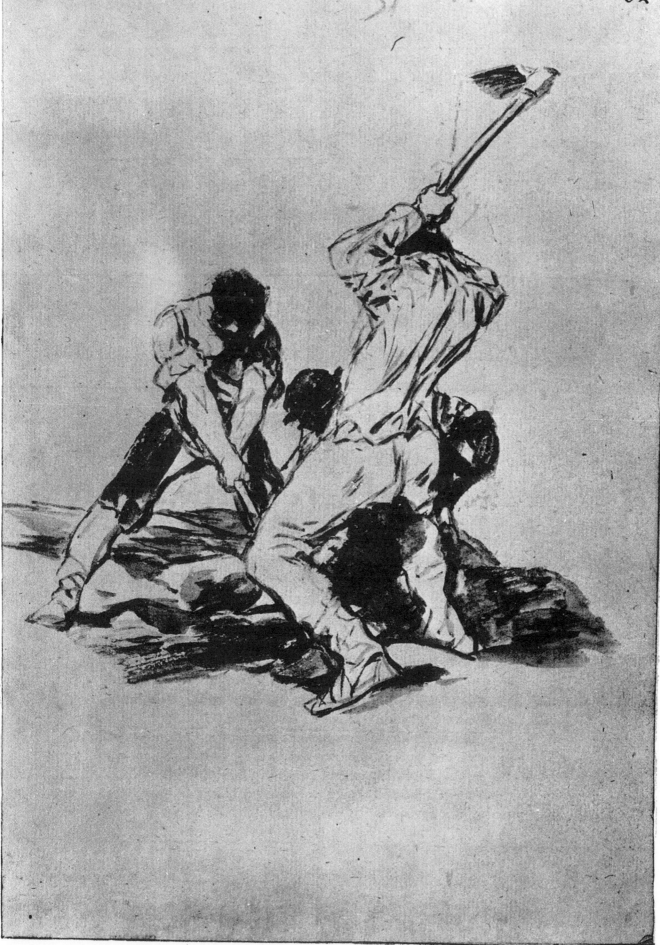

伦勃朗·范·兰
Rembrandt van Rijn（1606 — 1669）
《裸女》
钢笔和毛笔加深褐色水彩
22.2cm × 18.5cm
慕尼黑绘画收藏馆藏

　　这个人体背部的明暗关系有点像一段斜放着的阶梯。直接光源从右边射来，所以我们能见到正面（A）、侧面（B）、正面（C）、侧面（D），这样，形体给人一种错落有致的视觉效果。

　　其实这是一个巧妙的设计。假如模特按这幅画的所选光源摆姿势，（C）处的这个面将会出现一团黑乎乎的投影。伦勃朗聪明地去除了这块阴影，给人的印象似乎（C）处上的皮肤是朝向右边的直射光的。在（E）处他也同样这么处理，只是不把这块皮肤画得很亮，以显示这里和（C）上那块皮肤的朝向并不相同。

　　伦勃朗的解剖学知识丰富又扎实。在这幅稍显单调的人体上要体现出他那丰富得令人称奇的解剖知识必然不易。比如，（F）上的线条是代表小圆肌右边的轮廓的，下面一小段折线则表示背阔肌是呈弧形包住大圆肌和肩胛骨的（背部的另一侧伦勃朗也是同样处理的）。在手腕（G）部，有一条短线表示尺侧伸腕肌，这条肌腱朝着小指掌的肌止端延伸。你要注意到，有趣的事情是这条肌腱在呈这种姿势时你是见不到的，它被许多皱纹所遮盖。这告诉了我们一个道理，即运用解剖知识塑造的人物造型，往往比你仅靠眼前所见照搬来的人物造型要更加真实可靠。

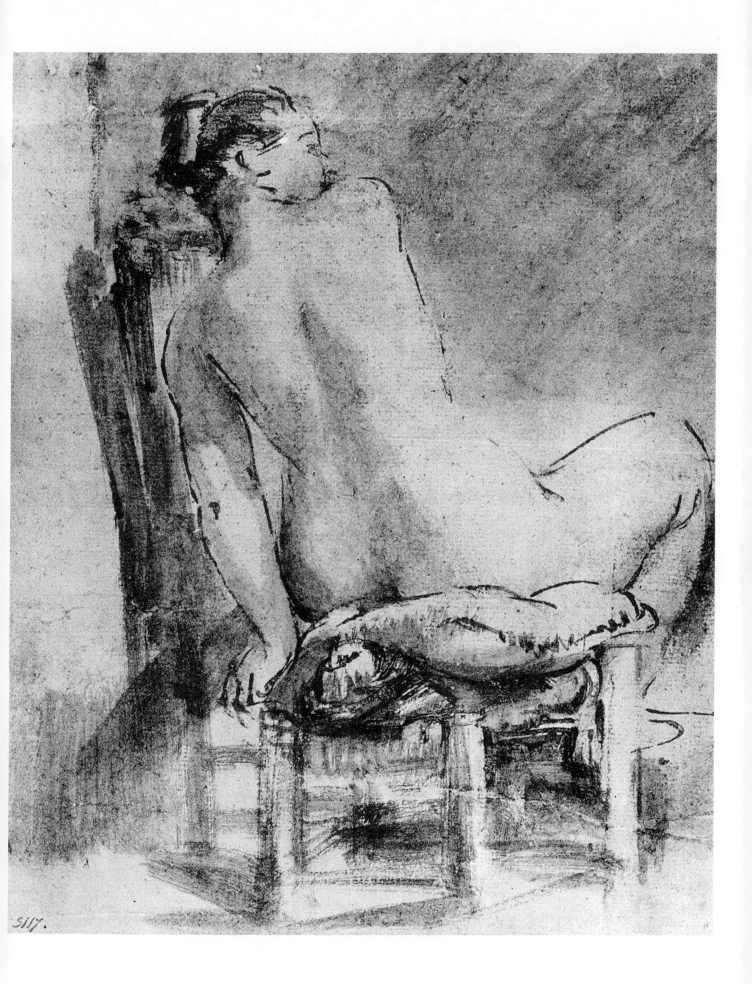

5117.

弗朗西斯科·戈雅
Francisco Goya（1746 — 1828）
《户外初醒》
毛笔和棕色水彩
17.9cm × 14.6cm
纽约大都会艺术博物馆
迪克基金会藏

　　在戈雅的很多构图中，运用的是大多数艺术家朋友都非常熟悉的规则：四分之一的黑色、四分之一的白色和二分之一的灰色。而且戈雅当然知道，如果用前面的人体遮挡住后面一个人体的局部，那么后面未被挡住的这部分形体会显得不同寻常、饶有趣味。这里前景上的两条腿遮挡了穿黑衣服的人的一部分，而穿黑衣服的人又盖住了后面斜躺着的人体的一部分。这两个人还可以用来遮挡背景上的完整形状，如同画上所表现的那样。

　　初学者很少会这么做，他们的构图通常是由彼此孤立的人体组成的。

　　在这幅图中，想象中的直射光来自左边，反射光来自右边，投影用得很少。头部（A）上鼻子右侧应该有一处投影，但如果戈雅真的把投影画出来，就会损害脸部正面的形象效果。鼻子下面也没有画投影，这里的侧面阴影仅标志着人中右侧的转折面。

　　块面的转折一般都在膝盖和肘部，当然，完全伸直的胳膊则除外。画家们总是对这两个部位的块面转折小心对待。这也是为何尽管这条腿是伸直着的，戈雅还是在（B）处添加了一些淡淡的阴影。

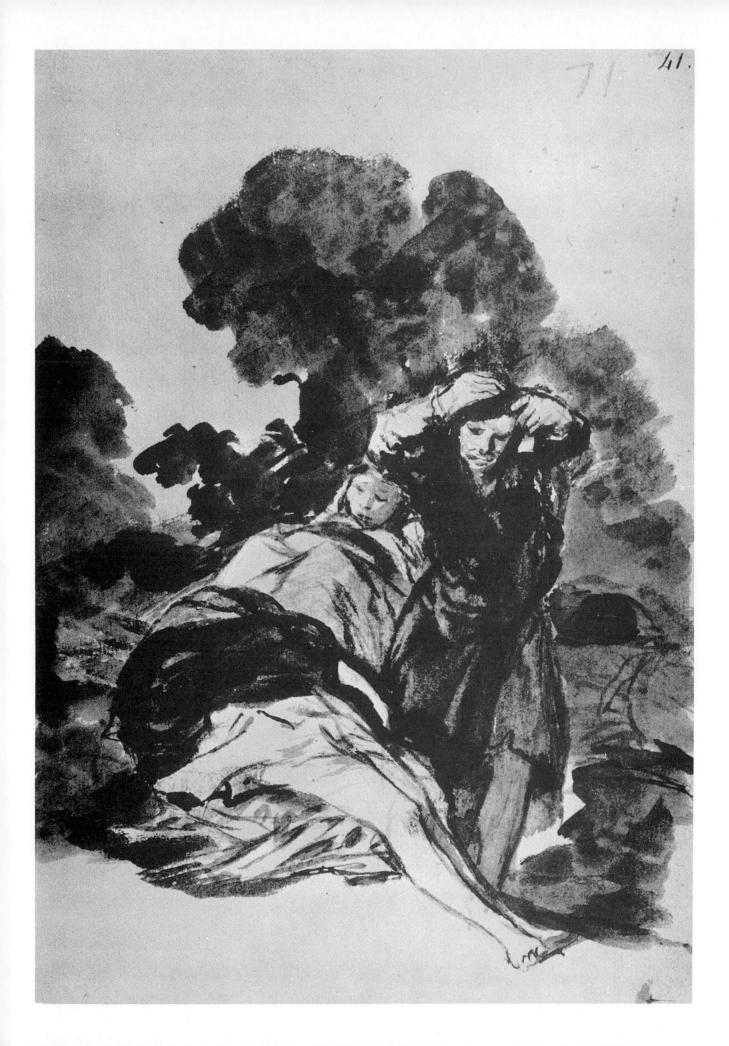

奥古斯特·罗丹
Auguste Rodin（1840 — 1917）
《脱衣的人体》
铅笔
31cm×20cm
纽约大都会艺术博物馆
肯尼迪基金会藏

　　在这张速写上，罗丹关注的是体块和体块的方向，而那些灵气洋溢的轮廓线的运动都仰仗于他对解剖知识的精到理解。

　　袖子（A）上的线条揭示了胳膊的圆柱形体块概念以及胳膊的方向。胸廓前大量表示衣褶的线条体现了胸廓的蛋形体块及其方向。代表肚脐的一小段垂直的弧线（B）不仅暗示腹部作为球体的表面，同时也显示了骨盆的方位。

　　（C）线和（D）线分别代表内外两条腘腱。更微妙的是（E）上的那条短线，它反映了胫骨前肌腱。当然，在这张速写上还可以找出很多例证来说明罗丹对解剖学的精确理解力。

　　（F）线虽然是围绕于体块的圆周线，但在这里（F）可以找到第十二根肋骨的下边线。绘画人体侧面像时，很多艺术家在决定骶棘肌群前面的胸廓体块的位置时，都自然而然地强调了第十二根肋骨的这条下边线。

米开朗琪罗·波纳罗蒂
Michelangelo Buonarroti（1475 — 1564）
《裸体青年》
钢笔
32.5cm×17cm
巴黎卢浮宫藏

在用线条绘画素描时，学生们总是忘记光源所起的作用。这条小腿（A）被清楚地分成两个面，这两个面通常在胫骨的前边会合，尽管这条边线在小腿（A）的上半截一般被胫骨前肌所干扰。

在这条腿上——甚至可以说在整个身躯（也许右边大腿的腿股除外）——直射光来自左侧，反射光来自右侧。看一下胫骨右侧的那些短线（B），注意这些短线的起端都带有小钩。它增强了这个侧面从暗部到反射光明暗变化的效果。

手臂的圆柱形体块概念非常清楚，其上的阴影线加深了这一概念，并且使这一形体具有了方向感。

阔筋膜张肌（C）的线条与该张肌纤维组织的方向完全一致。腹外斜肌（D）上的线条也是如此。阴影线往往也是顺着肌纤维产生的，这就是为何有必要掌握肌纤维方向的理由之一。另外还有一个理由，就是肌肉倾向于顺应肌纤维的方向，在直角处的肌纤维会鼓胀或出现皱纹。

阴影线在身体上的走向确实是最棘手的问题。不仅肌纤维的方向重要，而且光线、块面、体块、方位、节奏和轮廓等因素也都很重要。艺术家必须从这些因素中选取那些有助于厘清问题的关键之所在。比如，即使对米开朗琪罗来说，这幅画上运用透视画法缩短的两只手臂的绘画也是个难题，所以他用阴影线来阐明手臂的方位。

温斯洛·霍默
Winslow Homer（1836 — 1910）
《海滩上的渔家女》
铅笔
37.5cm×28.9cm
纽约大都会艺术博物馆藏
罗杰斯基金会藏

　　霍默在创作这幅画时使用了大量的表现技法来达到如图所示的视觉效果，现在，我希望你能理解这些技法。要分析一下图中光线、线条及其中的各种意味，还有形体的方位、体块关系和明暗调子。注意帆船（A）弧形帆面上若隐若现的高光，以及鞋上的块面，甚至足部的倒影（B）和胸锁乳突肌（C）的微妙暗示。

　　你必须认识到，你在多年以后所形成的风格将不仅反映你个人的观念和情感，而且还会折射出整个时代的观念和情感。未来所预期的表达方法尚不可知。应该努力学习职业技术，并且真正地学好它。相信我，个人风格的全面发展取决于你对未来艺术的需求所具有的应对能力。

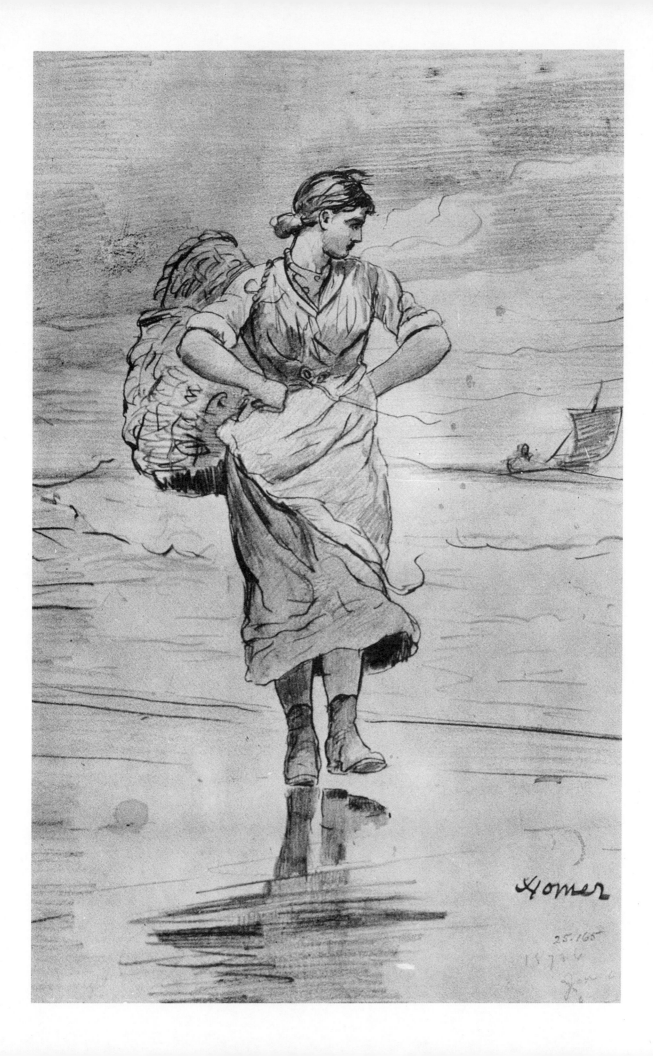

索　引

图书在版编目（CIP）数据

向大师学绘画. 素描基础 /（美）罗伯特·贝弗利·黑尔著；朱岩译.
-- 2版. -- 上海：上海人民美术出版社，2024.1
（西方经典美术技法译丛）
书名原文：Drawing Lessons from The Great Masters
ISBN 978-7-5586-2821-4

Ⅰ. ①向… Ⅱ. ①罗… ②朱… Ⅲ. ①素描技法
Ⅳ. ①J21

中国国家版本馆CIP数据核字（2023）第197801号

扫二维码查看
西方经典美术技法译丛 更多图书

《学院派人体素描课》

《西方学院派素描教程（经典版）》

扫码购买

扫码购买

西方经典美术技法译丛

向大师学绘画：素描基础（第二版）

著　　者：[美] 罗伯特·贝弗利·黑尔
译　　者：朱　岩
审　　校：刘　静
责任编辑：丁　雯
流程编辑：李佳娟
封面设计：棱角视觉（高洪亮、姚立华、林成发、段秀欣）
版式设计：胡思颖
技术编辑：史　湧
出版发行：上海人民美术出版社
　　　　　（上海市闵行区号景路159弄A座7F　邮编：201101）
印　　刷：上海丽佳制版印刷有限公司
开　　本：889×1194　1/16　印张17
版　　次：2017年1月第1版
　　　　　2024年1月第2版
印　　次：2024年1月第9次
书　　号：ISBN 978-7-5586-2821-4
定　　价：78.00元

《素描的诀窍（25周年畅销版）》

《路米斯经典美术课：
纪念套装版（全5册）》

扫码购买

扫码购买